셰익스피어의 화가들

김현생

〔비극편〕

청어

셰익스피어의 화가들 비극편

김현생 지음

발행처 도서출판 청어
발행인 이영철
영업 이동호
홍보 천성래
기획 남기환
편집 이설빈
디자인 이수빈 ㅣ 김영은
제작이사 공병한
인쇄 두리터

등록 1999년 5월 3일
 (제321-3210000251001999000063호)

1판 1쇄 발행 2024년 5월 3일

주소 서울특별시 서초구 남부순환로 364길 8-15 동일빌딩 2층
대표전화 02-586-0477
팩시밀리 0303-0942-0478
홈페이지 www.chungeobook.com
E-mail ppi20@hanmail.net

ISBN 979-11-6855-239-5 (03600)

셰익스피어의 화가들 :
비극편

김현생

'셰익스피어의 화가들'을 알고 관심을 가지게 된 지는 오래되었다. 리버풀 대학교의 방문 연구원으로 《바이런 저널》의 편집장 교수의 지도로 학위 논문을 쓸 때였다. 당시 일주일에 한 번 있는 지도교수와의 면담에는 반드시 지난번보다 발전된 원고를 제출해야 했다. 잠잘 시간이 거의 없었다. 그 와중에 시간이 나면 리버풀 부두 가를 거닐었다. 한때 리버풀 항은 아일랜드 정복의 전초 기지로, 또 노예무역의 거점으로 크게 번영했었는데, 그때는 이웃 맨체스터와 함께 영국에서 가장 가난한 도시로 쇠락하고 있었다. 그러나 여전히 과거의 영광을 간직한 웅장한 건물들이 부두 주위를 둘러싸고 있었다. 부두 가까이에는 '워커 아트 갤러리'가 있었는데, 그곳에서 생전 처음 셰익스피어 희곡의 주요 장면과 인물들을 그린 그림들을 보았다. 화가들은 셰익스피어 희곡에 깊은 인상을 받은 듯 〈오필리아〉, 〈맥베스 부인〉, 〈로잘린드〉, 그리고 〈리처드 3세〉 등이 화폭 속에 재현되어 있었다.

그림 속에는 사랑하는 연인의 손에 아버지를 잃고 실성한 오필리아, 남편을 왕으로 앉히기 위해 욕망덩어리로 변한 맥베스 부인, 가니메데로 변장한 로잘린드, 불구의 성격 파탄자인 리처드 3세 등이 극의 서사를 이야기하고 있었다. 그들은 화가들의 붓끝에서 생생하게 살아나 희곡을 읽고 막연하게 그려보았던 이미지를 구체화했다. 그것은 슬픔과 아픔으로 넘치는 삶이지만 그럼에도 살아갈 수밖에 없는 우리의 서사였다.

워커 아트 갤러리에서 오필리아와 맥베스 부인, 로잘린드, 그리고 리처드 3세를 만나고 난 뒤 틈만 나면 그들을 찾아가 무언의 대화를 나누었다. 오필리아와 맥베스 부인의 아픔과 욕망이 마치 내 것인 양 여기면서 또 아름답고 현실적인 로잘린드의 용기와 담대함에 힘을 얻기도 하였다. 리처드 3세를 보면서는 조카를 죽일 정도의 잔인무도함이 어디에 숨어있는지 알 수 없는 인간성에 놀라워하기도 했다. 회화는 문학과 다른 감상의 즐거움을 주었

다. 인물들이 놓여 있는 배경은 인물들이 현재 느끼는 감정과 더할 수 없이 조화로웠다. 회화를 감상하면서 화가들의 조형 의지에 감탄하는 한편 그들을 알고 싶다는 호기심이 생겼다. 그 후 셰익스피어 희곡을 그린 회화 자료를 틈틈이 찾아보고 모으고 정리했다. 그림을 감상하는 즐거움은 자연스럽게 화가의 화집 수집과 미학 이론의 공부로 이어지게 되었다.

셰익스피어의 화가들이 그린 그림 자료들이 쌓이자 구슬을 꿰어 보석을 만들어 독자들과 공유하고픈 소망이 싹텄다. 이 책은 그렇게 탄생 되었다.『셰익스피어의 화가들』의 머리말을 쓰다 보니, 이 책은 이미 리버풀 워커 아트 갤러리에서 싹이 튼 셈이니, 그 세월이 어느새 20여 년이 지났다. 오랜 시간이 지났어도 셰익스피어의 희곡은 여전히 우리의 인생처럼 불가해한 부분이 있으며 그의 희곡을 그린 화가들의 그림도 볼 때마다 새로운 느낌을 준다. 그렇기에 예술은 늘 호흡하는, 늘 새로운 그 무엇이 아닌가 하는 생각이 든다.

많은 화가가 셰익스피어 희곡을 화폭에 옮겼다. 잠시 손꼽아 봐도, 영국의 라파엘 전파 존 에버렛 밀레이, 프랑스 낭만주의 대가 외젠 들라크루아, 상징주의 오딜롱 르동, 스위스 화가 헨리 푸셀리, 미국 초상화의 대가 존 싱어

사전트 등을 들 수 있으며, 영국 낭만주의 시인 윌리엄 블레이크도 셰익스피어의 화가들에 포함할 수 있다. 셰익스피어 희곡을 그린 그림들은 극 작품이 없었다면 탄생하지 못했을 것이다. 이 점에서 화가들은 셰익스피어가 낳은 셈이다. 셰익스피어 희곡의 명장면과 인물들은 화가들에게 영감의 숨결을 불어 넣었고 화가들의 화폭에서 비로소 불멸의 이미지로 활짝 피어났다.

『셰익스피어의 화가들』은 비극, 희극, 사극을 포함한 총 3부작으로 기획되었다. 이 책은 그 1부에 해당하는 '비극편'으로 셰익스피어 4대 비극으로 손꼽히는 『햄릿』, 『오셀로』, 『리어왕』, 『맥베스』의 명장면과 주요 인물들의 그림을 소개하여 극의 서사와 함께 감상하고자 하였다. 4대 비극은 내용뿐 아니라 주인공의 성격 창조가 탁월하여 현재에도 전 세계인에게 사랑받는 작품들이다. 이들 비극의 각 막과 장에는 주요 사건과 주요 인물이 존재한다. 이를테면 햄릿과 아버지 유령과의 만남, 고뇌하는 햄릿, 오필리아의 광기와 익사, 오셀로와 데스데모나의 극명한 흑백 대비, 이아고의 치밀한 간계, 오셀로의 질투와 데스데모나의 살해, 리어왕의 어리석은 판단, 폭풍 속의 리어왕, 코델리아의 죽음, 그리고 맥베스의 권력욕과 그에게 욕망을 불어넣는 세 마녀, 맥베스 부인의 죽음 등이 그것이다.

셰익스피어 비극을 그림으로 감상하는 묘미는 그림의 제목을 보면 그 그림이 무엇을 이야기하는가를 독자는 이미 알고 있다는 데 있다. 화폭에 재현된 인물들과 명장면들은 불멸의 삶을 획득하여 독자에게 대화를 요청한다. 화면 하나하나는 퍼즐 조각처럼 파편적이지만 극의 흐름에 따라 배열된 그림은 완성된 퍼즐처럼 희곡 전체의 서사 또한 완성한다. 독자는 작품의 주제별로 분류되고 극의 진행에 따라 배열된 그림을 감상하노라면 어느덧 비극의 줄거리와 함께하는 자신을 발견하게 될 것이다.

회화를 감상하는 데는 문학과 마찬가지로 독자만의 독자적인 관점이 있지만 가장 단순한 방법은 그림을 보고 느끼는 대로 감상하면 족하다는 것이다. 독자는 자신이 원하는 방식으로 그림을 보고 느끼며 해석할 권리를 가진다. 그것은 일종의 '독자 반응 비평'에 속하는 독자의 고유한 영역이다. 이 책은 셰익스피어를 전문적으로 연구한 학술서적이 아닌, 조형 예술로 셰익스피어를 읽는 즐거움을 주기 위한 목적이기에 독자는 회화를 통해 셰익스피어 비극의 의미를 재발견하는 즐거움을 누리기를 진심으로 바란다.

『셰익스피어의 화가들』이 출간되기까지 많은 분의 도움이 있었다. 가장 먼저 아르메니아 화가 멜릭 카자리

안에게 깊은 감사의 마음을 전한다. 화가는 한국 독자와의 만남을 기뻐하며 기꺼이 〈리어왕〉 **〈그림 75〉**을 이 책에 실을 수 있도록 양해해주었다. 화가의 〈리어왕〉은 비극을 행복하게 표현하여 마치 축제의 한 장면 같은 그림이다. 화가는 개인계정을 밝히며 한국 독자와 소통하기를 원했다.

이메일: david578@yandex.ru
인스타그램: @melik-kazaryan
페이스북: Melik Kazaryan

그리고 책이 출간되기까지 청어 출판사의 편집부 여러분의 친절하고 크나큰 노고에 감사드리며 이영철 대표님께도 고마움을 전한다.

갑진년 봄
김 현 생

‖ 목차 ‖

2

『오셀로』 *Othello*, 1603~4

3

『리어왕』 *King Lear*, 1605

4

『맥베스』 *Macbeth*, 1606~7

다니엘 맥라이즈, 〈햄릿의 극중극〉, 1842년경

셰익스피어의 화가들 :
비극편

윌리엄 셰익스피어William Shakespeare, 1564~1616는 영국이 낳은 세계적 문호다. 세계적 문호라는 찬사 이면에는 작가의 극이 인간 본연의 감성과 직관을 고스란히 담아내어 누구나 공감할 수 있는 보편성을 담고 있기 때문일 것이다. 셰익스피어 비극은 우리가 마주하기 두려운 욕망의 어두운 면과 우리가 미처 알지 못했던 우리의 모습을 가차 없이 해부하여 보여줌으로써 우리 자신을 통찰하게 한다. 여기에 셰익스피어의 작가적 위대성 있는 것이다.

셰익스피어의 위대성은 이미 동시대에 어느 작가도 넘볼 수 없는 위치에 있었다. 많은 후배 작가가 그의 위대성에 경의를 표했는데, 특히 월터 스콧 경Sir Walter Scott, 1771~1832은 셰익스피어에게 경의를 표하는 모습이 그림으로 남아있어 흥미롭다. 스콧 경은 시인, 소설가, 전기 작가였으며, 역사가로서 스코틀랜드 역사에 정통하여 역사소설 『아이반호』Ivanhoe, 1819를 썼다. 경은 1828년에 셰익스피어 고향 스트래퍼드-어폰-에이번Stratford-upon-avon을

방문하여 성 삼위일체 교회Holy Trinity Church 묘지에 안장
된 셰익스피어 묘소를 찾아 경의를 표하면서, 그 사실을
일지에 적었다. 그 장면이 〈셰익스피어 묘소의 월터 스콧

〈그림 1〉 벤저민 헤이든, 〈셰익스피어 묘소의 월터 스콧 경〉, 1828년, 캔버
스에 유채, 108.5×84㎝, 셰익스피어 생가 재단, 스트래퍼드-어폰-에이번

경〉¹이란 제목의 그림으로 전한다.

영국 화가 벤저민 헤이든Benjamin Haydon, 1786~1846의 이 그림은 영문학사에서 셰익스피어가 차지하는 위상을 입증한다. 그림은 스콧 경이 조지 불럭George Bullock, 1771~1818이 조각한 셰익스피어 흉상 앞에서 경의를 표하는 모습이다. 2백여 년의 후배 작가인 백발의 노 작가가 선배 작가에게 경의를 표하는 모습은 엄숙하고 숭고하다. 석조로 된 내부 배경은 시간의 무게가 켜켜이 쌓여 있는 육중한 모습이다. 〈셰익스피어 묘소의 월터 스콧 경〉에서 화가는 셰익스피어와 스콧 경을 함께 화폭에 담음으로써 두 작가 모두에게 경의를 표하는 한편 문학에서 셰익스피어가 차지하는 범접할 수 없는 위대성을 보여준다.

셰익스피어의 위대성은 작가의 극 작품에서 유래한다. 특히 셰익스피어의 4대 비극은 거대한 운명 앞에 선 위대한 영웅들을 그려내었다. 그 장면들은 웅장하고 인물들은 위대하다. 가혹한 운명에 맞서 싸우는 영웅들의 처절한 투쟁에서 독자는 공포와 동시에 인간적 연민을 느끼고 마침내 슬픔이 해소되어 고통이 정화되는 카타르시스

1 이 그림의 화가가 누구인지 대한 논쟁은 오랫동안 분분했다. 그러던 중 셰익스피어 생가 재단의 디렉터 로저 프링글Roger Pringle, 1944~이 벤저민 헤이든으로 확정함으로써 논쟁은 당분간 일단락되었다. https://www.shakespeare.org.uk/explore-shakespeare/blogs/sir-walter-scott-shakespeares-tomb/

를 경험한다.

화가들은 우리가 그대로 가슴에 남았으면 하는 순간
들과 인물들을 화폭에 옮겼다. 그것은 우리의 뇌리에 남
아 우리를 감동으로 전율케 하는 현현의 순간들이다. 다
시 말해 그 순간만은 그대로 멈춰 영원히 불멸로 남았으
면 하는 장면들과 인물들인 것이다. 화가들은 덧없이 사
라질 수 있는 그런 순간들을 화폭에 옮겨 불멸로 만들었
다. 멈춰 선 순간의 장면들은 장엄하고 비참하며 처절하
고 허무하다. 인물들은 아름답고 슬프며, 강하고 나약하
며, 현명하고 어리석다.

화가들은 셰익스피어 비극에서 조형 언어로 표현할
수 있는 이미지를 보았으며 그것을 화폭에 옮김으로써 문
학 텍스트와 불가피하게 연결되는 회화의 상호텍스트성
에 주목하였다. 작가의 비극은 화가들에게 화제畵題로서
상징, 은유, 인유, 인용을 제공하는 밑그림이었던 셈이다.

먼저 1장에서 셰익스피어 비극의 대표작인 『햄릿』을
그림으로 읽고 해석한다. 많은 화가가 햄릿과 그의 비련
의 연인 오필리아를 그렸다. 극 작품에서 동생의 손에 살
해되는 왕, 시동생과 결혼하는 왕비, 이중적인 성격의 폴
로니어스, 아버지의 죽음에 실성하여 물에 빠져 죽는 오
필리아, 무덤 파는 광대들, 무엇보다도 복수를 앞둔 햄릿
의 우유부단함과 사변적인 심리를 섬세한 시적 언어로 표
현한 명장면들이 있다. 화가들은 시적 언어 못지않은 섬

세한 붓질로 이러한 장면과 인물을 조형 언어로 표현하여 독자의 눈앞에 생생하게 펼쳐 보인다. 아름답고도 슬프게 표현된 오필리아의 죽음에서 독자들은 그녀의 죽음에 오히려 안도감마저 느낄 것이다. 그림들은 비극이 전개되는 순서대로 배열되어 독자들은 그림과 함께 극 작품을 읽는 효과 또한 맛볼 것이다.

2장에서 다룬 『오셀로』는 질투에 눈먼 어리석은 한 남자의 이야기다. 사랑하고 질투하고 파멸하는 무어인 장군 오셀로가 그 주인공이다. 오셀로는 데스데모나를 사랑하여 그녀와 결혼한다. 그는 결혼하기 전에 남성적 덕목을 갖춘 장군이었다. 그러나 사랑 앞에 그는 한갓 나약한 범부일 뿐이다. 아내의 사랑을 갈구하고 아내의 손길을 그리워하다 질투에 눈이 멀어 마침내 아내를 목 졸라 죽이기까지에 이른다. 이를 표현한 그림은 백 마디의 말보다 더 생생하게 비극의 현장을 전한다. 그 현장을 담아낸 그림을 감상하노라면 화면이라는 공간적 한계에도 불구하고 데스데모나의 안타까운 죽음에 비애와 비통함이 절로 터져 나온다. 화가들은 무어인 오셀로와 백인 데스데모나를 강렬한 흑과 백의 대비 색으로 표현하였다. 그들의 흑백 대비는, 곧 선악의 대비, 빛과 그림자의 대비, 미추의 대비로 상반된 가치의 표현이다.

3장은 또 다른 인간의 어리석음을 다룬 비극, 『리어왕』이다. 이 극 작품은 메인 플롯과 서브플롯을 가진다.

리어왕과 코델리아가 메인 플롯을 이끌고, 글로터스와 에드거가 서브플롯을 이끈다. 메인 플롯과 서브플롯 모두에서 노인의 어리석은 판단과 그것에 치르게 되는 값비싼 대가가 이야기의 핵심이다. 리어왕의 어리석음의 결과는 참담했다. 대가는 너무 컸고 상처는 너무 깊었다. 코델리아는 죽었다. 그도 죽음을 맞이할 운명이다. 리어왕의 우매함은 우리 자신을 되돌아보게 한다. 과연 진실은 어떤 모습인가, 어떻게 알 수 있는가, 진실을 알 수 있는 혜안은 어떻게 가능한가. 어려운 질문이다. 다만 고통과 시련 속에서 진실이 떠오른다고 생각해 볼 수 있을 뿐이다. 화가들의 화폭 위에서 멈춘 순간의 장면들은, 예를 들면 리어왕의 어리석은 판단, 폭풍 속에서 헤매는 리어왕, 코델리아의 가련한 죽음 등은 독자의 상상력을 구체화하여 화폭에서 불멸의 이미지로 남는다.

4장에서 『맥베스』를 그린 화가들의 그림을 읽는다. 이 극은 설명이 필요 없는 셰익스피어 비극 중 최고의 작품이다. 인간 욕망의 어리석음, 권력의 허망함, 인생의 무상함이 시각화되어 화면 속에 펼쳐지는데 독자는 회화가 지닌 생동감과 재현의 미에 감탄하지 않을 수 없을 것이다. 맥베스는 이지적이고 사리 분별이 분명했던 장군이었다. 그러나 마녀의 한마디 말에 권력욕에 사로잡힌 욕망덩어리로 변한다. 그는 자신의 욕망이 이끄는 대로 왕을 죽이고 왕좌에 앉지만, 그 순간 그의 욕망은 지옥의 고통으로

변한다. 그의 조력자인 맥베스 부인의 고통은 더욱 참혹하다. 그녀는 잠을 빼앗기고 몽유병 환자가 되어 유령처럼 떠돌다 죽음을 맞이한다. 화가들은 이러한 극적인 순간을 포착하여 화폭에 담아 장면화하였다. 세 마녀와 맥베스의 만남, 던컨 왕의 살해 후 공포의 환영에 시달리는 맥베스, 몽유병으로 허우적거리다 숨을 거둔 맥베스 부인 등의 장면이 화가들의 손에서 격렬한 필치로 형상화된다. 그 이미지 앞에서 독자는 인간 욕망의 헛됨과 권력의 무상함을 눈으로 느끼게 될 것이다.

개개 화가들은 셰익스피어 비극을 뛰어난 상상력과 독자적인 조형의지로 화폭 위에 시각화함으로써 문학과 회화의 상호텍스트성을 증명한다. 조형예술이 재현한 비극의 그림들은 '셰익스피어의 화가들'을 포괄하는 태제의 실례로서 유효하다.



변한다. 그의 조력자인 맥베스 부인의 고통은 더욱 참혹하다. 그녀는 잠을 빼앗기고 몽유병 환자가 되어 유령처럼 떠돌다 죽음을 맞이한다. 화가들은 이러한 극적인 순간을 포착하여 화폭에 담아 장면화하였다. 세 마녀와 맥베스의 만남, 던컨 왕의 살해 후 공포의 환영에 시달리는 맥베스, 몽유병으로 허우적거리다 숨을 거둔 맥베스 부인 등의 장면이 화가들의 손에서 격렬한 필치로 형상화된다. 그 이미지 앞에서 독자는 인간 욕망의 헛됨과 권력의 무상함을 눈으로 느끼게 될 것이다.

개개 화가들은 셰익스피어 비극을 뛰어난 상상력과 독자적인 조형의지로 화폭 위에 시각화함으로써 문학과 회화의 상호텍스트성을 증명한다. 조형예술이 재현한 비극의 그림들은 '셰익스피어의 화가들'을 포괄하는 태제의 실례로서 유효하다.

1

「햄릿」

Hamlet, 1599~1601[1]

1 작품의 인용은 영문판 *Hamlet* (London: Penguin Books, 1994)을 참고
하였고 한국어 번역판은 『햄릿』, 김종환 역주 (대구: 태일사, 2004)를 참조
하였다.

『햄릿』은 복수극이다. 셰익스피어 극 작품 중에서 연극이나 영화화가 가장 많이 된 가장 인기 있는 작품이다. 작품은 셰익스피어의 순수 창작이 아니다. 덴마크에서 오랫동안 구전되고 있던 햄릿 왕자의 이야기를 셰익스피어가 각색하여 부친의 복수 앞에서 갈등하는 '햄릿'이라는 불후의 인물을 창조해냈다.[2]

　　덴마크 왕자 햄릿은 아버지 햄릿 왕이 죽고 곧바로 숙부 클로디어스Claudius가 어머니 거트루드Gertrude와 결혼해 왕의 자리에 오르자 괴로워한다. 어느 추운 겨울밤, 햄릿은 아버지 유령을 만나 숙부에게 살해당했다는 사실을 듣는다. 복수를 맹세한 햄릿은 거짓으로 미친 척하며 아버지 유령에게 들은 왕을 죽이는 음모를 '극중극'으로 만들어 왕에게 보여준다. 과연 연극을 보던 왕은 당황해서 벌떡 일어나 황급히 자리를 뜬다. 이로써 햄릿은 왕의 유

2　이태주, 『셰익스피어 4대 비극』(서울: 범우사, 2002)에서 다룬 작품의 해설은 극을 이해하는 데 많은 도움이 되었다.

죄를 확신한다. 햄릿은 어머니 방에 숨어 있던 왕의 심복 폴로니어스Polonius를 왕으로 오인해 죽이게 되고 자신은 영국으로 쫓겨난다.

사랑하는 왕자의 손에 아버지를 잃은 오필리아Ophelia는 실성하여 강에 빠져 목숨을 잃는다. 오빠 레어티즈Leartes는 분노하며 복수를 맹세한다. 왕의 간계를 피해 귀국한 햄릿은 오필리아의 비참한 죽음을 알고 복수에 대한 각오를 새롭게 다진다.

어전 검술시합에서 왕과 레어티즈는 햄릿에게 독배를 마시게 하려고 모의한다. 하지만 독배는 왕비가 마시게 되고, 햄릿은 독이 발린 칼에 쓰러진다. 스스로 독 묻은 칼로 상처를 낸 레어티즈가 왕의 악행을 폭로하고, 햄릿은 왕을 죽인다. 노르웨이 왕자 포틴브라스Fortinbras가 등장해 무너진 질서를 회복하고 왕위에 올라, 햄릿을 추모하면서 극은 막을 내린다.[3]

3 가와이 쇼이치로, 『셰익스피어의 말』. 박수현 옮김 (서울: ㈜예문 아카이브, 2021) 4대 비극의 줄거리는 이 책을 참조하였으며, 부분적으로 필자의 수정이 있었다.

"나는 네 아비의 혼령이다"

1막의 핵심 장면은 아버지 유령과 햄릿의 만남이다. 극의 시작이 예사롭지 않다. 극의 첫 장면부터 무시무시하고 으스스한 분위기 속에 등장하는 유령은 불길한 전조로 보인다. 유령은 "나는 네 아비의 혼령이다"라는 말을 하며 햄릿에게 나타나 자신이 살해당한 사건의 전모를 밝힌다. 극의 무대는 덴마크 북동부 해안에 자리한 16세기에 세워진 엘시노어Elsinor성이다. 성은 아버지 유령의 성으로 현 덴마크의 크론보르성Kronborg Slot을 모델로 하였다고 전한다.

영국 무대 디자이너 윌리엄 텔빈 경Sir William Telbin, 1815~1873은 작품의 무대인 엘시노어 성을 디자인하면서 드로잉을 남겼다. 텔빈 경은 탁월한 무대 디자이너로 드루리 레인Drury Lane, 코벤트 가든Covent Garden, 라이시엄 극장Lyceum Theatre 등의 무대 디자인을 담당했다. 드로잉은 실제 무대를 만들기 전에 제작하는 일종의 무대 설계도에 해당한다. 텔빈 경이 디자인했던 〈엘시노어 성〉의 드로잉을 보면 성은 금방이라도 허물어질 것 같다. 유령

이 곧 출몰할 것만 같은 폐허의 분위기다. 화면 왼쪽에서 시작한 낡고 허물어져 들쭉날쭉한 계단이 가운데서 한번 꺾이며 망루로 향한다. 망루는 군데군데 벽돌이 빠져 있고, 그 양옆은 낭떠러지처럼 보인다. 달빛을 배경으로 서 있는 망루에는 깊은 적막감이 감돈다. 높낮이가 다른 망루 사이의 달빛이 교교하다. 드로잉 하단의 사람 형상은 보초병일 것이다. 드로잉의 일련번호와 수집 연도가 오른쪽 아래에 선명하게 보인다.

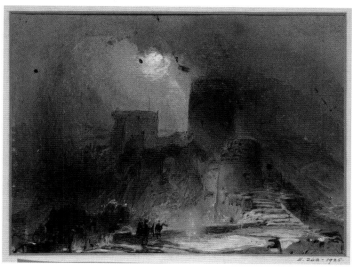

〈**그림 2**〉 윌리엄 텔빈 경, 〈엘시노어 성〉, 1864년
종이에 수채, 16.2×21.5㎝, V&A 박물관, 런던

극 작품은 무대에서 공연되었을 때 작품으로써 완결된다. 그렇기 때문에 극 작품이 공연예술로 탄생하여 완성되는 무대는 필수 공간이다. 무대 공간은 그림의 액자틀처럼 극을 재현해 내는 틀로 볼 수 있다. 무대 디자인은 엘리자베스 조의 사실적인 무대 세트에서 발전하여 20세기에 들어서는 상상력을 자극하는 무대 세트로 발전하였다.

미국의 무대 디자이너 로버트 에드먼드 존스Robert Edmond Jones, 1887~1954는 무대 예술의 혁신을 이뤄낸 장본인이다. 그는 사실적인 무대 세트를 단순화하고 포스터 같은 '파사드facade'로 배경을 처리하는 한편, 극에 부합하는 상징성이 풍부한 배우들의 무대 의상을 도입하였다. 나아가 최소한의 무대 전환을 도입함으로써 극의 흐름을 매끄럽게 한 공로가 인정된다.

존스는 〈햄릿〉의 무대 디자인을 깊고 깊은 심연으로 표현했다. 그의 디자인은 불가해한 인생과 더욱 알 수 없는 죽음의 세계를 상징함으로써 극 작품의 주제까지 한눈에 보여준다. 무대는 단순한 만큼 웅장한 느낌이다. 화면의 전면을 차지한 아치문, 그 사이로 보이는 깊이를 알 수 없는 공간은 막막하다. 광활한 허공에는 허무감이 가득하다. 그것은 우주의 광대함과 인간존재의 왜소함을 시각화한다. 그 공간에서 태고의 소음이 울려오는 듯하다. 그 공간을 배경으로 햄릿이 의자에 앉아있다. 그는 경계선에서

편안하게 앉아있질 못하고 엉거주춤한 자세다. 여차하면 의자 밖으로 뛰어나갈 태세다. 그의 모습에는 불안과 우울, 비통과 절망 등 대단히 염세적인 분위기가 압도한다. 그것은 죽음 앞에 선 인간의 무력감과 우주 속의 한 점 같은 인간존재의 왜소함을 극대화한다. 〈햄릿〉의 무대 디자인은 우주적 공허에 맞선 주인공, 운명 앞에 홀로 선 인간, 즉 외롭게 고뇌하는 햄릿을 상징적으로 보여준다.

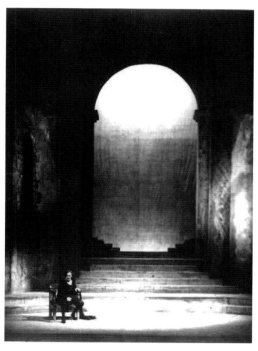

〈**그림 3**〉 로버트 에드먼드 존스, 〈햄릿〉, 1922년, 사진 캡처

한밤중 종소리가 열두 점이 울리면 유령은 어김없이 성 망루에 나타나 아무 말 하지 않다가 새벽 첫닭의 홰치는 소리에 사라진다. 같은 시간 같은 모습으로 등장하는 유령은 이 일을 반복하면서도 여전히 한마디 말도 하지 않는다. 유령은 특별히 만나고 싶은 사람이 있었던 모양이다. 아들 햄릿이다. 어느 추운 겨울밤 유령은 드디어 아들 햄릿을 만난다. 유령은 노르웨이 왕과 일전을 치르기 위한 출정 때처럼 머리끝에서 발끝까지 갑주의 군장 차림에 총사령관 지휘봉을 들고 있다. 파수꾼이나 다른 사람을 만났을 때, 아무 말도 하지 않던 유령은 햄릿을 보자 말을 건넨다. 아들을 알아보고 아들에게 말을 건네는 걸 보면 유령이 만나고 싶었던 사람은 아들 햄릿이 분명하고 유령은 햄릿의 아버지 혼령임이 분명하다.

　유령과 햄릿의 한밤중 조우를 프랑스 낭만주의 화가 외젠 들라크루아Eugene Delacroix, 1798~1863가 화폭에 옮겼다. 화가의 그림은 묘사에 있어 극 작품의 바로 그 장면을 읽어낼 수 있을 만큼 정확하게 표현하여 눈길을 끈다. 들라크루아의 〈햄릿, 아버지 유령을 보다〉에는 군장한 유령, 유령을 보고 놀라는 햄릿, 그들 사이에 흐르는 섬뜩한 느낌과 전율이 진동한다. 햄릿의 자세는 유령을 보고 깜짝 놀라는 모습 그 자체다. 유령을 보지 않으려 오른팔을 들어 가리면서 뒷걸음치는 동작에서 율동감이 느껴진다. 대각선으로 점차 뒤로 물러서는 망루 끝에 유령이 우뚝 서

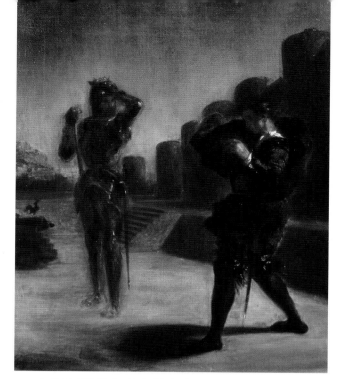

〈**그림 4**〉 외젠 들라크루아, 〈햄릿, 아버지 유령을 보다〉, 1825년
캔버스에 유채, 46×38㎝, 야기엘론스키 대학교 미술관, 크라쿠프

있다. 독자의 시선이 그곳에서 멈추면 자연스럽게 시선은
별이 점점이 박혀 있는 하늘로 향한다. 하늘은 확 트인 공
간감을 준다. 푸른 하늘을 배경으로 서 있는 유령은 발이
흐릿하고 그림자가 없다. 반면 햄릿은 발 모양도 그림자
도 뚜렷하다. 유령은 혼령이고 햄릿은 사람이다. 유령이
나 귀신은 그림자가 없다는 말이 널리 전해지는데 그것은
육체가 없기 때문이다. 그림자 없는 유령은 실체적 존재

가 아니다. 아버지 유령에는 그림자가 없다. 흐릿한 발 모습은 그 점을 표현한 것이다. 섬세한 화가의 관찰력이 돋보이는 부분이다. 왼쪽 화면 중간지점에 보이는 닭은 새벽을 알리는 나팔수다. 발그림자 없는 유령과 홰치는 닭은 한 쌍의 모티프다. 화가는 극 작품의 의도를 잘 파악하여 이 점을 놓치지 않았다. 극 작품이 화가의 밑그림이었던 셈이다.

아버지 유령은 아들 햄릿을 보자 자기가 아들을 찾아 저승에서 지상에 온 이유를 말한다. 1막 5장은 유령의 말로만 채워진다. 유령이 밝힌 비밀은 엄청난 음모다. 유령은 가장 먼저 자기가 어떻게 죽었는지를 말한다. 햄릿의 숙부, 즉 유령의 동생이 사람의 몸을 썩게 하는 헤보나 Hebona 독약을 낮잠을 자고 있던 자신의 귓속에 부어 넣어서 죽였다는 것이다. 유령의 죽음에는 형제살해, 왕권찬탈, 근친상간 같은 반인륜적 범죄가 개입되었다. 이 사실을 밝힌 후 유령은 아들 햄릿에게 어머니를 해치지 말고 하늘의 심판에 맡기라고 부탁한다. 왕비에 대해 변치 않은 애정을 보이는 것이다. 그들이 말하는 사이 동녘 하늘에서 새벽이 밝아 오고 있다. 밝아 오는 새벽을 보고 영계의 존재인 유령은 자기가 떠나야 할 시간이라며, 햄릿에게 반드시 복수해 달라고 당부한다.

영국 낭만주의 시인 윌리엄 블레이크William Blake, 1757 ~1827 또한 〈햄릿과 아버지 유령〉에서 둘의 조우를 형상

화했다. 블레이크는 낭만주의 1세대에 속하는 시인으로 가장 특이하고 독창적인 시 세계를 창조했다. 잡화상의 아들로 태어난 시인은 정규학교에서 교사의 채찍질을 참지 못하고 자퇴하여 열 살 때 미술학교에 다니면서 당시 유명한 판화가인 제임스 배사이어James Basire, 1730~1802의 도제로 일했다. 이 도제 경험은 블레이크를 평생 그림과 판화에 열정을 쏟게 한 직접적인 계기가 되었다. 블레이크는 어린 시절부터 환상적인 경험을 많이 하였는데, 그것에는 소년 시절 가로수 옆에 서 있는 빛나는 천사를 여러 번 보았던 경험도 포함된다. 장년기에는 하늘과 땅에 친구들의 운명과 관계되는 유령들이 가득 차 있는 환영도 보았다고 한다.

블레이크의 〈햄릿과 아버지 유령〉을 보면 그의 그림 세계가 얼마나 독창적이며 기존의 조형 언어와 판이한가를 단번에 알 수 있다. 그림의 배경이 몽환적이고 환상적이다. 유령은 저 멀리 보이는 구름 속에 반쯤 가려진 은은한 달빛을 배경으로 빛 속에서 떠오르는 듯하고, 그 앞에 무릎을 꿇고 있는 햄릿은 극적이고 환영적이다.[4] 들라크루아의 유령과 달리 두 발을 바닥에 단단히 딛고 서 있는 유령은 작은 분화구에서 발산되는 푸른 빛살을 뚫고 솟

4 스테파노 추피,『천년의 그림 여행』. 서현주 외 옮김 (서울: 예경, 2007) 227.

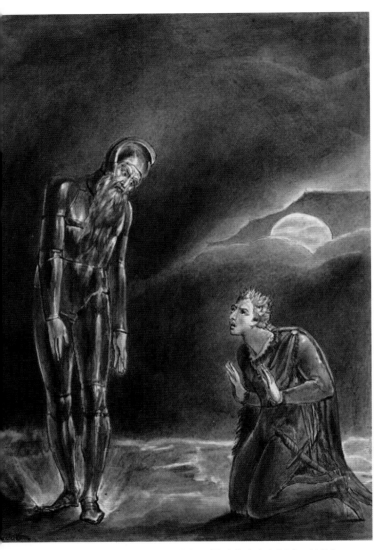

〈그림 5〉 윌리엄 블레이크, 〈햄릿과 아버지 유령〉, 1806년
종이에 잉크, 30.7×18.5㎝, 브리티시 박물관, 런던

세익스피어의 화가들

36

아오르는 존재, 마치 새로운 존재의 탄생처럼 보인다. 구름을 뚫고 나오는 보름달이 유령의 등장에 호응한다. 아버지 유령의 군장 차림새는 로봇 같고, 투구의 면갑面甲은 헤드셋 같다. 부리부리하게 뜬 왕방울 두 눈, 책망의 표정, 긴 수염, 아래로 축 늘어뜨린 팔 등은 콘트라포스토 contrapposto가 충분히 이루어지지 않아 딱딱해 보인다. 그것은 유령과 갑주라는 두 개의 소재를 고려하면 당연한 표현이다.

유령의 내려뜨린 두 손과 무릎을 꿇고 놀람을 표현한 햄릿의 두 손이 같은 선상에 있다. 그들이 이루는 직각삼각형 구도는 안정감이 느껴진다. 무엇보다 탁월한 표현은 양미간을 모아 서로를 응시하는 두 인물의 시선이다. 그 시선이 공중에서 충돌하며 팽팽한 긴장감을 발산한다. 45도로 기울어진 유령의 머리와 짙푸른 배경 선이 같은 방향으로 상승한다.

유령과의 만남은 햄릿의 영혼을 뒤흔들어 놓았다. 아버지 유령이 고통의 세계 지옥에서 찾아온 이후 세상의 모든 의미와 사랑과 희망이 공허한 잿빛의 감정으로 변해버렸다. 햄릿은 세상을 회의적으로 보고 덴마크 전체를 감옥으로 여기며 사람을 불신한다. 특히 여성 혐오는 강하다. 그것은 어머니 탓이다. 어머니는 가엾은 아버지의 시신을 따라갈 때는 니오베Niobe처럼 온통 눈물에 젖었다. 니오베는 테베의 왕비였다. 니오베는 자랑할 게 많

앉다. 여신 레토Leto는 자식을 둘밖에 두지 않았지만, 니오베는 훌륭한 자식을 열넷이나 두었다. 그 때문에 니오베는 득의양양 오만했다. 니오베는 감히 신을 능가하고자 하였다. 여신 레토는 니오베에게 자식을 모두 죽게 하는 처참한 참척慘慽의 벌을 내린다. 니오베는 단장의 슬픔으로 마음이 마비되고 몸은 바위로 굳어져 버리는데, 눈물은 그렇지 않아 지금도 그 바위에서 니오베의 눈물이 졸졸 흐르고 있다고 한다.[5]

아버지의 죽음에 그렇게 눈물을 흘리며 슬퍼했던 어머니가, 그 눈물이 채 마르기도 전에 시동생의 침실에 뛰어든 것이다. 그런 짓은 분별력 없는 짐승조차도 쉽게 하지 못하는 법이다. 햄릿의 눈에는 어머니가 남편이 죽고 시신의 온기가 채 가시기도 전에 시동생을 침대에 끌어들인 탕녀로 보인다. 어머니에게 향한 햄릿의 비난은 신랄하다. 책망은 예리하고 날카롭다. 그러다가 마침내 저 유명한 햄릿의 외침이 터져 나온다.

약한 자여, 그대 이름은 여자나라!

아들에게 이 말을 들어야만 하는 왕비는 수치심에 고개

5 Roy Willis, ed. *World Mythology* (Oxford: Oxford UP, 2006) 139.

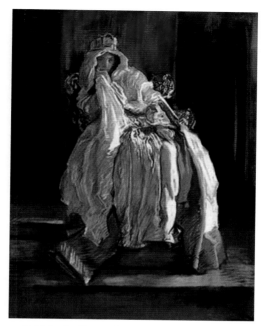

〈**그림 6**〉 에드윈 오스틴 애비, 〈햄릿의 왕비〉, 1895년
판지에 파스텔, 70.6×55.4㎝, 스미스소니언 미술관, 워싱턴 D.C.

를 들 수 없다. 애드윈 오스틴 애비Edwin Austin Abbey, 1852~1911
는 〈햄릿의 왕비〉에서 왕비의 타락상을 시각화하였다. 애
비는 미국 태생의 당대 유명한 삽화가였으나, 주로 영국
에서 활동하였고 영국에서 생을 마감하였다. 그림에서 왕
비는 아들 햄릿의 비난을 듣고 어떤 심정인지 한눈에 보
여준다. 그녀의 모습에서 왕비다운 고귀하고 우아한 품
격은 조금도 느껴지지 않는다. 왕비는 아들의 비난에 심

한 수치심으로 의자 속으로 숨으려 한다. 고개, 어깨, 허리를 모두 굽히며 존재 자체를 사라지게 하고 싶다. 왕관 아래 긴 베일과 드레스 자락이 심하게 구겨져 있다. 왕비의 도덕성도 그렇게 구겨졌을 것이다. 이러한 왕비의 모습은 궁정의 부패상과 오염된 도덕성의 또 다른 모습으로 그것은 공적 가치인 질서의 붕괴, 정의의 부재, 정숙의 타락을 의미한다. 화가는 의자 뒤 등받이의 붉은색을 흘러내리듯 표현하여 왕좌에 내재 된 피 냄새를 상징한다. 화면 오른쪽 기둥 옆의 긴 선은 칼날처럼 보인다. 검은색 배경에 거침없는 수많은 붓 선은 칼날의 휘두름으로 해석할 수 있는 여지를 준다.

화가는 〈햄릿의 왕비〉를 통해 왕비의 타락상과 그로 인한 햄릿의 여성 혐오를 적나라하게 표현했다. 표현은 잔인해 보이기까지 한다.

햄릿은 아버지 죽음의 흑막을 몰랐더라면 오필리아를 사랑하며 행복했을지도 모른다. 하지만 아버지 유령이 밝힌 비밀은 그의 삶을 뿌리째 뒤흔들었으며 인간에 대한 믿음을 뒤집어 버린다. 햄릿의 비극은 여기서 시작된다.

2막

"천사 같은 내 영혼의 우상, 가장 아름다운 오필리아에게"

인용한 이 말은 햄릿이 오필리아에게 보내는 편지 머리글이다. 이 편지를 아버지 폴로니어스가 오필리아에게서 받아내어 몰래 왕비에게 읽어준다. 햄릿은 편지에서 이렇게 말한다. 별이 불이 아닐까 의심하고 태양이 과연 돌까에 대해 의심하고 진리를 의심할지라도 오필리아에 대한 자신의 사랑만은 의심하지 말아 달라고 고백한다. 이처럼 대자연의 질서와 진리마저 의심하는 햄릿에서 이미 인생의 회의와 인간의 불신에 빠진 그를 엿볼 수 있다. 회의와 불신에 빠져 모두를 의심하고 모든 것을 분석하는 햄릿을 그의 성격적 결함으로 치부하기도 하는데, 사실 그것은 햄릿이 혐오스러운 운명에 부딪혔기 때문이다.[6] 아버지 유령이 밝힌 죽음의 음모, 왕이 된 숙부, 어머니와 숙부의 재혼으로 숙부의 아들이자 조카가 된 자신의 이중적 신분에 햄릿은 의심하고 회의하고 인간을 불신

6 Joseph Summers, *Dreams of Love and Power on Shakespeare's Plays* (Oxford: Clarendon, 1984) 56.

하는 인물이 될 수밖에 없었을 것이다. 그러나 햄릿이 회의하는 주제가 워낙 다양하고 심오하기에, 단일한 해석을 거부한다. 엘리엇T. S. Eliot, 1888~1965은 「햄릿론」에서 햄릿의 다면적이고 다층적인 성격이 그를 세계문학의 모나리자로 만든다고 정의하였다.[7] 햄릿의 복잡다단한 성격과 비논리적 복수 지연은 모나리자의 미소, 그것처럼 불가해하다. 그것은 햄릿이 인간혐오, 자기혐오, 자기모멸, 자기배반의 함몰로 해석할 수도 있는 문제다.

〈존 배리모어의 햄릿〉에는 햄릿의 복잡다단한 성격이 잘 나타나 있다. 존 배리모어John Barrymore, 1882~1942는 19세기에 시작하여 5대에 걸쳐 미국 쇼비즈니스 왕조를 이룬 가족의 일원으로 미국 연극배우였다. 미국 여배우 드류 배리모어Drew Barrymore, 1975~가 그의 증손녀가 된다. 이 사진은 공연을 위해 햄릿으로 분장한 존 배리모어를 로버트 에드먼드 존스가 찍은 것이다.

사진은 근대 기술의 산물이다. 1826년 프랑스 화학자 니세포르 니엡스Nicephore Niepce, 1765~1833가 자기 집 밖 풍경을 최초의 사진 이미지로 만들었다. 〈창문에서 본 그라스의 풍경〉View from His Window at Gras, 1826[8]이란 제목의

7 신정옥, 『셰익스피어 비화』 (서울: 푸른사상, 2003) 212 재인용.

8 Carol Strickland, *The Annotated Mona Lisa* (Kansas: Andrews McMeel P, 2007) 92.

이 사진은 '카메라 옵스큐라Camera Obscura'로 여덟 시간 노출한 뒤 찍은 것이다. 카메라 옵스큐라는 오늘날의 카메라 전신으로 사물의 윤곽을 투사할 수 있도록 스크린 위에 이미지를 투영하는 장치다. 극적인 순간의 극적인 표정을 포착한 〈존 배리모어의 햄릿〉 사진은 카메라 발명에 빚진 것이다. 사진에서 외견상으로 검은 옷, 검은 망토, 검은 신발은 햄릿이 상중임을 말한다면 햄릿의 눈 표정은 말할 수 없는 복잡하고 어두운 내면의 심리를 표현한다. 배리모어의 시선 연기가 압권이다. 화면을 꿰뚫고 나갈 기세다. 사진 아래 배우의 서명과 연도가 선명하다.

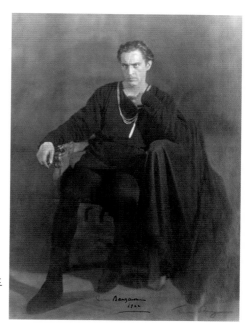

〈그림 7〉 로버트 에드먼드 존스, 〈존 배리모어의 햄릿〉, 1922년, 사진 캡처

『햄릿』은 극 작품 자체가 만인의 공감을 불러일으키는 불후의 서사를 가지고 있어 프랑스에서도 인기리에 공연되곤 했다. 햄릿 역으로 유명한 프랑스 배우 프랑수아 조셉 탈마Francois Joseph Talma, 1763~1826는 극단 매니저를 겸했다. 그는 배우들의 연기, 역사적으로 고증된 무대 의상, 장면의 개혁으로 19세기 프랑스 낭만주의와 사실주의 연극의 선구자였다. 나폴레옹도 그의 열렬한 팬이었을 정도로 탈마는 프랑스 연극사에 한 획을 그은 인물이다.[9] 셰익스피어 극을 프랑스어로 번역하여 무대에 올리고 자신이 직접 햄릿으로 분해 무대에 섰다.

프랑스 화가 안셀름 프랑수아 라그르네Anthelme-Francois Lagrenee, 1744~1832가 〈탈마의 햄릿〉을 그렸다. 그림 속의 햄릿은 길쭉하고 짙은 청록색의 병을 안고 있는데, 그것은 선왕의 유해를 담고 있는 유골함으로 볼 수 있다. 테이블 위의 단도가 반쯤 걸쳐져 있어 위태롭다. 화면 밖을 가리키는 그 칼날은 작지만 섬뜩하다. 그것은 복수의 상징일 것이다. 의자에 반쯤 걸친 엉거주춤한 자세, 허공에 던지는 시선은 편치 않은 햄릿의 심리를 보여준다. 묵직한 의자, 웅장한 기둥, 그리고 정교하게 조각된 액자는 그림을 고전적으로 보이게 하고 회화다운 예술로 만든다.

9 신정옥, 『무대의 전설』(서울: 전예원, 1988) 145~46.

셰익스피어의 화가들

〈그림 8〉 안셀름 프랑수아 라그르네, 〈탈마의 햄릿〉, 1810년
캔버스에 유채, 크기 미상, 파리 국립도서관, 파리

햄릿의 삶에는 두 여성이 영향을 미친다. 어머니와 오필리아다. 어머니는 햄릿에게 여성 혐오를 낳게 한 여성이라면 오필리아는 세상의 오염으로부터 격리하여 보호해 주고 싶은 여성이다. 오필리아는 아름답고 순수하며, 겸손하고 우아하며 섬세하다. 이런 오필리아는 화가들의 손에서 아름다운 이미지로 살아났다.

영국 화가 토마스 프란시스 딕시Thomas Francis Dicksee, 1819~1895의 〈오필리아〉는 햄릿의 편지에서 묘사했던 오필리아를 그대로 재현한 듯하다. 화가는 더없이 아름다운 오필리아를 작은 화폭에 크게 담아냈다. 그리스 조각 같은 옆 얼굴선, 깊은 생각에 빠진 듯한 눈, 코에 그림자를 드리우는 긴 속눈썹, 연갈색의 머리, 머리 위에 얹은 한줄기 풀잎 같은 얇은 관, 그 어느 하나 더하거나 뺄 것 없는 완벽한 미의 재현이다. 그녀가 입고 있는 드레스에 이르면 절제되고 고귀한 그녀의 성품을 한결 돋보이게 한다. 귀고리, 목걸이, 팔찌 등의 장신구 하나 없이, 드레스 목선 위의 굵은 흑진주와 작은 진주의 어울림, 그 아래 가운의 목장식, 그것을 여미는 장식 등이 지극히 우아하다. 가운 위로 부드럽게 내려뜨린 머리카락은 천사가 날개를 접은 듯하다. 하얗고 긴 손가락은 그야말로 섬섬옥수, 만지면 보드랍고 따뜻한 온기가 느껴질 것만 같다. 그 손으로 책을 살짝 들고 있는데, 책은 '몽테뉴'다. 오필리아는 이 책을 햄릿에게 선물한다.

〈그림 9〉 토마스 프란시스 딕시, 〈오필리아〉, 1864년
캔버스에 유채, 38×25㎝, 빌바오 구겐하임 미술관, 빌바오

영국 화가 아서 휴스Arthur Hughes, 1832~1915의 〈오필
리아〉는 딕시의 오필리아보다 더 어리고 청초한 모습이
다. 이 그림은 휴스의 나이 갓 스물에 그렸다. 화가의 나

이 때처럼 그림 속의 오필리아도 앳되다. 풋풋한 소녀의 모습이다. 그녀를 둘러싸고 있는 '식물계floral'와 '동물계 fauna'의 배경이 그림 분위기를 조금 두렵게 만든다. 화면 속의 수면에는 녹색 해조류가 떠 있고, 앞에는 독버섯이 자란다. 은빛 자작나무 둥치가 화면 밖을 벗어나 뻗어있다. 화면 왼편에 보이는 박쥐 한 마리가 수면을 스치며 독자를 향해 날아온다. 박쥐는 '새'와 '쥐'라는 양가적 존재다. 그 상징성은 먼저 명민함을 들 수 있지만, 이 역시 모호함과 함께하는 명민함이다. 그리스도교에서는 박쥐를 악마 왕자의 현현으로 본다.[10] 배경은 보랏빛에서 점차 회색과 푸른색으로 변하며 하늘 끝을 향한다. 하늘은 가없는 천공처럼 둥글다.

오필리아는 언덕과 들을 배경으로 꽃과 풀로 장식되어 있다. 그녀의 머리에는 풀잎이 가득하고 가슴에는 한 아름의 야생 제비꽃다발을 안고 있다. 머리를 장식한 관 모양의 날카롭고 긴 풀잎은 예수의 가시관을 닮았다. 그것은 그녀가 앞으로 지게 될 십자가 같은 고통일 터. 아몬드형 얼굴, 애수 어린 표정, 살포시 아래로 내리뜬 눈에서 그녀가 상처받기 쉽고 연약한, 아직 성숙하지 못한 어린 소녀임을 느끼게 한다. 가녀린 팔, 역시 가녀린 몸을 감싸고 있

10 J. C. Cooper, *An Illustrated Encyclopaedia of Traditional Symbols* (London: Thames & Hudson, 2005) 18.

〈**그림 10**〉 아서 휴스, 〈오필리아〉, 1852년
캔버스에 유채, 124×69㎝, 맨체스터 갤러리, 맨체스터

는 하얀 드레스는 그녀의 얌전함과 순수함을 강조한다.

휴스는 오필리아를 여러 점 그렸는데, 1865년에 그린 오필리아는 1852년의 그림과 다른 느낌을 준다. 그림은 첫 번째 오필리아의 그림과 13년이란 시차가 있다. 여리고 순수하며, 섬세하고 아리따운, 그리고 비련의 오필리아는 청년 화가에게 뮤즈였던 셈이다. 휴스는 라파엘 전파의 핵심 구성원은 아니었지만 그들의 미적 목적에 공감하였다. 라파엘 전파는 회화의 주제로 종교, 문학, 인간을 강조했으며, 꽃, 풀, 나무, 돌 등 자연에 대한 애착이 강했다.[11]

11 티모시 힐턴, 『라파엘 전파』. 나희원 옮김 (서울: 시공사, 2006) 6, 20.

휴스의 이 그림에는 라파엘 전파의 특징적 요소가 보인다.

1865년 작 휴스의 〈오필리아〉에서 그녀는 성숙한 여인의 정감을 보여준다. 같은 화가의 그림이지만 조형 의지가 다르게 표현된 것이다. 그것은 어떤 면에서 화가의 정신적 성장이라 할 수 있다. 한 화가가 그린 같은 화제의 그림을 시차를 두고 감상하는 재미는 우리처럼 화가도 변하고 성장한다는 사실을 눈으로 확인할 수 있다는 점이다. 점점이 꽂혀 있는 그녀의 풍성한 머리 다발에서 화가의 페티시즘 집착을 볼 수 있다. 한 아름 꽃을 안고 있는 팔, 반쯤 드러낸 동그란 어깨, 물결치듯 흘러내리는 풍성한 주름의 드레스 자락, 길게 날리는 연보랏빛 스카프 등 오필리아는 화려하고 아름답다. 하지만 그녀의 눈에는 헤아릴 수 없는 깊은 슬픔이 담겨 있다. 그 눈으로 오필리아는 독자를 가만히 바라보고 있다. 그녀의 슬픈 눈을 맞서 바라보는 데는 많은 용기가 필요하다. 극에서 오필리아는 죽기 전에 꽃을 따는데 휴스는 그 모습 그대로 화폭에 담아 극 작품에서 묘사된 상징적 의미와 동일화한다. 버들나무는 슬픔과 실연의 상처를 상징하며 데이지는 순결을, 제비꽃은 정숙을 상징한다. 화가는 이에 더해 '나를 잊지 말아 달라'는 물망초, 죽음을 상징하는 빨간 양귀비를 덧붙였다.

〈**그림 11**〉 아서 휴스, 〈오필리아〉, 1865년
캔버스에 유채, 94.8×58.9㎝, 톨레도 미술관, 톨레도

휴스의 〈오필리아〉는 꽃과 나무에 둘러싸인 오필리아
가 손을 뻗어 나뭇잎을 따는 형상이다. 그 모습은 월계수
잎으로 변한 그리스 신화의 다프네Daphne를 연상시킨다.
다프네는 아름다운 물의 요정으로 아폴로의 첫 연인이었
다. 아폴로는 에로스의 금 화살에 가슴을 맞아 다프네를
사랑하게 되고 다프네는 에로스의 납 화살에 맞아 아폴

로를 피하게 된다. 아폴로와 다프네는 사랑의 화살을 잘못 맞아 어긋난 사랑을 하게 되는 불운한 연인이다. 아폴로는 사랑의 날개를 타고 다프네를 뒤쫓고 그녀는 공포의 날개를 타고 필사의 도주를 하지만, 결국에는 힘이 달려 아폴로의 손에 잡히고 만다. 다프네는 강의 신인 아버지 페네우스Peneus에게 도움을 호소하는데, 그 순간 그녀는 서서히 나무로 변해 항상 푸른 월계수가 되었다는 신화가 전해진다. 휴스의 그림에서 오필리아는 오른손으로 고목의 나뭇잎을 잡고 있다. 다프네가 월계수 잎으로 변하는 그 순간의 모습과 유사하다. 오필리아는 다프네처럼 비극적 운명을 피해 차라리 나무가 되고 싶었는지도 모른다.

잔 로렌초 베르니니Gian Lorenzo Bernini, 1598~1680가 〈아폴로와 다프네〉 신화를 조각한 작품을 보면 독자는 나무로 변신하고픈 오필리아의 심정을 어느 정도 공감할 수 있을 것이다. 베르니니는 바로크 시대 이탈리아 최고의 조각가였을 뿐만 아니라, 건축가, 화가, 극작가였다. 그는 바로크 시대 조각을 예술의 최고 경지로 끌어올려 다른 모든 예술가를 미술 담론에서 제외해 버릴 정도였다. 〈아폴로와 다프네〉는 부조처럼 한 지점에서 감상하도록 조각되었다. 하지만 조각 예술의 특성상 사방을 돌아가며 감상해도 무방할 터이다. 베르니니는 다프네가 월계수로 변하는 순간에 영혼이 육신에서 빠져나가는 찰나를 포착함으로써 조각가로서 뛰어난 능력을 보여준다. 이 같은

그의 조각은 '움직이는 조각sculpture in motion', 또는 '말하는 초상speaking portraits'이라는 평을 받았다.[12] 조각의 매끄러운 피붓결, 머리카락의 감각적 표현, 나뭇잎으로 변하는 손, 나무 둥치로 변하는 다리 등은 미켈란젤로의 조각 전통을 타파하고 서구조각사에서 신기원의 등장을 예고하는 걸작으로 평가된다.

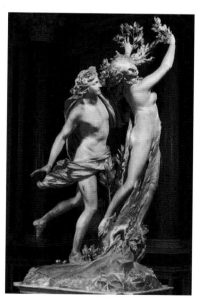

〈**그림 12**〉 잔 로렌초 베르니니, 〈아폴로와 다프네〉, 1625년 대리석, 243㎝, 보르헤스 갤러리, 로마

12 제르맹 바쟁, 『**바로크와 로코코**』. 김미정 옮김 (서울: 시공사, 2001) 24; E. H. Gombrich, *The Story of Art* (London: Phaidon, 2007) 438~40; Strickland, 48~9.

오필리아에게는 그녀로서는 감당할 수 없는 시련이 기다리고 있다. 그녀가 겪을 시련은 사랑하는 연인의 손에 아버지를 잃는 참혹한 운명이다. 그녀는 그러한 운명에 절망하고 실성하여 마침내 죽음에 이르는 흔치 않은 비극의 주인공이다.

"사느냐, 죽느냐, 그것이 문제로다"

"사느냐, 죽느냐, 그것이 문제로다"라는 이 대사는 가장 널리 인구 회자되는 햄릿의 독백이다. 햄릿은 오필리아가 선물한 몽테뉴의 소크라테스 변명의 요약 부분을 읽다가 이 대사를 터트린다.

햄릿의 이 네 번째 독백은 인간 실존의 문제가 요체다. 햄릿은 숙부를 죽이고 아버지의 복수를 완성해야 한다. 그러나 상황은 햄릿의 생각대로 진행되지 않는다. 더욱이 복수에는 사람을 죽여야 하는 문제가 있다. 이 문제는 결국 햄릿을 삶과 죽음의 문제에 회의하고 고민하는 우유부단한 인물로 만드는 요인이 된다.

햄릿의 이러한 성격이 영국 화가 토마스 로렌스 경Sir Thomas Lawrence, 1769~1830의 〈켐블의 햄릿〉에서 매우 잘 표현되었다. 로렌스 경은 일찍부터 그림에 탁월한 재능을 보여주었으며 18세기 말과 19세기 초에 활약하였다. 1815년 섭정 왕자Prince Regent로부터 기사 작위를 받아 경이 되어 조슈아 레이놀즈 경Sir Joshua Reynolds, 1723~1792이 사망한 후 영국 화단을 선도하였다. 로렌스 경은 특히 인

물을 다루는데 탁월하여 동시대 전 유럽에서 가장 뛰어난 인물 화가로서 명성이 자자했다.

⟨켐블의 햄릿⟩은 로렌스 경의 예술적 명성에 걸맞은 그림이다. 그림은 햄릿을 연기한 배우 존 필립 켐블John Philip Kemble, 1757~1823을 모델로 한 것이다. 그림은 대작이다. 켐블은 영국 배우이자 드루리 레인과 코벤트 가든의 매니저였다. 그는 연기뿐 아니라 연극배우의 위상을 높인 공로가 있다. 로렌스 경의 ⟨켐블의 햄릿⟩은 비록 햄릿 역으로 분한 켐블이라는 배우를 모델로 그림을 그렸지만, 그림 속의 인물은 완벽한 햄릿이다. 햄릿은 성을 배경으로 손에는 해골을 들고 서 있다. 해골은 태어난 모든 인간이라면 언젠가 죽어서 흙으로 돌아갈 운명을 상징한다. 암석 받침대 위에 서 있는 햄릿의 포즈는 장중하다. 그의 전신상에서 강력한 에너지가 분출된다. 그것은 분노이든 원망이든, 사랑이든 증오이든, 무엇이든, 진정한 의미는 하나가 아니고 복합적인 감정이다. 아래에서 위로 향하는 시점은 인물을 더욱 장엄하고 엄숙하게 보이게 하는 한편 더 고독하고 외로운 단독의 존재로 보이게 한다. 검은 옷, 검은 모피 코트, 검은 신발, 하늘을 향해 부릅뜬 눈, 무엇보다도 손에 쥔 해골은 그가 삶과 죽음의 갈림길에서 고뇌하는 인간임을 말한다. 후면의 깊이를 알 수 없는 공간을 배경으로 서 있는 햄릿은 우주 앞에 선 보잘것없는 인간이다. 그를 감싸고 있는 공간에서 앞으로 그에게 닥쳐

〈**그림 13**〉 토마스 로렌스 경, 〈켐블의 햄릿〉, 1801년
캔버스에 유채, 306.1×198.1㎝, 테이트 갤러리, 런던

올 암울한 운명의 서곡이 들리는 듯하다.

햄릿은 아버지의 살해범을 알아내고 밝히기 위해 극
중극을 준비한다. '극중극'은 극 안에서 극 작품의 내용과
유사한 내용의 극이 공연됨으로써 본 극을 초월하는 메
타 연극적 요소를 지닌다. 극 작품에서 극중극은 악이 자

멸하는 길을 터주는 매우 능동적인 행동이 된다.[13] 제목은 〈쥐덫〉The Mousetrap이다. 극이 공연되기 전에 햄릿은 배우들에게 연극의 목적이란 예나 지금이나 "거울에 자연을 비추어 보는 일"이니 선은 선의 모습으로 악은 악의 모습 그대로 재현하라고 당부한다. 이 극은 비엔나에서 일어난 왕의 암살 사건을 무대 공연을 위해 만든 것이다. 왕의 이름은 곤자고Gonzago, 왕비의 이름은 밥티스타Baptista다. 극의 내용은 클로디어스가 형인 왕을 독살하고 왕좌를 차지한 후 형수와 결혼했던 사실과 정확하게 겹친다. 다만 독살자가 왕의 동생이 아니라 조카라는 점이 다르다.

극중극에서 곤자고 왕의 귀에 조카 루시아누스 Lucianus가 독약을 부어 넣는 순간 클로디어스는 당혹감에 자리를 박차고 나가버린다. 눈앞에서 전개되는 극중극의 독살 장면은 왕이 선왕을 독살했을 때의 방법과 똑같다. 클로디우스도 헤보나를 왕의 귓속에 부어 넣어 그를 급사시켰다. 무대에서 공연되는 이 장면에서 왕은 얼굴빛이 창백해지고 비틀거리며 일어난다. 형을 죽인 극악무도한 살인자라 해도 자신이 했던 일과 똑같은 살해 장면이 눈앞에서 펼쳐지는 데 편할 수는 없었을 것이다. 죄의식이 그의 양심을 찔렀을 것이다.

13 이환태, 「연극의 구성요소로서의 햄릿」, *Shakespeare Review*, 48. 2 (2004) : 375.

극중극과 본 극의 플롯은 유사하지만 예사로 지나칠 수 없는 차이점이 있다. 그것은 '조카'라는 모티브로, 극중극에서 조카에게 살해당하는 장면은 왕에게 이중의 두려움을 준다. 그 두려움은 자신도 조카인 햄릿에게 독살당할 수 있다는 사실 하나와 자신이 형을 독살시킨 사건에 대한 심판의 두려움이 그 둘이다. 극중극의 '조카'에서 독자는 왕이 햄릿을 죽이려는 당위성을 인정하게 되고 동시에 햄릿이 왕의 범죄를 고발하고 그를 죽이려는 당위성 또한 공감하게 된다.

다니엘 맥라이즈Daniel Maclise, 1806~1870는 이 극중극 장면을 화폭에 옮겼다. 맥라이즈는 아일랜드 화가로 역사와 문학 주제의 그림을 주로 그렸던 초상화가이자 삽화가였다. 화가의 〈햄릿의 극중극〉에는 연극을 감상하고 있는 관객의 행동 하나하나가 극 작품의 내용과 걸맞게 표현되었다. 극에 등장하는 모든 주요 인물과 이야기를 전해주어 그림은 마치 역사화처럼 풍부한 서사성을 가진다. 그림의 중앙 무대에서 연극 공연이 한창이다. 육중한 커튼이 무대 분위기를 한껏 자아낸다. 독살자는 잠든 왕의 귀에 독약을 붓고 있다. 화면 오른쪽에 국왕 클로디어스는 왕비 거트루드와 함께 나란히 앉아 공연을 감상하고 있다. 왕은 공연을 외면한 채 머리를 감싸며 괴로워하는 모습이다. 중신들의 무리 맨 앞에는 국왕의 신임을 한 몸에 받는 재상 폴로니어스가 장杖을 쥐고 서 있고, 그 뒤에 시

종, 호위병, 귀족 사신 등이 늘어서 있다.

화면 왼편에 하얀 드레스의 오필리아가 의자에 앉아 있다. 그녀의 자태가 눈부시다. 오필리아 뒤 의자 등에 기대고 서 있는 인물이 햄릿이다. 검은 망토를 두르고 손을 입에 대고 있는 모습에서 그가 생각에 잠겨있다는 것을 알 수 있다. 오필리아 발 참에 책을 펴 놓고 엎드려 있는 인물은 호레이쇼Horatio다. 손으로 턱을 괴고 시선은 왕에게 고정한 채 뚫어져라 왕을 쳐다보고 있다. 극중극이 시작되기 전에 햄릿에게 극이 공연될 때 왕의 표정을 잘 봐달라는 부탁을 받았다. 왕은 시선을 피한다. 극중극에서 재현되는 장면이 왕 자신이 했던 행동을 거울처럼 반영

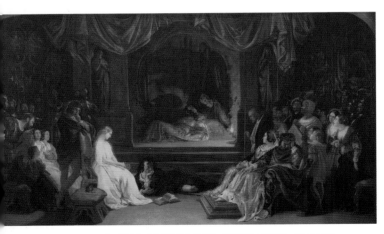

〈그림 14〉 다니엘 맥라이즈, 〈햄릿의 극중극〉, 1842년경
캔버스에 유채, 152.4×274.3㎝, 테이트 갤러리, 런던

하고 있기 때문에, 몸을 꿰뚫는 듯한 그의 시선이 두려운 것이다.

영국 화가 프란시스 헤이먼Franics Hayman, 1708~1776은 극중극을 보다가 왕이 당황하여 자기도 모르게 벌떡 일어서는 장면을 그렸다. 화가의 〈햄릿의 극중극〉에서 주인공은 단연코 왕이다. 그림은 왕이 연극의 주인공처럼 보이는 구도다. 화가는 왕을 살해하는 극중극 장면을 화면 왼쪽으로 옮겨왔다. 그림 속의 한 인물이 왕관을 들고 의자에 앉아있는 왕의 귀에 독약을 붓는 순간, 왕은 "등불을 가져오너라. 물러가겠다"라며 자신도 모르게 벌떡 일어선다. 왕의 자세는 심하게 흐트러져 왼발은 계단 아래로 내려서고 오른발은 뒤꿈치를 떼고 있다. 당황한 율동감이 전해진다. 주위의 시선이 모두 왕에게 쏠린다.

그림 속 왕의 자세는 불안해 보인다. 왕의 얼굴, 손, 발이 제각기 움직이며 방향도 제각각이다. 심히 당황했다는 증거다. 왕을 중심으로 주위에 주요 인물들이 배치되어 있다. 왕을 쳐다보는 왕비, 고개를 숙이고 있는 오필리아, 오필리아 발치에 앉아 왕을 쳐다보는 햄릿, 이 세 인물이 왕을 둘러싸며 반원을 이룬다. 왕 오른쪽의 인물은 오필리아의 아버지 폴로니어스다. 그도 당황하여 입을 벌린 채 걱정스러운 듯 왕을 바라본다. 화가는 그림에서 왕의 의상과 왕좌에 많은 공을 들였다. 금사를 넣은 값비싼 의상과 깃털 달린 모자는 왕의 품격을 나타낸다. 왕의 옷자

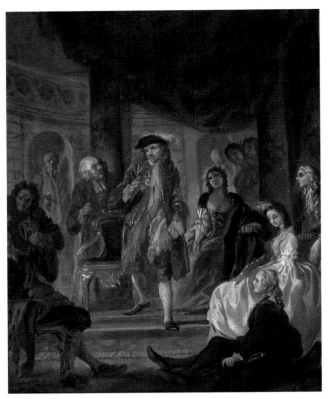

〈그림 15〉 프란시스 헤이먼, 〈햄릿의 극중극〉, 1745년
패널에 유채, 34.8×29.6㎝, 폴저 셰익스피어 도서관, 워싱턴 D.C.

락과 왕좌 모서리에 물감을 두껍게 칠한 임파스토impasto 기법이 보인다. 화려한 왕의 의상과 어두운색의 장막은 강한 대비를 이룬다. 특히 화면 위의 왕을 내리 덮칠듯한 장막은 매우 불길해 보인다. 그것은 먹장구름처럼 왕의

머리 바로 위에서 일렁인다. 벽감 안의 조상들이 유령처럼 그를 조용히 지켜보고 있다.

『햄릿』은 형제살해, 왕권찬탈, 근친상간 같은 패륜적 범죄가 작품의 주요 제재다. 특히 근친상간이라는 범죄는 영국 독자들에게는 반인륜적이지만 있음 직한 일이다. 이같은 범죄는 부도덕하지만, 영국뿐 아니라 다른 나라 독자들도 어쨌든 수긍할 수 있는 일이다. 왕권찬탈을 위한 음모, 시해, 복수 등은 실제 역사에서 다반사로 이루어졌던 권력의 어두운 일면이다. 하지만 이 이야기에 대해 흥미롭고 새로운 관점이 존재한다. 그것은 아프리카 티브족Tiv의 『햄릿』에 관한 반응인데, 이는 전복된 '독자 반응 비평'으로 볼 수 있는 여지를 남긴다.

영국의 인류학자 로라 보헤넌Laura Bohannan, 1836~1911은 『햄릿』을 티브족에 소개하면서 그들에게서 영국 독자가 느꼈음 직한 '보편성'을 끌어낼 수 있으리라 생각했다. 하지만 티브족의 반응은 보헤넌의 예상을 여지없이 무너뜨렸고 그녀의 기대는 완전히 빗나갔다.

그 이유는 두 가지였다. 먼저, 티브족은 유령이나 혼령 같은 존재를 믿지 않았다. 그들에게는 문학 장치의 하나인 '불신의 일시적 정지Suspension of Disbelief'도 통하지 않았다. 불신의 일시적 정지는 사무엘 테일러 콜리지Samuel Taylor Coleridge, 1772~1834의 용어로 문학 작품에서 행위의 사실, 정확성 또는 개연성에 관한 문제들을 기꺼이 보류

함으로써, 독자는 작가의 상상적 세계에 대리적 참여를 일시적으로 받아들일 수 있다는 이론이다. 티브족이 보여준 '햄릿'에 대한 반응은 유령이나 혼령도 믿지 않을 뿐만 아니라 문학 감상을 위해 개연성의 문제도 멈추지 않겠다는 뜻이다.

다음에 티브족은 햄릿의 아버지와 숙부가 같은 어머니의 소생인가를 물었다. 한 어머니의 자궁에서 나오지 않은 형제라면 그것은 근친상간이 아니므로 문제가 없다는 주장이다.[14] 티브족의 햄릿에 대한 이러한 관점은 우리가 생각하지 못했던 해석에 대한 고정관념의 허를 찌른다. 그들의 관점에 수긍할 수 있는 면이 없진 않지만, 이런 관점으로 연극을 감상한다면 로마의 시인 호라티우스가 주장한 문학의 기능인 '즐거움과 교훈' 중 즐거움을 포기해야만 할 것 같다.

햄릿은 왕의 범죄를 극중극이라는 쥐덫을 이용하여 그의 본심을 드러내는 데 성공했다.[15] 인생과 무대설계는 거울처럼 서로를 비춰야 한다. 극중극이 거울처럼 무대와 왕의 범죄를 비췄기 때문에 햄릿은 왕의 범죄를 확증한

14 피에르 바야르, 『읽지 않은 책에 대해 말하는 법』. 김병욱 역 (서울: 여름 언덕, 2008) 110 이하.
15 권오숙, 『셰익스피어, 연극으로 인간의 본성을 해부하다』 (파주: 한길사, 2016) 39.

셰익스피어의 화가들

다. 극중극은 매우 중요한 문학적 장치로 여기에 함축된 의미는 가볍지 않다. 이는 극의 전환에 해당하며 독자는 이 극중극에서 처음으로 작품 전체에서 반복되어 나타나는 패륜적 범죄 모티브와 마주하게 된다. 극중극을 통해 클로디어스의 죄를 확인하고 유령이 한 말이 진실임을 확인한 햄릿은 "뜨거운 피라도 마시고" "그 어떤 지독한 일이라도 자행할 수 있다"고 말한다. 햄릿은 지금 당장 아버지의 복수를 단행할 것처럼 보인다.

햄릿은 이제 아버지의 복수를 망설일 이유가 없다. 왕을 죽여야만 부친에 대한 복수가 완성된다. 그러나 햄릿은 다시 복수를 지연하게 된다. 어머니 방으로 가는 도중에 햄릿은 기도실에서 무릎을 꿇고 있는 왕을 보고 복수할 수 있는 절호의 기회를 잡았다고 생각한다. 하지만 이 절호의 순간에 공교롭게도 클로디어스 왕은 기도를 드리고 있었다. 햄릿은 망설인다. 양심의 가책을 느끼고 기도 중인 왕을 죽이게 되면 그는 곧장 천국행이다. 왕의 천국행은 생각할 수도 없는 일이다. 그를 반드시 지옥으로 보내야만 하고 그는 반드시 지옥에 떨어져야만 한다. 그래야만 아버지가 부탁한 복수가 완성되는 것이다. 햄릿은 구원의 가능성이 전혀 없을 때를 택해서 왕을 죽이기로 생각을 바꾸어 복수를 다음으로 미룬다.

〈기도 중인 왕〉은 스코틀랜드 출신의 화가 윌리엄 퀼러 오처드슨 경Sir William Quiller Orchardson, 1832~1910의 그

〈**그림 16**〉 윌리엄 퀼러 오처드슨 경, 〈기도 중인 왕〉, 19세기
캔버스에 유채, 97.8×71.1㎝, 스코틀랜드 국립미술관, 에든버러

림이다. 오처드슨 경은 주로 가정 풍경이나 역사화를 주로 그렸다. 아주 늦은 사망하기 3년 전인 1907년에 작위를 받았다. 그림에는 기도하는 클로디어스 왕의 뒷모습만 묘사되어 있다. 기도실은 소박하다. 기도실 어디에도 세속 왕의 호화로움은 보이지 않는다. 기도실의 왕은 만인처럼 신 앞에 무릎을 꿇은 낮은 자세다. 낮은 자세로 기도하는 왕의 모습에는 그가 죄인이라는 의미가 함축되어 있으며 양심의 가책을 느꼈다는 징표다. 그도 나름대로 형의 살해에 죄책감으로 괴로워하지만, 한편으로는 거듭 형의 살해와 형수와의 결혼을 스스로 합리화하는 면이 없지 않아 있다.

그림 속의 왕은 기도에 몰입하여 어떤 인기척도 느끼지 못한다. 이런 모습에서 왕이 드리는 기도의 간절함이 전달된다. 독자의 시선도 기도에 몰입하고 있는 왕위 뒷모습에 자연스럽게 쏠린다. 화면에서 햄릿은 보이지 않는다. 햄릿은 왼쪽 벽면 뒤에 숨어 있거나 아니면 독자와 같은 위치에서 기도하는 왕을 지켜보면서 복수의 각오를 새롭게 다지고 있을 것이다.

한편 왕비와 재상 폴로니어스는 햄릿이 정말 미쳤는가를 알아보기 위해 계략을 꾸며 재상이 휘장 뒤에 숨어 왕비와 햄릿의 말을 엿듣기로 한다. 햄릿은 이 사실을 모르고 왕비의 침실에서 어머니의 패륜적 부정을 심하게 나무란다. 그 와중에 휘장 뒤에서 인기척을 느낀 햄릿은 사

정없이 칼을 휘둘러 폴로니어스의 숨통을 끊어놓는다.

이 장면을 들라크루아가 〈폴로니어스의 죽음을 지켜보는 햄릿〉에서 재현했다. 그림은 휘장 뒤에 숨은 폴로니어스를 의식한 듯 대각선 화면의 반을 휘장이 차지하고 있다. 휘장은 무겁고 두꺼워 보인다. 그 휘장을 젖힌 채, 폴로니어스의 죽음을 지켜보는 햄릿의 표정은 담담하다. 폴로니어스는 숨이 끊어진 게 확실해 보인다. 얼굴빛이 사색이다. 얼굴을 바닥에 댄 채, 재상의 관은 팽개쳐 있고 두 손은 맥없이 바닥에 놓여 있다. 널브러져 있는 그에게서 죽음의 무력감이 압도한다. 그의 붉은 실크스타킹이 왠지 권력의 무상함을 느끼게 한다.

〈그림 17〉 외젠 들라크루아, 〈폴로니어스의 죽음을 지켜보는 햄릿〉, 1855년, 캔버스에 유채, 49.5×40.3cm, 랭스 미술관, 랭스

폴로니어스를 죽인 후 아들과 어머니의 심리적 대립은 더욱더 격화된다. 이 장면은 극 전체에서 가장 오이디푸스 적이다. 햄릿은 어머니를 벽에 걸린 초상화 앞으로 데려가 그것을 가리키며 선왕과 현왕을 비교한다. 두 사람은 형제지만 인물의 차이는 태양신 아폴로와 추잡한 돼지 새끼같이 차이가 난다. 그놈은 병든 보리 이삭처럼 형을 말려 죽이고 이제 왕비의 침상에 기어들어 시시덕거리며 놀아나고 있다. 햄릿은 어머니 왕비를 비난하는데, 그것은 통렬하고 준열하다. 햄릿의 말 한마디 한마디가 비수처럼 왕비의 양심을 찌른다. 왕비는 아들의 행동에 두려움마저 느낀다.

에드윈 오스틴 애비가 이 장면을 그렸다. 화가의 〈햄릿〉은 짙은 단색으로 처리된 배경에 두 인물의 극적인 행동이 마치 영화의 스틸 장면처럼 표현되었다. 극 작품에서 한쪽 벽에는 선왕의 초상화가 다른 쪽 벽에는 현왕의 초상화가 걸려 있지만, 그림에서는 두 인물의 행동이 그것을 말해준다. 햄릿이 어머니에게 비난을 퍼붓고 있는 바로 그 순간 아버지 유령이 등장한다. 유령은 군장을 입지 않은 평복 차림새다. 그런데 이상한 현상이 일어난다. 햄릿이 아버지 유령을 가리키는데, 왕비의 눈에는 아무것도 보이지 않는다.

왜 그쪽을 보니!

이렇게 말하는 왕비의 눈에는 유령이 보이지 않기 때문에 아들이 이상해 보이는 것이다. 애비는 이 장면을 화폭에 옮겨 〈햄릿〉을 그렸다. 그림 속의 햄릿과 왕비는 같은 방향을 보고 있다. 두 사람의 이마, 코, 옆모습이 그 어머니에 그 아들이다. 햄릿의 손가락 끝이 화면 밖을 가리킨다. 두 사람은 화면 밖을 보고 있다. 두 사람의 시선과 햄릿의 손가락 끝이 독자의 시선을 화면 밖으로 향하게 하여 그곳에 서 있을 유령을 상상하게 한다. 어머니의 손목을 움켜쥔 햄릿의 자세는 상황의 긴박함을 전한다. 꼭 다문 입, 이글거리는 눈, 손 마디마디에 들어간 힘에서 그의 단호함이 느껴진다.

왕비는 햄릿의 행동에 불안감을 느낀다. 왕비에게 폴로니어스의 죽음을 전해 들은 클로디어스 왕 역시 불안하다. 그는 신변의 위협을 느끼고 햄릿의 영국 파견을 서두른다. 오필리아는 아버지가 햄릿의 칼에 죽었다는 사건을 전해 듣고 실성한다.

〈**그림 18**〉에드윈 오스틴 애비, 〈햄릿〉, 1897년
종이에 구아슈, 63×48㎝, 예일대학교 브리티시 아트센터, 뉴헤이븐

"오필리아의 화관은
흐느껴 우는 시냇물 속으로 떨어져 버렸어"

오필리아의 죽음은 4막뿐 아니라 극 전체에서 가장 비극적 사건으로 꼽힌다. 셰익스피어의 전 희곡 작품에서 오필리아보다 비극적 여성 인물은 찾아보기 힘들다. 그녀는 사랑하는 연인의 손에 아버지가 죽임을 당하는 비극을 겪는다. 오필리아는 아버지를 죽인 연인을 사랑해야 한다. 그녀의 고통과 고뇌는 말과 글로 표현할 수 있는 영역을 넘어선다.

오필리아의 내면은 산산조각이 나버렸다. 얌전하고 정숙하며 순결했던 오필리아는 죽어버리고 외설스럽고 거칠며 낯선 여자가 그 자리를 차지한다. 이전의 그녀였더라면 꿈속에서라도 하지 않았을 외설스러운 말을 내뱉는다. 그녀가 내뱉는 말에서 오필리아는 '말하는 존재the Speaker'인 동시에 '말해지는 존재the Spoken'가 된다.[16] 그녀가 하는 말은 그녀의 변한 존재를 의미하며, 말하는 자신

16 E. D. Hirsch, Jr. *Validity in Interpretation* (New Haven: Yale UP, 1978) 243.

을 말하는 것이다. 그것은 외설스러운 그녀를 말한다. 그녀가 광기에 사로잡혀 불렀던 노래를 들어보자.

> 내일은 성 밸런타인데이
> 이른 아침에 동이 트면
> 사랑하는 내 님 품 안에 안기려고
> 그대 창가로 달려가리.
>
> 내 님은 일어나 옷을 걸치고
> 방문을 열어 반기니,
> 들어갈 때 처녀인 이 몸
> 나올 때는 처녀의 꽃잎은 떨어졌으리.

오필리아의 노래는 그녀의 또 다른 면모를 보여준다. 그녀는 천사같이 순결하고 청초했던 여성에서 매춘부같이 천박하고 본능적인 여성으로 변했다. 그것은 그녀의 억제된 여성적 욕망 탓일까, 일탈의 욕망 탓일까. 2월 14일 밸런타인데이는 새들이 짝짓기한다고 여겼던 날이다. 이날 남자는 처음 만난 여자에게 일 년 동안의 헌신을 맹세하는 관습이 있었다. 오필리아가 부르는 이 외설스러운 노래는 그녀 내면에 잠재되어 있던 욕망, 그러나 외면할 수 없는 여성성의 한 단면일 것이다.

벤저민 웨스트Benjamin West, 1738~1820는 〈오필리아

와 레어티즈〉에서 광기의 오필리아와 그런 그녀를 안으며 어찌할 바를 모르는 오빠 레어티즈를 그렸다. 웨스트는 미국 고전주의 회화의 최고봉을 차지했던 화가였다.[17] 전쟁화로 유명했으며 작품 활동 전 기간을 영국에 머물렀는데, 그의 스튜디오는 영국을 방문하는 화가들이 반드시 들러야 하는 명소였다. 영국 로열 아카데미 회장을 역임하였으며 영국에서 사망하여 세인트 폴 대성당에 묻히는 영광을 누렸다.

〈그림 19〉 벤저민 웨스트, 〈오필리아와 레어티즈〉, 1792년
캔버스에 유채, 276.9×387.4㎝, 신시내티미술관, 신시내티

17 Strickland, 72.

〈오필리아와 레어티즈〉에서 화가는 오필리아의 심리적 모순을 설득력 있게 재현했다. 웨스트가 조형 언어로 표현한 오필리아의 광기는 우리가 실제로 삶 속에서 경험하고 공감하는 광인의 그것과 같다. 외설스러운 그녀의 노래에 귀를 씻고, 경건한 연민과 고통스러운 동정심으로 눈을 가리고 싶어진다.

그림 속의 오필리아는 맨발이다. 오빠 레어티즈는 손을 들어 오필리아 광기의 원인을 하늘을 향해 묻고 있다. 오필리아는 치마폭에 한 아름 꽃을 담아 한 송이씩 뽑아 그녀를 지켜보고 있는 사람들에게 던지며 꽃말을 시작한다. 오빠 레어티즈를 연인으로 착각하고 그에게 기억해달라는 의미의 만수향 로즈메리와 팬지, 그리고 상사꽃을 던진다. 왕에게는 아첨을 상징하는 회향꽃과 사랑의 불성실을 상징하는 매발톱꽃을 준다. 왕비에게는 슬픔과 참회와 관련된 운향꽃을 주면서 그 꽃을 꽂아야 한다고 말한다. 이 꽃은 고통받는 자들을 정화하기 위해 종교의식에서 사용되는 꽃이다. 오필리아는 왕비의 시동생과의 결혼을 은연중에 꾸짖는 셈이다.

사람들을 바라보는 오필리아의 눈빛이 예사롭지 않다. 오필리아가 이런 눈빛을 한 적은 한 번도 없었다. 그녀는 늘 다소곳하게 눈을 아래로 향했다. 그런데 이 그림 속의 오필리아는 도끼눈을 하고 사람을 흘겨본다. 눈의 흰자위가 아주 크다. 왕과 왕비는 시선을 피하며 침울한 모

습이다. 왕은 곁눈질로 오필리아를 살피고 있다. 문 입구에 그들을 의아하게 바라보는 병사들은 구경꾼의 자세다.

일찍이 햄릿은 오필리아에게 수녀원에 가라고 소리쳤다. 당시 수녀원nunnery은 '매음굴'의 일종이라는 설이 있지만 이는 그렇지 않다. 햄릿은 오필리아가 다칠까 염려하여 감옥 같은 덴마크를 벗어나 수녀원으로 가라고 했다.[18] 오필리아의 광기를 보면 햄릿의 예감이 맞았다는 생각이 든다.

오필리아에게 닥친 감당할 수 없는 비극은 그녀를 미치지 않을 수 없게 하였다. 정신이 갈기갈기 찢어진 광기의 오필리아는 이미 이전의 그녀가 아니다. 조지 프레더릭 와츠George Frederick Watts, 1817~1904가 그린 〈오필리아〉를 보면 그녀의 심리적 변화를 어느 정도 가늠할 수 있다. 와츠는 영국의 화가이자 조각가였다. 그의 〈오필리아〉는 그림의 제목을 몰랐다면 결코 오필리아로 볼 수 없는 모습이다. 아름답고 단정했던 오필리아는 사라지고 상징으로 가득한 낯선 인물이 그 자리에 들어섰다. 그림 속의 오필리아는 강가에서 이끼 덮인 나무 둥치에 몸과 얼굴을 기대고 물을 물끄러미 바라본다. 그녀의 머리카락은 제멋

[18] 다트리히 슈바니츠, 『슈바니츠의 햄릿』, 박규호 옮김 (파주: 들녘, 2008) 이 책의 추천사에서 박우수 교수는 엘리자베스 조의 수녀원을 매음굴이나 창녀촌으로 본 슈바니츠의 주장은 위험한 해석으로 볼 수 있다고 말한다.

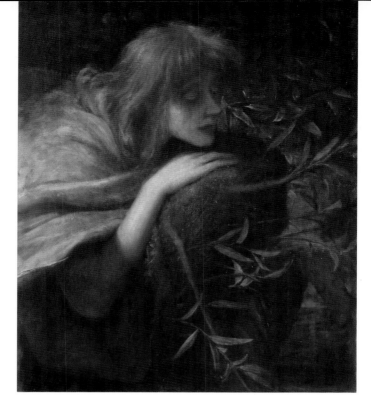

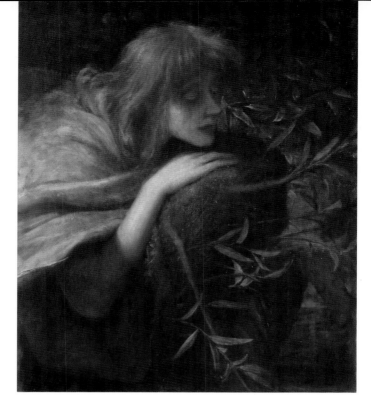 already placed

〈**그림 20**〉 조지 프레더릭 와츠, 〈오필리아〉, 1875~80년
캔버스에 유채, 72.6×63.5㎝, 와츠 갤러리, 서리

대로 뻗쳐있고, 특히 앞머리는 봉두난발이다. 그녀의 정
신이 그렇듯 혼란스럽고 어지럽다. 머리 주위의 이리저리
뻗어나간 잎줄기들은 그녀의 정신 상태를 나타낸다. 광
기는 인간 의식의 경계가 무너지면서 발생하는 정신병이
다. 우리의 내면 저 깊은 심층에는 평소에는 우리 자신도
알지 못하는 또 다른 의식이 잠재되어 있다. 그 의식이 표

면으로 떠올랐을 때, 우리는 또 다른 자아가 되는 것이다. 오필리아도 또 다른 오필리아가 되었다. 이런 오필리아는 물에 빠져 죽기 전에 이미 정신적으로 죽었다.

〈그림 19〉와 〈그림 20〉에서 묘사된 오필리아는 그녀 내면에 잠재된 또 다른 그녀의 의식이 표면으로 떠오른 모습이다. 그것은 광기의 오필리아다. 그녀는 광기에 사로잡힌 채 실성하여 물속으로 뛰어든다. 이런 오필리아를 화가들은 한결같이 꽃과 풀로 장식하는데, 그것은 독일 화가 페르디난트 본 필로티 2세Ferdinand von Piloty II, 1828~1895도 마찬가지다. 화가의 〈오필리아〉는 아름답지만 그 아름다움은 처연하다. 그림 속의 공간은 깊고 고요하지만 으슥한 곳이다. 꽃 화관을 쓰고 흰 비단 드레스 자락을 떨어뜨린 채 시간을 알 수 없는 고목 둥치에 앉아있는 그녀는 신비하고도 아름답다. 고목 사이로 보이는 먼 하늘은 때가 황혼 녘임을 알린다. 짙은 암갈색을 배경으로 대각선으로 펼쳐진 오필리아의 흰빛 드레스는 소매와 치맛자락의 주름이 마치 감정의 기복처럼 리듬감을 준다. 그림에서 카리스마가 넘친다면 잘못된 감상일까.

그림은 아름답지만 어쩐지 배경에 불안과 공포가 배어있는 듯해 으스스한 느낌을 준다. 제멋대로 뻗은 우듬지는 갈퀴 같고 껍질 벗은 나뭇가지는 죽은 자의 형해形骸 같다. 그녀의 머리에는 데이지로 장식되어 있고 손에는 빨간 양귀비가 들려있다. 그녀 무릎에 놓여 있는 붉은 양

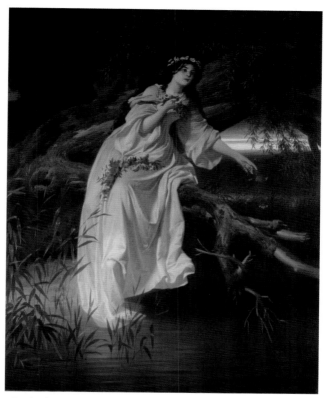

〈**그림 21**〉 페르디난트 본 필로티 2세, 〈오필리아〉, 1840~50년, 캔버스에 유채, 74.5×60cm, 로열 셰익스피어 극장, 스트래퍼드-어폰-에이번

귀비는 처연하다. 왼손으로 꽃 한 송이를 막 물속에 던지려 한다. 다가올 자기의 죽음에 바치는 헌화일까. 시선을 허공에 던진 그녀의 표정은 애절하다. 그녀는 내면의 생각에 깊이 빠져 있어, 이곳이 어디인지도 모르고 드레스

자락이 물에 잠겨 있다는 사실조차 모른다. 그림에서 그녀는 그렇게 아름다운 모습으로 멈춰있다. 하지만 극에서 왕비가 "오필리아의 화관은 흐느껴 우는 시냇물 속으로 떨어져 버렸어"라고 하듯이 그녀도 곧 물로 떨어져 완전히 물속에 잠길 것이다.

오필리아의 죽음을 묘사한 그림 중 존 에버렛 밀레이 John Everett Millais, 1829~1896의 〈오필리아〉는 아마 가장 널리 알려진 작품일 것이다. 밀레이는 영국 라파엘 전파의 주도적 인물로 1886년 로열 아카데미 관장이 되었고 남작의 작위까지 받았다. 라파엘 전파는 깊은 동정심을 표현하는 데 최선을 다했다고 한다.[19] 그림은 극 작품에서 묘사한 것과 같이 그녀의 죽음이 꽃들로 감싸여 있다. 참으로 아름답게 표현한 죽음이다. 오필리아의 비극적 운명에 공감하지 않았다면 이런 그림을 그릴 수 없었을 것이다. 밀레이는 사실적인 묘사 능력에는 빼어났지만, 상상력이 부족하다는 평을 받았다. 하지만 〈오필리아〉는 사실적인 색감과 섬세한 묘사가 뛰어나 밀레이의 대표작으로 손색이 없다. 그리고 이 그림에는 영국 회화에서 한 번도 등장한 적이 없었던 영국의 산울타리와 개천의 아름다움이 있어 이를 끌어낸 화가의 놀라운 능력과 시선의 예리

19 힐턴, 162~63; 233.

함이 호평받았다.[20]

밀레이는 엘리자베스 시달Elizabeth Sidall, 1829~1862을 모델로 하여 이 그림을 수개월 동안 사생하였다. 그림에서 물에 부푼 드레스 속의 오필리아가 잔잔히 흐르는 강 위로 천천히 떠내려간다. 강 옆의 풍경이 아름답다. 그림 속에는 꽃 하나 풀 하나까지 사실적으로 그려져 있어 오필리아보다 그녀를 감싸고 있는 강 주변 풍경에 감상의 시선을 빼앗기게 된다. 그림의 배경은 꽃들의 향연이다. 극 작품에서 묘사한 꽃들이 세밀화처럼 표현되었다. 미나리아재비는 '아름다운 프랑스 아가씨'라는 뜻이다. 쐐기풀은 콕콕 찌르는 잎사귀가 있으며, 들국화는 인생의 봄, 순결한 처녀성을 상징한다. 긴 자주 난초는 난초의 일종으로 손바닥 같은 모양의 뿌리가 있어 '죽은 자의 손가락'이라 불리기도 한다. 오색찬란한 꽃들 속에 오필리아가 취한 듯 누워 반원의 하늘을 쳐다본다. 그림이 아름다워 그녀의 죽음마저 아름답게 보인다.

밀레이의 〈오필리아〉는 그녀의 죽음을 그린 그림 중 기념비적 작품이다. 그림은 문학 언어를 조형 언어로 옮겨 놓은 '오필리아의 죽음'이다. 화가는 오필리아가 점점 물속으로 가라앉는 상태와 죽음을 아름다운 그림으로 형

20 힐턴, 78~9.

상화하여 그녀의 죽음을 불멸로 만들었다.[21] 화가의 붓끝에서 오필리아가 살아나는 순간이다. 그리하여 그녀의 죽음은 화면 속에서 예술로 승화되어 죽음 자체가 불멸이 되었다.

오필리아를 둘러싸고 있는 꽃들은 그녀의 사랑, 소망, 이상을 상징한다. 그녀는 사랑받기를 원했으며, 삶을 한 송이 아름다운 꽃처럼 피우기를 원했다. 꽃 속에 파묻힌 그녀의 죽음에는 이 두 가지 소망이 진하게 어려 있다.

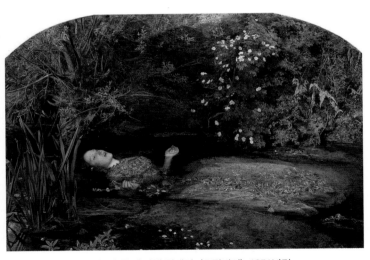

〈그림 22〉 존 에버렛 밀레이, 〈오필리아〉, 1851년경
캔버스에 유채, 76.2×111.8㎝, 테이트 갤러리, 런던

21 권오숙, 81.

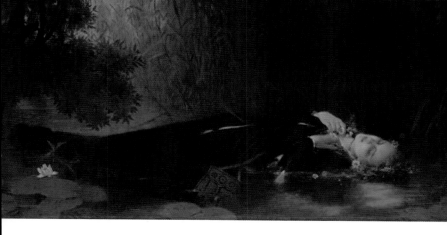

〈**그림 23**〉 장-바티스트 베르트랑, 〈오필리아〉, 1871년
캔버스에 유채, 89.5×181.5㎝, 루이스윗포드 갤러리, 런던

프랑스 화가 장-바티스트 베르트랑Jean-Baptiste Bertrand,
1823~1887의 〈오필리아〉는 밀레이의 〈오필리아〉와 달리
별로 알려지지 않았다. 그러나 베르트랑의 〈오필리아〉는
죽음을 죽음답게 표현한 그림이다. 죽음의 세계는 경험할
수 없는 미지의 세계다. 그 세계는 보이지 않고 볼 수도
없다. 그래서 죽음의 세계는 어둡고 검다. 베르트랑의 〈오
필리아〉에는 검은색 배경으로 검은 드레스의 오필리아가
조용히 누워있다. 창백한 얼굴색이 그녀의 죽음을 기정사
실로 만든다. 그녀를 상징하는 꽃들이 머리와 얼굴에 점
점이 놓여 있다. 수초는 모두 고개가 꺾여 있다. 드레스 한
가운데로 지나는 흰 선과 발참에 보이는 엑스선 모양의
수초는 오필리아의 주검에 염을 마친 듯한 느낌을 준다.

발참에 놓여 있는 한 송이 수련이 애잔하다. 검은색 주조의 화면과 '명도 단계gradation'를 적절하게 조절한 배경은 두려운 미지의 세계를 상상하게 한다. 그곳은 이미 영계靈界일 터.

죽음의 세계에 들기 전에 오필리아의 사랑은 이미 햄릿을 떠났다. 영국 라파엘 전파 화가 단테 가브리엘 로제티Dante Gabriel Rossetti, 1828~1882의 〈햄릿과 오필리아〉를 보면 그녀는 햄릿을 외면한다. 아버지를 죽인 햄릿의 사랑은 그녀에게 위안도 구원도 되지 못한다. 햄릿은 두 손으로 소중하게 오필리아의 손을 감싸 입을 맞추지만 그녀는 아무런 감정을 못 느낀다. 햄릿에게도 그녀의 이 감

〈그림 24〉 단테 가브리엘 로제티, 〈햄릿과 오필리아〉, 1866년, 종이에 수채와 아라비아 검, 38×27.8cm, 에쉬몰리언 박물관, 옥스퍼드

정이 전달되었으리라. 그림에서 둘 사이에 흐르는 감정이 무척 무겁게 표현되었다. 테이블 위에는 성경과 성경을 담았던 작은 상자가 보인다. 그것은 그녀의 아픔과 고뇌를 상징한다. 하지만 그녀는 성경에서도 위안과 구원을 찾지 못하고 결국 죽음으로 향한다. 죽음만이 구원의 길이었던 것이다.

오필리아의 죽음을 그린 그림 중에 죽음 자체에만 초점을 맞추면 들라크루아의 그림이 단연코 박진감 넘친다. 화가의 〈오필리아의 죽음〉에는 그녀가 죽을 수밖에 없었던 깊은 슬픔과 절망이 고스란히 표현되었다. 그녀가 느꼈을 무거운 절망감이 어둡고 깊고 다소 혼란스러운 배경에서 쉽게 감지된다. 죽을 당시 오필리아의 고통을 상상해보면 죽음은 그렇게 아름다울 수가 없었을 것이다. 그녀는 비통함과 절망감에 거의 광란의 상태였을 것이다.

그림 속의 오필리아 눈을 보라. 눈에는 헤아릴 수 없는 많은 사연이 담겨 있다. 사랑하는 연인의 손에 아버지가 살해당했으니 그 충격은 말로 표현할 수 없는 일이다. 그녀는 말로 표현할 수 없는 조건에 아픈 가슴을 쥐어뜯고 싶었을 것이다. 그녀는 두 가슴을 훤히 드러내놓고 오른팔로 꽃을 감싸고 왼팔로 버드나무 가지를 잡고 있다. 그녀가 느꼈을 가슴 찢어지는 아픔이 전신을 적신다. 조만간에 버드나무 가지가 부러지면서 오필리아는 물속에 떨어져 죽음을 맞게 될 것이다. 강가의 풍경 또한 죽음에 걸

〈**그림 25**〉외젠 들라크루아, 〈오필리아의 죽음〉, 1844년
캔버스에 유채, 55×64㎝, 개인소장

맞은 분위기다. 버드나무의 짙고 검은 나무둥치를 비롯해
전체적으로 검고 깊은 숲이 그림의 배경이다. 독자의 시
선은 자연스럽게 오필리아의 밝은 몸에 쏠린다. 좌측 수
직의 검고 굵은 나무둥치, 그 아래 수평으로 누운 오필리
아, 그것이 만드는 명암의 강렬한 대비, 저 멀리 마치 폭포
수처럼 떨어지는 담황색의 두꺼운 선, 같은 방향으로 향

하는 나무들이 비극의 현장을 서사한다. 화가는 격렬한 붓질로 오필리아가 느꼈을 고뇌와 고통과 비탄을 화면 가득히 채운다.

프랑스 화가 폴 알베르 스텍Paul Albert Steck, 1866~1924 은 오필리아의 익사를 아예 물속의 모습으로 표현했다. 화가의 그림 〈오필리아〉는 별로 알려지지 않았으며 화가 자신도 별로 알려지지 않았다. 그러나 스텍은 오필리아의 죽음을 새롭고 낯설게 해석하여 독자에게 신선한 충격을 준다. 그가 해석한 오필리아의 죽음은 참으로 아름답다. 죽은 자는 대체로 수평적 자세인데, 스텍은 〈오필리아〉에서 그녀의 죽음을 수직으로 표현했다. 그림의 오필리아는 물속에 깊이 잠기면서 그녀 몸과 함께 드레스 자락, 머리카락, 해초가 조용히 수직의 한 방향으로 선회하고 있다. 춤추듯 일렁이는 수초에서 해방감이 느껴진다. 그녀가 가슴에 안고 있는 꽃잎이 하나씩 떠오르고 입에서 방울져 나오는 물방울이 수면을 향해 떠오른다. 지긋이 두 눈을 감고 있는 오필리아는 한없이 평온해 보인다. 어깨 곡선과 긴 목선, 휘감기며 수면으로 올라가는 머리카락, 결 고운 피부 등, 그녀는 지극히 아름답다. 암갈색의 암석은 그녀의 모습을 더욱 돋보이게 하는 배경 역할에 충실하다. 그 옆으로 보이는 푸른 강은 강이면서 하늘처럼 보인다. 그녀는 화면 속에서 고요히 잠에 빠져드는 모습이다. 그림 어디에서도 죽음의 그림자는 보이지 않는다. 그녀는

살아 있는 듯하다. 살아있는 자만이 똑바로 수직으로 설 수 있는 것이다. 그림은 그녀의 처절한 고통을 오히려 아름답게 표현함으로써 고통의 역설을 말한다. 화면 왼쪽 아래편에 화가의 서명이 있다.

〈그림 26〉 폴 알베르 스텍, 〈오필리아〉, 1894~95년
캔버스에 유채, 55.7×32.8㎝, 프티 팔레, 파리

오딜롱 르동Odilon Redon, 1840~1916은 〈꽃 속의 오필리아〉에서 죽음을 상징적으로 표현했다. 르동은 프랑스 상징주의 회화의 대가였다. 그는 거의 나이 마흔에 미술계에 입문했지만, 상징주의 미술에서 독보적인 위치를 차지했다. 상징주의 그림은 지적인 작업이다. 르동은 창작과정을 "무의식에 온순하게 복종하는 일"이라고 정의했다.[22] 그만큼 창작과 정신, 특히 무의식의 관계를 중시했다. 그의 그림은 시각 미학이라기보다 상상력의 미학에 가깝다. 상상력에서 조형적 등가물을 추구하는 화가의 이러한 여정은 시적 작업과 유사하다.

오딜롱 르동에게 그림은 더 이상 현실을 재생산하거나 재현하는 작업이 아니었다. 그것은 보들레르가 언급한 '교응'이나 신비로움을 전위시키는 작업으로 볼 수 있다.[23] 르동의 그림은 특히 문학과 활발한 교류의 결과로 〈꽃 속의 오필리아〉도 그중 하나다. 그림의 중심에 꽃들이 부케처럼 놓여 있고 오필리아는 꽃향기에 취한 모습이다. 캔디 레드의 꽃송이가 마린블루 물속에서 떠오르는 중이다. 푸른 물과 푸른 잎, 그리고 빨강 꽃의 대비는 화려함과 명

22 질 장티 외, 『상징주의와 아르누보』. 옮긴이 신성림 (서울: 창해, 2002) 53~54.

23 니콜 튀펠리, 『19세기 미술』. 김동윤·손주경 옮김 (파주: 생각의나무, 2011) 116.

랑함을 느끼게 한다. 오른쪽의 절벽 모양의 암석에서 막연한 불안감이 배어있는 동시에 깊은 환상적인 분위기를 자아낸다. 오필리아의 목에 얹혀 있는 두 개의 가느다란 줄, 머리 위에 홀씨 같은 흰 꽃들은 그림을 상징으로 가득 채운다. 그림은 화가의 무의식에서 퍼 올린 오필리아의 이미지다.[24]

〈그림 27〉 오딜롱 르동, 〈꽃 속의 오필리아〉, 1905~8년
캔버스에 유채, 64×91cm, 내셔널 갤러리, 런던

24 정숙희, 『르네상스에서 상징주의까지』 (서울: 두리반, 2017) 267.

세익스피어의 화가들

오필리아의 죽음 후 극은 짧막한 장면들의 전환과 반전이 거듭된다. 왕은 영국 왕에게 도착 즉시 햄릿을 죽이라는 칙서를 로젠크란츠Rosencrantz와 길든스턴Guildenstern이 가져가게 한다. 하지만 왕의 이 음모는 실패한다. 햄릿이 이 음모를 역이용하여 칙서를 위조하고 두 밀사를 죽게 한 뒤, 자신은 고국 덴마크로 돌아오기 때문이다. 고국으로 돌아온 햄릿은 오필리아의 죽음을 알고 그녀의 장례식에 간다.

비극편 — 햄릿

"난 그 입술에 얼마나 자주 입을 맞췄는지 몰라"

5막은 극에서 언제나 대단원이다. 오필리아의 장례식이 치러지고, 햄릿, 레어티즈, 왕과 왕비 모두 죽음을 맞는다. 오필리아는 자살했기 때문에, 교회법은 그녀의 장례식을 허용하지 않지만, 재상의 딸이라는 그녀의 신분과 정상이 참작되어 교회법에 따른 장례식이 치러진다.

영국 낭만주의 화가 존 길버트 경Sir John Gilbert, 1817~1897의 〈오필리아의 매장〉은 극 작품에 근거한 매우 사실적인 그림이다. 화면 오른쪽에 장례 행렬이 보인다. 아이와 어른, 젊은이와 노인, 행렬 가운데 오필리아의 주검을 옮기는 사람들, 그리고 뒤편의 성직자 무리가 긴 행렬을 이룬다. 나무 둥치 사이로 행렬이 사라짐으로써 그 끝이 보이지 않는다. 화면 왼쪽에 육중한 석관에 기댄 호레이쇼와 여전히 상복의 햄릿이 보이고, 그 아래 화면 중앙의 무덤지기는 이미 반쯤 판 구덩이 안에 들어가 삽으로 흙을 퍼 올리고 있다. 그림의 중앙을 점령하고 있는 나무는 나이를 알 수 없는 고목이다. 인간 죽음의 역사도 고목처럼 알 수 없는 시간을 거쳐 왔을 것이다. 고목 사이에 걸쳐 있는

곡괭이 바로 옆에 해골이 보인다. 곡괭이 날 끝이 해골을 가리킨다. 그림은 누가 보아도 장례식인 줄 알 수 있어 극작품의 서사를 완성한다. 화면 오른쪽 아래에 화가의 서명과 제작 연도가 보인다.

〈그림 28〉 존 길버트 경, 〈오필리아의 매장〉, 1868년
보드에 혼합매체, 43.5×60㎝, 스완 옥션 갤러리, 뉴욕

외젠 들라크루아의 〈묘지의 햄릿과 호레이쇼〉는 해골을 든 무덤지기가 그것을 햄릿에게 건네는 모습이다. 그림 속의 장면은 죽음이 인간에게 정신적·육체적으로 끼치는 영향을 핵심 주제로 삼고 있는데, 무덤지기들이 죽음의 주제를 한껏 고취하고 있다.[25] 극에서처럼 무덤지기는 둘이다. 길버트 경의 그림과는 자세는 다르지만, 친구 호레이쇼가 햄릿 옆에 있다. 극에서 검은 모자와 검은 망토는 햄릿과 동일시되는 복장이다. 아버지의 죽음을 애도하며 늘 입고 다니는 검은 상복은 머지않아 햄릿 자신에 대한 상복이 될 것이다. 인물들 뒤에 구름이 덮고 있는 석양의 먼 하늘과 대각선의 산 모양이 이곳이 높고 깊은 묘지 공간임을 나타낸다.

무덤지기가 햄릿에게 해골을 보여준다. 그것은 햄릿이 알고 있던 요릭Yorick이라는 궁전 어릿광대의 해골이다. 해골을 받아 든 햄릿은 "난 그 입술에 얼마나 자주 입을 맞췄는지 몰라"라고 말한다. 이 말에는 죽음이라는 장엄한 주제를 다루면서 무시무시한 풍자의 요소가 들어있다. 요릭이 살았을 때, 햄릿은 그 입에 입을 맞추며 놀았다. 그런데 해골에서 햄릿이 기억하고 있는 요릭의 모습은 전혀 찾아볼 수 없다. 해골에서 생전의 인간 모습을 상상하기

25 스탠리 웰스, 『셰익스피어, 그리고 그가 남긴 모든 것』, 이종인 옮김 (파주: ㈜이끌리오, 2007) 171.

란 불가능하다. 우리 몸을 덮었던 따뜻한 살이 썩어 흙으로 변해 그야말로 뼈만 남은 해골이 되었을 때, 그것은 더 이상 인간으로 볼 수 없는 물체다. 그것은 너와 내가 죽으면 돌아갈 똑같은 꼴의 해골이다. 그것은 알렉산더 대왕도 피하지 못한 인간이란 존재의 숙명이다. 죽음은 그렇게 인간을 비웃는다.

〈그림 29〉 외젠 들라크루아, 〈묘지의 햄릿과 호레이쇼〉, 1839년
캔버스에 유채, 36×29.5㎝, 루브르박물관, 파리

해골은 더 이상 설명이 필요 없는 죽음의 상징이다. 해골의 상징성은 햄릿이 "사느냐, 죽느냐"하는 독백에 함의된 은유성과 같다. 그것은 불가해한 문제다. 해골과 함께 등장하는 햄릿은 그를 극문학사에서 가장 유명한 인물 중 하나로 만들었다. 햄릿은 오이디푸스에 버금가는 인간적 고뇌를 우리에게 느끼게 하는 인물이다.

죽음이라는 장엄한 주제에 대한 답이 이 극의 핵심적 주제 중 하나다. '죽음이란 무엇인가'라는 물음에 대한 답은 우리 모두 해골을 향해 나아가는 존재라는 사실을 아는 데 있다. 햄릿의 도상은 대부분 해골을 들고 있다. 푹 꺼진 눈구멍, 코가 사라진 깊은 구멍, 쩍 벌어진 아가리 등은 사진에서 보듯이 그것은 생전의 인간 모습을 상상조차 할 수 없는 뼈만 남은 해골이다. 해골을 얼굴에 맞댄 햄릿의 얼굴에서도 그가 죽으면 변하게 될 해골을 상상하기 힘들다. 그림은 백 마디의 말이 표현할 수 없는 인간 조건을 한 점의 이미지로 표현했다.

얼굴과 해골 사이에는 건널 수 없는 강이 있다. 레테의 강을 건너면 지상의 일은 모두 잊어버리고 무덤 속의 시체는 흙으로 돌아간다. 죽음은 그렇게 절대적 단절이다. 이것이 필멸의 인간 조건이다.

암살의 밀사와 함께 영국으로 보냈던 햄릿이 돌아온 것을 본 왕은 깜짝 놀란다. 왕은 이제 망설일 수 없다. 햄릿을 제거하지 않고는 안심할 수 없다. 왕은 레어티즈와

<그림 30> 〈요릭의 해골을 들고
있는 햄릿〉, 1949년, 사진 캡쳐
탐페레 노동자 극장, 탐페레

함께 궁전 어전에서 검술시합을 열기로 하고 칼에는 독약
을 바르고 포도주잔에는 독약을 넣어 햄릿을 죽일 만반의
준비를 한다. 이윽고 궁전에서 햄릿과 레어티즈의 결투가
시작된다. 그러나 클로디어스와 레어티즈의 계획과는 달
리 경기 도중 햄릿이 마시도록 준비된 독이 든 포도주를
왕비가 마시고 포도주에 독이 들었다고 외치며 숨을 거둔
다. 레어티즈는 독 묻은 칼로 햄릿에게 상처를 입혔지만,
그 자신도 독 묻은 칼에 찔려 죽는다. 그도 죽으면서 클로
디어스의 계략을 폭로한다. 레어티즈의 이 행동은 결국

햄릿의 최종 승리를 봉인하는 역할을 한다.[26] 은밀히 가려져 있었던 클로디어스의 죄상이 만천하에 드러나고 햄릿은 독 묻은 칼로 그를 찌른다. 햄릿은 포틴브라스를 덴마크의 왕으로 지명하고 지금까지의 모든 일을 사람들에게 전해 달라는 마지막 말을 남기고 숨을 거둔다.

들라크루아의 석판화 〈햄릿의 죽음〉은 극의 이 같은 대단원을 다룬 작품이다. 석판화에는 왕비와 햄릿, 그리고 레어티즈 등 세 명의 죽음을 그렸다. 죽음의 그 순간을 포착한 그림은 매우 극적이다. 햄릿은 칼에 찔려 쓰러지는 찰나가 포착되었고, 호레이쇼는 넘어지는 햄릿을 막 받치려는 순간이 포착되었다. 그림은 그 극적인 순간이 잡혀 영원히 정지된 채다. 죽은 레어티즈는 궁정 기사들이 받치고 있다. 왕의 주검은 보이지 않는다. 그는 어디에 있는가? 화면에는 보이지 않지만, 화면 오른편 어디쯤 죽어 널브러져 있지 않을까 상상할 수 있다. 숨을 거둔 왕비는 누군가가 안고 있다. 그녀의 아래로 축 늘어진 팔은 죽음을 서사한다.

극에서 햄릿의 죽음을 포함해서 모두 여덟 명이 무대 위에서 죽는다. 주요 인물이 모두 죽은 것이다. 그래서 극은 '죽음의 비극'이라 불린다. 복수는 복수를 부른다. 죽음

26 이환태, 376.

〈**그림 31**〉 외젠 들라크루아, 〈햄릿의 죽음〉, 1843년
석판화, 28.9×20.1㎝, 메트로폴리탄 박물관, 뉴욕

은 죽음을 부르면서 이 연극은 살인의 백과사전 같은 작
품이다.[27] 그만큼 이 극은 살인의 종류와 성격이 다양하

비극편 — 햄릿

27 박홍규, 『셰익스피어는 제국주의자다』 (서울: 청어람, 2005) 159.

99

다. 죽음이 연이어 일어나는 이 극을 보여주면서 셰익스피어는 우리에게 이렇게 질문을 던지는 듯하다. 죽음이란 무엇인가? 삶이란 무엇인가? 삶이 죽음이고 죽음이 삶이다. 삶과 죽음 이면에는 말할 수 없는 인간존재의 수수께끼가 도사리고 있어 그 대답은 우리 각자가 구해야 할 필생의 과제로 남는다.

들라크루아는 셰익스피어뿐 아니라 세르반테스Cervantes, 1547~1616, 빅토르 위고Victor Hugo, 1802~1885 등 대문호의 문학 작품을 재해석하여 그림으로 그렸다. 특히 셰익스피어의 극 작품에 열광하여 『햄릿』만으로 석판화 연작 〈햄릿〉을 만들었다. 하지만 출판사를 찾지 못해 자비로 출판했다는 사실에서 그의 셰익스피어 사랑을 알 수 있다.[28] 셰익스피어에 대한 들라크루아의 사랑은 인간존재와 인간 본성을 그려내는 작가의 탁월한 해석에 바치는 오마주와 다름이 아니다.

『햄릿』에서 다룬 죽음은 중세 후기의 도덕극인 『만인』 Everyman, 1485의 죽음을 다르게 이야기한다.[29] 이 극은 지상의 선한 삶과 그 보상을 이야기하는 극이다. 『만인』에서 인간의 죽음과 끝까지 함께하는 것은 선행밖에 없다. 그것은 선한 영혼의 천국행을 암시한다. 하지만 『햄릿』에서

28 박홍규, 74 재인용.
29 웰스, 174.

죽음은 선하고 악함의 문제가 아니라 만인에게 단 하나로 작용하는 죽음의 무차별성이다. 그러므로 죽음은 이 세상에 태어난 모든 인간의 숙명이다. 햄릿의 명대사인 "사느냐, 죽느냐"의 명제는 삶과 죽음이라는 양가적 세상에 갇힌 생을 부여받은 모든 인간의 물음이다. 그것은 우리 자신의 본질을 찾기 위한 '만인'의 공통된, 그러나 절박한 질문이다.

2

「오셀로」

Othello, 1603~4[30]

30 작품의 인용은 영문판으로는 *Othello* (London: Penguin Books, 1994)를
한국어 번역판은 『오셀로』, 김우탁 역 (서울: 을재, 2020)을 참조하였다.

『오셀로』의 주제는 질투다. 검은 피부의 무어인 장군의 눈먼 질투가 극의 주제다. 질투는 사랑의 단짝이다. 사랑하지 않으면 질투하지 않고, 질투하지 않으면 사랑하지 않는다. 용맹스러운 장군이 질투심에 사로잡혀 몰락해가는 과정은 처참하다. 작품은 이탈리아 극 작품에서 빌려왔다.[31]

무어인 장군 오셀로는 베니스 원로원 의원 브라반쇼Brabantio의 딸 데스데모나Desdemona와 몰래 결혼한다. 그날 밤 데스데모나는 아버지 앞에서 남편에 대한 사랑을 밝히고 아버지는 마지못해 결혼을 인정한다. 오셀로는 터

31 친치오Cinthio는 이탈리아 학자이자 작가인 잠바티스타 지랄디Giambattista Giraldi, 1504~1573의 별명이다. 친치오는 1565년에 출간한 『백 가지 이야기』*Gli Hecatommithi* 중 한 편의 소재를 각색하여 『베니스의 무어인』*The Moor of Venice*이란 이탈리아 희곡으로 만들었다. 친치오의 이 희곡은 뛰어난 대사 전달력을 자랑하면서 문학과 연극에서 세계적인 걸작으로 꼽힌다. 셰익스피어는 친치오의 『베니스의 무어인』을 원용·변용하여 영어판 걸작 『오셀로』를 만들었다. 리처드 폴 로, 『셰익스피어의 이탈리아 기행』. 유향란 옮김 (파주: 다산북스, 2013) 231~32.

키 함대와 싸우기 위해 총사령관으로 임명되어 사이프러스Cyprus 섬의 임지로 향한다.

기수 이아고Iago는 오셀로 장군이 자신을 제쳐두고 카시오Cassio를 부관으로 임명한 사실을 원망하며, 술에 약한 카시오가 취해서 추태를 부려 부관에서 해고당하도록 한다. 그리고 중재를 데스데모나에게 맡기는 한편, 오셀로에게 그녀와 카시오의 관계에 주의하도록 속살거린다. 처음에는 아내를 믿던 오셀로였지만, 이아고의 능숙한 말솜씨와 교활한 간계에 속아 자신감을 잃고 아내를 의심하기 시작한다.

이아고는 데스데모나를 짝사랑하는 로드리고Roderigo를 속여 교묘하게 자신의 간계에 이용한다. 이아고는 아내 에밀리아Emilia에게 데스데모나의 손수건을 훔치게 하고, 그 손수건을 카시오가 매춘부 비앙카Bianca에게 건네주는 현장을 오셀로가 목격하도록 꾸민다. 결정적인 증거를 잡았다고 믿은 오셀로는 충격을 받고 끝내 사랑하는 아내를 목 졸라 죽인다. 마침내 이아고의 악행이 폭로되고 오셀로는 자결한다.

"시커먼 늙은 숫양이 새하얀 암양을……"

　　"시커먼 늙은 숫양"이 "새하얀 암양"을 올라타는 중이라고 저속하게 표현된 주인공은 검은 피부의 오셀로와 흰 피부의 데스데모나다. 이아고가 이어 묘사하는 두 인물의 행위는 훨씬 충격적이다. 지금 이 시각에 브라반쇼의 귀하신 따님하고 천하의 천한 무어 놈이 서로 붙어서 몸은 하나인데 등이 둘인 짐승의 짓거리를 하고 있다는 것이다. 이아고의 말에서 두 사람의 사랑 행위는 동물의 짝짓기에 해당하는 교미로 비하된다.

　　『오셀로』의 주인공은 오셀로지만 이아고로 볼 수 있을 정도로 작품에서 그의 비중이 크다. 극 작품의 전체 플롯을 거의 그가 끌고 나간다고 해도 지나치지 않는다. 그는 약삭빠르고, 간사하고, 교활하여 남을 이용하거나 조종하는 데 천재적이다. 반면 오셀로는 실에 매달린 꼭두각시처럼 이아고의 손에 놀아난다.

　　에드윈 오스틴 애비가 화폭에 재현한 이아고는 그의 교활한 성격을 시각화한다. 먼저 〈이아고〉에서 그의 눈을 보자. 백자 구슬 같은 느낌의 그의 눈은 사람의 눈으로

볼 수 없다. 눈동자가 거의 흰자위와 흡사하다. 칠흑의 밤에 스스로 자체 발광하는 짐승의 눈 같다. 악마가 눈을 가졌다면 이런 눈일 것이다. 그의 사악함이 눈에 다 담겨 있다. 그 눈을 보는 순간 오싹하여 온몸에 소름이 돋아날 지경이다. 이아고의 사악함을 이렇게 표현한 화가의 조형적 재능이 경이롭다.

그림 속의 이아고는 멋쟁이다. 검은 모자, 모자에 꽂힌 한 송이 붉은 꽃, 길고 붉은 망토, 브로케이드 문직의 풍성한 소매, 금으로 된 긴 체인 목걸이, 붉은 스타킹, 역시 붉은색 신발 등 르네상스 시대에 유행한 남성 패션으로 온몸을 휘감고 있다. 끝없이 펼쳐질 것 같은 그의 풍성한 옷자락과 소맷자락 속에는 수많은 비밀과 음모가 감추어져 있을 것만 같다. 그런데 그가 서 있는 공간은 구석진 곳이다. 벽면은 눅눅하고 우중충하다. 그곳에서 눈을 흘기고 있는 그에게서 타인을 몰래 훔쳐보고 있다는 암시를 받는다. 그림에서처럼 극에서 이아고는 늘 계략을 꾸미거나 타인의 행적을 곁눈으로 훔쳐본다.

이아고는 현대판 사이코패스 같은 성격의 소유자다. 반대로 오셀로는 남을 의심할 줄 모른다. 이를 뒤집으면 그 자신이 남을 속이지 않는다는 뜻이다. 그는 겉으로 정직해 보이면 정직한 사람으로 믿기 때문에 일단 신임하면 그 신임은 절대적이고 무조건적이다. 오셀로의 성격은 고상한 만큼이나 단순하다. 그에게는 햄릿과 같은 인내심과

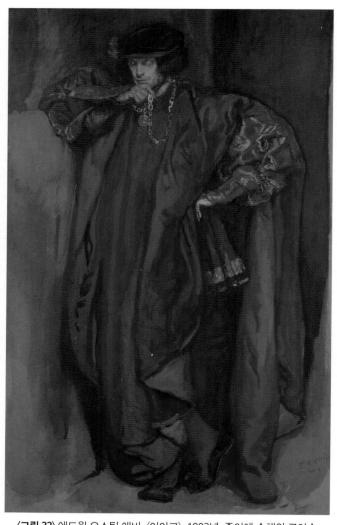

〈그림 32〉 에드윈 오스틴 애비, 〈이아고〉, 1902년, 종이에 수채와 구아슈
54.6×34.5㎝, 예일대학교 브리티시 아트센터, 뉴헤이븐

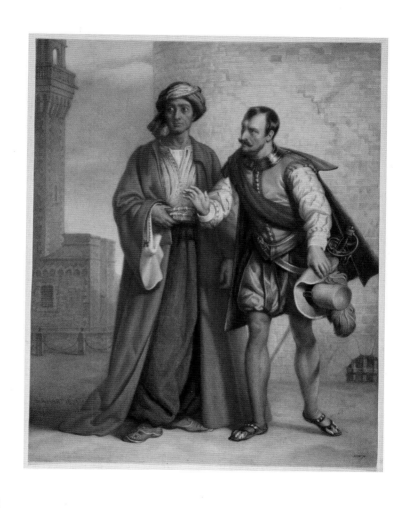

〈**그림 33**〉 솔로몬 알렉산더 하트, 〈오셀로와 이아고〉, 1857년
종이에 수채, 42.4×33.6㎝, V&A 박물관, 런던

성찰력이 절대 부족하다. 그의 이런 성격이 이아고에 의해서 교묘하게 이용되어 데스데모나는 물론 자기 자신까지 파멸에 이르는 비극적 결함이 된다.

단순한 오셀로와 교활한 이아고의 성격은 비교분석 대상이다. 영국 화가 솔로몬 알렉산더 하트Solomon Alexander Hart, 1806~1881는 오셀로와 이아고를 시각화하여 독자에게 그들의 성격을 분석하게 한다. 화가의 〈오셀로와 이아고〉는 소박한 느낌을 준다. 배경에 보이는 왼편의 산마르코 종탑인 듯한 건물이 이곳이 베니스임을 짐작하게 할 뿐 그 외 배경에서는 조형적 특별함은 보이지 않는다. 인물들의 표현에서 오셀로의 격정도 이아고의 간계도 느낄 수 없다. 그러나 오셀로의 큰 눈에서 슬픔이 이아고의 눈에서 집요함이 느껴진다. 두 인물의 의상에서 인종과 문화의 차이를 알 수 있다. 오셀로의 오스만식 터번과 긴 겉옷, 무엇보다도 풍성한 바지가 그를 이국적인 오리엔트 인물로 만든다. 이아고는 베니스식 기사 차림새다. 팔자콧수염, 깃털 달린 모자, 녹색 스타킹, 긴 사브르 칼 등 기사로서의 의장을 갖추었다.

1막의 배경은 베니스다. 때는 베니스가 오스만 튀르크와의 전쟁에서 패하여 국가권력이 제노바로 이동했던 15세기 후반이다.[32] 국가권력의 이동은 자금줄의 이동을 의

32 Michael Curtis, *Orientalism and Islam: European Thinkers on Oriental*

세익스피어의 화가들

미한다. 당시 제노바의 자금줄은 '새 유대Jew Nova'라는 이름에서 알 수 있듯이 유대인이었다. 이러한 역사적 사실은 무어인으로서 베니스 공국의 장군인 오셀로라는 인물에 함의된 바가 많다는 뜻이다. 특히 유색인종 오셀로와 백인 데스데모나의 흑백 대비는 인종, 성, 계급, 제국주의 등의 담론을 논할 빌미를 제공한다.

화가들은 이런 사실을 의식한 듯 자신들의 화폭에서 오셀로와 데스데모나의 흑백 대비를 강화하여 재현하는 경향이 있다. 먼저 테오도르 샤세리오Theodore Chasseriau, 1819~1856의 〈베니스의 오셀로와 데스데모나〉를 보자. 그림 속의 오셀로와 데스데모나는 베니스 대운하Canal Grande를 배경으로 테라스에 앉아있다. 화면 양편의 건물들이 두 인물의 손위 소실점으로 모이고 그 사이로 대운하와 그 위에 떠 있는 배가 아득하게 멀어 보인다. 오셀로는 데스데모나를 향한 사랑을 감추지 못하고 있다. 그녀에게 던지는 오셀로의 시선에는 간절한 사랑이 담겨 있다. 오셀로는 오스만식 터번을 둘렀고 데스데모나는 얇은 시폰 베일을 늘어뜨리고 있다. 그녀는 조용히 오셀로를 바라본다. 유독 데스데모나의 드레스 자락에 밝은 빛이 모이는데, 독자의 시선이 자주 그쪽으로 쏠린다. 이

Despotism in the Middle East and India (Cambridge: Cambridge UP, 2009) 23~26.

는 그녀 피부색의 은유로 볼 수 있다. 흰빛의 강조는 오셀로가 사랑한 것이 흰색이 아니었을까 하는 의구심이 들게 한다.

샤세리오는 도미니카 출신의 프랑스 화가였다. 화가는 프랑스 신고전주의 대가 장 오귀스트 도미니크 앵그르Jean Auguste Dominique Ingres, 1780~1867의 제자였다. 스승인 앵그르의 리듬감 있는 선과 들라크루아의 색채를 혼합하여 이국적 요소를 가미한 그림을 즐겨 그렸다. 이 그림에서는 하늘 배경과 뒤섞인 거침없는 붓 터치에서 오히려 인상주의 화풍이 엿보인다.

오셀로와 데스데모나의 결혼은 검은 피부의 무어인 남성과 흰 피부의 백인 여성의 결혼이다. 즉 흑백의 결혼이다. 브라반쇼는 오셀로가 아무리 훌륭해도 그를 사위로 맞을 생각은 추호도 없다. 시커먼 숫양 같은 놈이 자신의 희고 아름다운 딸을 탐내다니, 생각만 해도 그것은 불쾌한 일이다. 아버지 브라반쇼의 눈에는 오셀로에 대한 딸의 사랑이 애초부터 개연성이 없어 보인다. 그것은 있을 수 없는 일이다. 그래서 브라반쇼는 늙은 오셀로가 "젊은 처녀의 마음을 흔들어 놓은 마술"을 부려 그 마력에 데스데모나가 빠졌다며 분노한다.

오셀로의 마술은 간단했다. 그는 바다와 육지에서 자신이 겪었던 놀라운 사건들을 데스데모나에게 이야기해 준 것뿐이었다. 이야기는 신기하고 손에 땀을 쥐게 한 모

〈**그림 34**〉 테오도르 샤세리오, 〈베니스의 오셀로와 데스데모나〉
1849년, 캔버스에 유채, 25×20㎝, 루브르박물관, 파리

험으로 가득 차 있었다. 오셀로의 이야기 중 식인종 '앤드
로포파자족Anthropophagy'과 어깨 밑에 머리가 달린 괴물,
다리나 팔이 하나뿐인 괴물, 눈이 하나뿐인 괴물 등은 당
시 널리 알려져 있던 이야기로 보인다.『존 맨더빌 경의
여행기』*Travels of Sir John Mandeville*, 1352에는 앤드로포파자족

같은 식인종은 물론이거니와 얼굴이 가슴에 붙어있는 괴물, 외눈박이, 외다리 등 수많은 괴물 형상의 삽화가 실려 있어 오셀로 이야기의 진실성을 뒷받침한다. 책의 저자인 존 맨드빌 경Sir John Mandeville, ?~?은 14세기 실존했던 영국 여행 작가로 알려져 있을 뿐 이름 외에 자세한 이력은 전하지 않아 이야기의 신빙성에는 다소 의문을 제기할 수 있지만, 여하튼 책의 내용이 흥미진진한 것은 사실이다.

신기하고 이상한 존재에 관한 책으로서 15세기에 발간된 하르트만 셰델Hartmann Schedel, 1440~1514의 『뉘른베르크 연대기』Nurnberg Chronology, 1493는 참고할 만하다. 책은 그리스도교 역사, 로마 제국 역사, 독일 역사 등을 주로 다루지만 '폴리움Folium 12'에는 전설적이고 불가사의한 존재의 형상이 담겨 있어 눈길을 끈다.[33] 이 두 책은 중국 고대에 출현한 『산해경』과 유사점이 많다. 이 책의 '해외서경海外西經' 장에는 얼굴이 가슴팍에 붙은 사람, 다리가 여럿인 사람의 삽화와 '일비국一臂國'에는 다리나 팔이 하나뿐인 사람의 삽화가 실려있다.[34] 삽화들은 『존 맨더빌 경의 여행기』와 『뉘른베르크 연대기』의 그림들과 유사하여 독자의 놀라움을 자아내기에 충분하다. 이 책들은 미

33 하르트만 셰델, 『뉘른베르크 연대기』. 정태남 해설 (파주: 그림씨, 2022) 87~90.
34 예태일·전발평, 『산해경』. 서경호·김영지 (파주: 안티쿠수, 2008) 193~206.

셰익스피어의 화가들

지의 세계에 사는 생명체를 상상하는 데에는 동서양이 다를 바가 없었다는 사실뿐 아니라 동서양의 문명교류가 역사 이래로 쭉 있어 온 현상이 아닌가 하는 추측을 할 수 있게 한다.

〈그림 35〉『존 맨드빌 경의 여행기』의 삽화 중 일부

로버트 알렉산더 힐링퍼드Robert Alexander Hillingford, 1828~1904는 오셀로가 신기하고 이상한, 그리고 모험에 찬 이야기를 데스데모나에게 들려주는 장면을 화폭에 옮겼다. 그는 영국 빅토리아 시대 화가로 역사화 장르를 즐겨 그렸다. 힐링퍼드의 〈데스데모나에게 자신의 모험담을 들려주는 오셀로〉에는 자신의 무공을 신나게 풀어놓는 오셀로와 그의 이야기를 가슴 조마조마하면 듣고 있는

데스데모나, 그 둘 사이에 사랑이 싹트는 줄 모르고 오셀로의 이야기를 듣고 있는 브라반쇼가 등장한다. 오셀로는 커튼을 젖히며 마치 배우처럼 열연하는 모습이다. 이는 그의 이야기가 그처럼 극적이라는 회화적 표현이다. 그림 속의 무어인 오셀로와 백인 여성 데스데모나의 흑백 대비가 강렬하다. 데스데모나의 눈부신 하얀 피부는 그림 전체에서 조명처럼 밝게 빛나고 있다. 그 빛이 아버지 브라반쇼 얼굴에 반사된다. 두 손을 턱밑에 모으고 고개를 한편으로 기울인 채 오셀로의 이야기를 조마조마하게 듣고 있는 그녀의 자세에서 겸손하고 고상한 성품이 느껴진다.

테이블 위에는 크리스털 포도주병과 포도주잔, 그리고 크리스털 접시가 놓여 있다. 오른편 아래쪽의 드레스 자락 곁에 데스데모나의 교양을 나타내는 류트가 놓여 있다. 이러한 기물은 그 상징성이 그들 사랑의 덧없음을 암시한다. 크리스털, 류트, 값비싼 장식 등은 화가가 '헛된 정물vanitas still life'을 빌려서 속세 재물의 덧없음, 시간의 무상함, 피할 수 없는 죽음 등 모든 것이 헛되다는 뜻의 'vanitas'를 종합하여 표현한 것이다. '헛된 정물'은 이중의 메시지를 전한다. 주위에서 볼 수 있는 세속의 풍요와 미를 찬미하되 그것의 덧없음을 언제나 잊지 말라는 것이다.[35] 그림에

35 파트릭 데 링크, 『세계 명화 속 숨은 그림 읽기』, 박누리 옮김 (서울: 마로니에, 2004) 266.

〈**그림 36**〉 로버트 알렉산더 힐링퍼드, 〈데스데모나에게 자신의 모험담을 들려주는 오셀로〉, 1869년, 캔버스에 유채, 50.8×73.7㎝, 우드 갤러리, 런던

서 보이는 류트는 음악을 연주하는 악기인데, 이 세상에 음악처럼 덧없고 실체 없는 것이 또 어디 있을까? 실내 장식은 희미하지만, 테이블의 레이스, 대리석 바닥재와 풍성한 휘장이 고급스럽다. 오셀로의 값비싼 의상과 붉은 스타킹, 데스데모나의 풍성한 흰 비단 드레스 역시 고급스럽다.

　오셀로가 데스데모나에게 들려주는 이야기는 시대적으로 중요한 장치다. 당시는 모험과 탐험 정신이 유럽 전체를 사로잡았던 '대항해 시대'였다. 동인도제도와 서인도제도가 발견되었지만, 지구의 절반은 여전히 신비와 불가

사의로 가득 찬 미지의 공간이었다. 베니스인 마르코 폴로Marco Polo, 1254~1324 같은 모험가는 중국을 방문한 17년간의 경험을 『동방견문록』이란 책으로 펴냈다. 하지만 그의 이야기가 너무나 신기하고 이상해서 거의 모든 사람이 믿지 않았다고 한다.[36]

브라반쇼도 오셀로가 데스데모나에게 들려준 이야기가 허무맹랑한 터무니 없는 이야기라 여겼다. 그래서 딸이 오셀로의 이야기를 듣고 그를 사랑하게 되었다는 사실에 아연실색할 수밖에 없었다. 브라반쇼는 오셀로의 이야기를 순진한 딸을 홀리는 마법 같은 것이라고 여겼을 뿐 아니라, 딸이 무어인을 사랑하고 자신 몰래 결혼한 사실에 심한 충격을 받고 실망한다. 사실 그는 이 충격의 여파로 머지않아 죽음을 맞는다.

외젠 들라크루아의 〈아버지에게 꾸중 듣는 데스데모나〉는 브라반쇼의 충격과 실망을 표현한 그림이다. 그림 속의 브라반쇼는 데스데모나를 사정없이 내친다. 딸을 밀쳐 내치는 브라반쇼의 동작과 아버지께 용서를 구하는 데

36 이상하고 믿을 수 없는 세계에 관한 책으로 빠뜨릴 수 없는 것이 마르코 폴로의 『동방견문록』이다. 폴로는 베니스 상인으로 유럽과 아시아를 여행하였으며 중국에서 17년간 머물렀다. 그 경험을 기록한 『동방견문록』을 출간했을 때, 당시 사람들은 책에 소개된 내용을 믿을 수 없어 거짓말이라고 했다고 한다. 하지만 이 책은 르네상스 시대에 출간된 지리 문학의 고전으로 통한다. 마르코 폴로, 『동방견문록』. 배진영 번역 (파주: 서해문집, 2004) 참고.

셰익스피어의 화가들

스데모나의 동작이 격렬하게 표현되었다. 짙은 갈색의 후경에 서 있는 사람들의 형상은 거의 보이지 않는다. 빛은 브라반쇼의 붉은색 옷과 데스데모나의 하얀 가슴을 환하게 비춘다. 브라반쇼의 휘날리는 붉은색의 소맷자락은 그의 분노에 찬 격정의 표현이다. 데스데모나의 풍성한 황갈색 머리와 눈부신 하얀 가슴, 드레스 소맷자락의 흰빛, 그리고 사선으로 이어지는 드레스 자락의 흰빛이 조명처럼 빛난다.

〈그림 37〉 외젠 들라크루아, 〈아버지에게 꾸중 듣는 데스데모나〉
1854년, 패널에 유채, 40.6×32.1㎝, 브루클린 박물관, 브루클린

오셀로와 데스데모나는 인종과 성격에서 흑과 백처럼 대조되고 대립한다. 이러한 이원론적 대조와 대립은 우리 인간의 보편적인 이분법적 사고에 기초한 것으로 선과 악, 삶과 죽음, 사랑과 미움 등의 대립적 갈등에서 비롯된다. 그리고 이러한 대조와 대립은 극에서 단순한 병치가 아니라 주제와 인물의 성격묘사에 있어 비극적 효과를 높여준다.[37]

공교롭게도 오셀로는 데스데모나와 결혼하자마자 그리스 사이프러스 섬의 새 임지로 부임하는 전임사령장을 받는다. 당시 튀르크 함대가 포위하고 있는 사이프러스 섬은 영국 식민정책의 요충지로 영국은 이 섬을 지키는 데 전력을 모은다.[38] 이는 1570년 사이프러스 섬에서 일어난 역사적 사건인데, 극 작품은 실제 사건을 마치 대들보처럼 세움으로써 서사에 흔들릴 수 없는 진실성을 부여한다.[39]

37 송일상, 「오셀로에 나타난 정의의 아이러니」, 『영어영문학』. 제25권 3호 (2020. 8): 87.

38 박홍규, 78.

39 도널드 쿼터트, 『오스만 제국사, 적응과 변화의 긴 여정 1700~1922』. 이은정 옮김 (파주: 사계절출판사, 2008) 76~9.

"죽는다면 지금 죽는 것이 제일 행복할지 몰라"

총사령관 오셀로는 부관 캐시오와 함께 임지 사이프러스 섬에 온다. 그런데 생각지도 못했던 데스데모나가 먼저 와 오셀로를 영접하는 것이 아닌가!

데스데모나는 오셀로가 떠나고 난 뒤 출발했으나 사이프러스 섬에 도착은 오셀로보다 한발 먼저. 데스데모나를 본 오셀로는 너무 기쁜 나머지 그의 입에서 "죽는다면 지금 죽는 것이 제일 행복할지 몰라"라는 탄성이 저절로 튀어나온다. 그가 데스데모나를 재회한 기쁨은 사나운 파도에 배가 희롱당하고 천국에서 지옥으로 곤두박질치더라도 상관없는 일이다. 오셀로에게 데스데모나는 자신의 목숨과 맞바꾸어도 좋을 그렇게 아름답고 선하며 사랑스러운 여자였다.

프레더릭 레이턴 경Lord Frederic Leighton, 1830~1896은 〈데스데모나〉의 단독 인물화를 그렸다. 레이턴 경은 영국 역사상 화가로서는 처음으로 세습 남작 작위를 받았다. 그러나 그는 미혼이었으며 작위를 받은 해 사망함으로써 작위를 물려줄 후손이 없었다. 레이턴 경의 〈데스데모나〉

는 그녀 외모의 아름다움보다 내면의 아름다움을 표현하는 데 심혈을 기울인 것 같다. 초록빛의 풍성한 시폰 천의 소매, 같은 천의 보닛에 금사를 넣은 값비싼 의상은 고급스럽지만 사치스럽지 않다. 가젤 산양처럼 크고 검은 눈동자는 한없이 깊고 더없이 선량해 보인다. 표정은 침착하고 부드러운 아름다움으로 빛나고 있다. 왼손을 턱에 괸 채, 두 눈이 고요히 독자를 바라본다. 독자는 그 눈과 제일 먼저 마주치면서 빨려들 듯 그녀를 바라보게 된다. 그녀의 콧마루 선을 중심으로 오른편의 얼굴과 목선이 눈부시게 희다. 데스데모나는 화가의 붓끝에서 늘 흰빛으로 빛난다.

사이프러스 섬에서 오셀로와 데스데모나의 재회는 또한 이아고, 카시오, 로드리고, 에밀리아와의 재회를 의미한다. 이 모든 인물이 영국 화가 토마스 라이더Thomas Ryder, 1746~1810의 〈데스데모나, 오셀로, 이아고, 카시오, 로드리고, 에밀리아〉 펜화에 등장한다. 라이더의 펜화는 토마스 스토사드Thomas Stothard, 1755~1834의 같은 제목의 그림을 펜화로 제작한 것이다. 라이더의 펜화는 문학 언어로 묘사된 데스데모나와 오셀로의 만남을 조형 언어로 정확히 묘사했다는 사실을 알 수 있다.

펜화에는 제목처럼 극 작품의 주요 인물이 모두 등장하여 현장 분위기를 스냅샷snapshot처럼 정확하게 전달한다. 오셀로는 "나의 아름다운 전사여"라며 데스데모나를

〈**그림 38**〉 프레더릭 레이턴 경, 〈데스데모나〉, 1888년
캔버스에 유채, 54.6×45.7㎝, 레이턴 하우스, 런던

뜨겁게 포옹한다. 그는 데스데모나를 만난 기쁨이 더없이 크다. 데스데모나 역시 "내 사랑, 오셀로"라며 재회의 반가움을 표한다. 화면 중심에 갑옷의 오셀로와 흰 드레스의 데스데모나가 서로 손을 잡은 채 시선은 서로에게 향한다. 한 단 아래 검은 드레스의 에밀리아가 서 있다. 그녀는 다소곳한 모습이다. 그 뒤에 로드리고와 카시오가 있다. 가장 오른편에 무리에 섞이지 않은 이아고가 어두운 벽면을 배경으로 사람들을 옆눈으로 째려보고 있다. 그 얼굴에는 불만이 가득하다. 이아고의 이 모습은 겨우 은화 서른 닢에 예수를 로마군에게 팔아넘겼던 유다를 연상시킨다. 에밀리아의 긴 드레스 자락이 이아고를 가로막으며 선과 악 양편을 절묘하게 갈라 그를 소외시켜버린다.

오셀로는 무어인으로 피부가 검다. 그의 검은 피부는 극에서 갈등의 주요한 요소로 작용한다. 'Moor'는 그리스어 'mauros'에서 나와 라틴어 'maurus'를 거쳐 영어가 된 단어다. 그 뜻은 '피부색이 어두운 자'를 의미한다.[40] 오셀로와 데스데모나의 서로 다른 피부색은 곧 인종 간의 장벽을 암시한다.[41] 흰 피부의 아름다운 외모를 가진 데스데모나는 그 모습과 달리 이름은 '악마demon'를 의미한다. 그러

40 김정위 편, 『이슬람 사전』(서울: 학문사, 2002) 313~14.

41 A. L. French, *Shakespeare and the Critics* (Cambridge: Cambridge UP, 1972) 87.

〈**그림 39**〉 토마스 라이더, 〈데스데모나, 오셀로, 이아고, 카시오,
로드리고, 에밀리아〉, 1799년, 종이에 잉크, 44.1×60.2㎝
스코틀랜드 국립미술관, 에든버러

나 그녀의 이름 전체는 '비극적 운명'이란 뜻이다.[42] 카시오
의 애인인 '비앙카Bianca'는 아이러니하게도 흰 천사를 의미
한다. 극 작품에서 이름과 실체는 의미가 반대인데, 이를
통해 실체의 존재성을 더욱 강조하는 효과를 지닌다.[43]

42 스탠리 웰스 외, 『셰익스피어의 책』. 박유진 외 옮김 (서울: 지식갤러리,
2015) 242.

43 박홍규, 217.

이아고의 이름도 예사롭지 않다. 이아고는 스페인 왕실 장식인 성 이아고 기사단의 십자 문장을 상징한다. 스페인은 약 8백 년 동안 이슬람 무어인의 지배를 받았던 역사가 있으며, 그 역사의 치욕을 잊지 못할 것이다. 이아고란 이름에서 스페인 사람들은 무의식적으로 무어인에게 증오심을 품게 된 역사적 사실을 충분히 짐작할 수 있다. 이아고의 이름은 영어의 '제임스James', 프랑스어 '자크Jacues', 이탈리아어 '자코모Giacomo'에 해당한다. 스페인의 순례길 '산티아고Santiago'에 이아고란 이름의 흔적이 남아 있다.[44] 등장인물의 이름이 가지는 의미를 알고 작품을 읽으면 문맥 안에서 당대 역사를 읽는 효과뿐 아니라 그림을 감상하는 재미도 한층 더하다.

헨리 먼로Henry Monro, 1791~1814는 〈오셀로, 데스데모나, 그리고 이아고〉에서 세 인물을 한 화폭에 담아 그들이 엮어낼 갈등의 구조를 보여준다. 흰 터번을 쓴 검은 피부의 오셀로가 데스데모나의 손을 잡고 자기 쪽으로 이끌고 있다. 두 사람이 손을 서로 맞잡을 때, 흑과 백의 대비는 더욱 선명하다. 오셀로의 왼쪽 가슴에 놓여 있는 그녀의 손이 마치 심장처럼 보인다. 데스데모나의 옆얼굴과 가슴, 그리고 긴 목선이 희고 아름답다. 뒤쪽에서 이들을

44 로, 234.

훔쳐보는 이아고, 그의 시선은 정직하지 않다. 화가들은 그림에서 이아고가 독자를 바로 보지 않고 언제나 곁눈질 하거나 훔쳐보는 모습으로 재현하여 그의 부정직성을 보여준다.

〈**그림 40**〉 헨리 먼로, 〈오셀로, 데스데모나, 그리고 이아고〉, 1813년
캔버스에 유채, 124.5×99.1㎝, 소더비 옥션, 런던

그림에서 가장 눈길을 끄는 것은 데스데모나의 손에 쥐여 있는 손수건이다. 이 손수건은 이백 살 먹은 무당이 수를 놓고 처녀의 심장에서 뽑아낸 비약으로 물들인 것으로 오셀로 어머니가 아들에게 준 것이다. 오셀로는 이 작은 손수건에 많은 의미를 부여하면서 데스데모나에게 사랑의 징표로 선물로 주었다. 이아고는 이 손수건의 가치를 누구보다도 잘 알고 있다. 데스데모나는 이 손수건을 자기도 모르게 흘리고 이를 에밀리아가 주워서 남편 이아고에게 준다. 오셀로는 계속해서 손수건을 보여달라고 요구하지만, 데스데모나는 그것을 보여줄 수 없다. 손수건은 오셀로가 데스데모나를 죽이게 되는 결정적인 올가미이며, 데스데모나를 죽음에 이르게 하는 핵심 오브제다. 화가는 화면에서 이 손수건을 데스데모나의 손에 쥐여줌으로써 독자에게 손수건이 지닌 복선의 의미를 강하게 부각한다. 손수건에는 극 작품에서 묘사한 딸기가 그려져 있다. 붉은 딸기는 의심의 여지 없이 신혼부부의 첫날밤 시트에 묻어나는 신부의 처녀성을 상징한다.[45]

영국 화가 제임스 클라크 후크James Clarke Hook, 1819~1907는 〈오셀로와 데스데모나〉를 그리면서 2막의 배경이 되

45 Linda Boose, "Othello's Handkerchief: The Recognizance and Pledge of Love", *Critical Essays on Shakespeare's Othello*. Ed. Anthony Gerard Barthelemy (New York: Macmillan Publishing Co., 1994) 59~60.

는 사이프러스 섬을 충실하게 묘사했다. 그림의 배경에 그리스식의 건물, 두 인물 위에 뿔처럼 솟은 묘한 느낌의 사이프러스, 물줄기를 내뿜는 분수대가 보인다. 위로 물을 뿜는 분수대의 작은 물줄기는 타고 있는 촛불 같다. 그 배경 안에 류트를 안은 데스데모나와 그녀를 지긋이 바라보는 오셀로가 있다. 화면 한가운데를 차지하고 있는 데스데모나의 흰 얼굴과 새하얀 가슴에 독자의 시선이 쏠린다. 그림의 주인공은 데스데모나의 흰빛으로 볼 수 있을 정도다. 그녀의 가슴 바로 옆의 오셀로는 그림자처럼 보인다. 선명한 흑백의 대비다.

두 인물에서 어떤 특별한 감정은 읽을 수 없다. 얌전하고 다소곳하게 류트를 뜯고 있는 데스데모나의 눈길은 오셀로에게 향하지 않는다. 두 사람 사이에 흐르는 기류에서 사랑의 감정은 느껴지지 않는다. 오히려 둘 사이에 어색한 침묵이 흐르는 같기도 하고 조금은 우울해 보이기도 한다. 오셀로의 반달 칼에서 그가 무어인 장군임을 알 수 있다. 데스데모나를 바라보는 오셀로의 퀭한 눈, 얼굴을 덮고 있는 수염, 푹 꺼진 볼이 초췌해 보일 정도다. 그의 붉은 스타킹과 구두가 그나마 그걸 조금 가려준다. 붉은 스타킹의 붉은색은 인공색소가 발명되기 전에 연지벌레에서 추출하는 코치닐로 아주 비싸고 귀해 권력과 부를

〈**그림 41**〉 제임스 클라크 후크, 〈오셀로와 데스데모나〉, 1852년
캔버스에 유채, 79×53㎝, 폴저 셰익스피어 도서관, 워싱턴 D.C.

상징하는 색이다.[46] 중세 기사들은 갑옷을 입기 위해 바지 대신에 스타킹을 신었는데, 이는 스타킹이 갑옷의 강판이 피부를 긁어 생기는 상처를 막아주었을 뿐만 아니라 활동하기에도 편리했기 때문이다. 당시 스타킹과 '샅보대codpiece'는 늘 같이한 남성의 주요 복장이었다.

오셀로와 데스데모나를 그린 그림에서 흑과 백의 대비는 반복된다. 벨기에 출신의 화가 알브레히트 드 블랑드르트Albrecht de Vriendt, 1843~1900도 그림에서 흑과 백의 대비를 반복한다. 그의 〈오셀로와 데스데모나〉는 사이프러스 섬에서의 오셀로와 데스데모나의 재회를 그린 그림이다. 드 블랑드르트의 그림은 지금까지 보았던 화가들의 그림과 느낌이 사뭇 다르다. 그림에서 오셀로와 데스데모나의 흑백의 피부색 대비는 여전하지만, 색의 대조에서 전혀 다른 느낌을 준다. 그들의 색의 대조는 긍정과 부정의 상반된 가치가 무거울 정도로 촘촘하게 화면 속에 뒤얽혀 있다.

그리고 사실 중년의 오셀로와 어린 소녀 같은 데스데모나의 포옹은 조금 불편해 보인다. 둥근 대리석 기둥을 배경으로 오셀로가 오른손으로 데스데모나의 허리를 감싸고 왼손으로 그녀의 팔을 잡고 있는데, 그의 피부색은

46 이소영, 『화가는 무엇으로 그리는가』 (고양: 모요사, 2019) 96 이하.

납빛의 검은색이다. 하얀 데스데모나의 팔 위에 납빛의 오셀로의 손이 보여주는 색의 대조는 화가가 이를 통해 독자에게 무엇을 말하려는지 분명하다. 오셀로가 차고 있는 단도, 데스데모나가 메고 있는 백, 모두 오스만 오리엔트풍이다. 오셀로의 풍성한 러프 셔츠는 그가 고위급 장군임을 증명하는 모티브다.

이아고의 혀는 뱀같이 교활하게 흑백의 이 두 인물에게 작용한다. 그가 쏟아내는 말들은 극 작품 전체를 '언어의 그물'로 엮어 등장인물 모두를 그 그물 안에 가둬버린다.[47] 이아고의 '혀'가 모든 사건을 조절하고 모든 인물을 조정한다. 사이프러스 섬에 모인 모든 인물은 이아고의 말에 놀아난다. 그의 세 치 혀가 연극 감독인 셈이다.

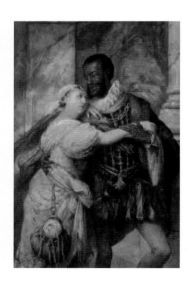

〈그림 42〉 알브레히트 드 블랑드트
〈오셀로와 데스데모나〉, 1885년
종이에 수채, 38×25cm, 베르코
파인 페인팅, 브뤼셀

47 Michael Mangan, *A Preface to Shakespeare's Tragedies* (Cambridge: Cambridge UP, 1993) 41.

"난 질투 같은 건 하지 않는다네……"

3막에서 이아고의 마수가 서서히 뻗쳐오고 오셀로의 질투 역시 서서히 수면 위로 떠 오른다. 오셀로의 남성적 덕목은 맹목적인 질투로 변하여 데스데모나의 행동 하나하나를 의심하고 질투하는 확증 편향에 사로잡힌다. 그러면서도 역설적으로 "난 질투 같은 건 하지 않는다네"라고 장담한다. 그러나 질투란 감정이 자신과 관련이 없을 때 가능했던 이야기다.

오셀로는 강한 만큼 약한 상반된 성격의 소유자다. 그런 성격의 역은 배우들에게 심리적 연기를 요구한다. 에드먼드 킨Edmund Kean, 1789~1833은 오셀로의 심리를 탁월하게 해석한 배우로 정평이 났다. 평자들은 킨을 로렌스 올리비에Laurence Olivier, 1907~1989를 제외하고 영국 연극사상 가장 탁월한 배우로 꼽는다. 킨은 배역의 심리뿐 아니라 자연스러운 연기를 무대에 도입한 혁신적인 배우였다. 킨은 유랑극단 배우였던 앤 코리Ann Corey의 사생아로 태어나 생후 3개월이 되었을 무렵 버림받았다. 어머니 앤 코리에 관한 자료는 귀족의 서출이라는 것 외에 생몰연대

는 물론 정확한 기록이 전혀 전하지 않는다. 킨은 정신적
으로 불안정한 어린 시절을 보냈으며 자살을 시도하기도
했다. 킨이 아는 세계는 무대가 전부였다. 그는 배역을 연
기하는 것이 아니라 존재 자체를 표현한다는 찬사를 받았
다. 1833년 코벤트 가든에서 아들 찰스가 이아고 역을 하
고 자신은 오셀로 역으로 공연하는 도중 무대에서 쓰러져
몇 주 후 숨을 거두었다.

　　존 윌리엄 기어John William Gear, 1806~1866의 〈에드먼드
킨의 오셀로〉는 킨을 모델로 한 오셀로 석판화다. 기어의
석판화는 백인 킨이 흑인으로 분장한 오셀로지만, 인물은
오셀로의 성격에 완전히 녹아든 완벽한 오셀로다. 석판화
속의 킨은 무어인 오셀로의 강렬한 특징을 여실히 살려내
어 마치 오셀로가 현현한 듯하다.[48] 무어인의 분장과 양
손목의 팔찌, 칼 손잡이의 용 조각에서 오리엔트풍이 짙
게 풍긴다. 킨은 결코 잘났다고 할 수 없는 외모였지만, 신
령스럽게 광채를 뿜는 그의 눈은 마력을 담은 것처럼 보
는 사람의 마음을 사로잡았다고 한다.[49] 그림에서 더할 수
없이 강렬한 킨의 눈 표정이 일품이다.

48　웰스, 330.
49　신정옥 (1988) 22~3.

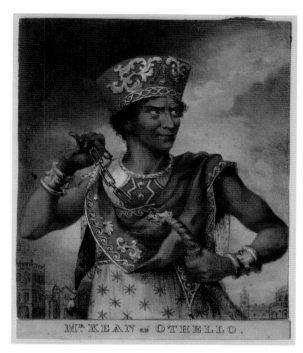

MR KEAN as OTHELLO.

〈그림 43〉 존 윌리엄 기어, 〈에드먼드 킨의 오셀로〉, 1814년, 석판화

에드먼드 킨의 오셀로 눈 연기도 탁월했지만, 강렬함에
있어 아이라 알드리지Ira Aldridge, 1805~1867의 눈 연기도 그
에 못지않다. 그림은 화가 제임스 노스코트James Northcote,
1746~1831가 아이라 알드리지를 모델로 그린 〈오셀로〉다.
킨이 오셀로를 연기한 백인 배우였다면 알드리지는 흑인
배우였다. 알드리지는 미국 뉴욕에서 태어난 미국인이었

는데, 심한 인종차별을 피해 영국으로 이주하여 영국 시민권을 얻었다. 에드먼드 킨의 격려로 연극을 공부하여 1826년 런던에서 오셀로 역으로 데뷔하였다. 그는 오셀로를 연기한 최초의 흑인 배우였으며, 극장 매니저이기도 했다. 당시 오셀로를 해석하는데 최고였다는 평가를 받았다. 미국에서와 달리 알드리지는 영국과 유럽 전역에서 명성을 떨쳤으며 러시아 차르 알렉산더 2세 앞에서 공연하기도 했다. 생의 말년에는 반노예 운동으로 영웅적 대접을 받았으며 폴란드에서 생을 마감했다.

아이라 알드리지의 오셀로 연기가 워낙 출중하여 그는 아프리카 '로시우스Roscius'라는 애칭을 얻었다. 로시우스는 기원전 7세기에 활약했던 위대한 로마 배우였다. 노스코트가 그린 알드리지의 〈오셀로〉 역시 킨의 눈 연기와 마찬가지로 시선의 강렬함이 화면을 압도한다. 그의 눈에서 분노, 불만, 억울함, 슬픔, 원망, 소외감 등의 복합적인 감정이 불을 뿜듯 발산된다. 그의 시선이 던지는 화면 옆에는 누가 있을까? 그것은 오셀로가 바로 볼 수 없는 감정의 늪이 아닐까? 시선은 그것을 향해 내뿜는다. 그의 시선이 독자를 바로 보지 않은 이유다.

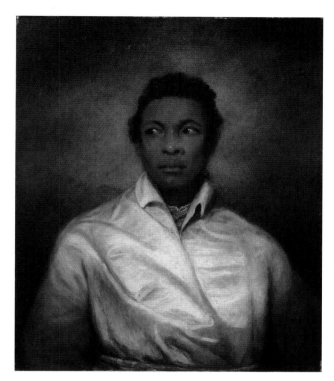

〈그림 44〉 제임스 노스코트, 〈오셀로〉, 1826년
캔버스에 유채, 76.3×63.2㎝, 맨체스터 아트 갤러리, 맨체스터

셰익스피어의 극 작품은 연극은 물론이거니와 회화,
오페라, 발레, 영화 등 다양한 예술 매체로 작품화되었다.
이탈리아 작곡가 베르디Giuseppe Verdi, 1813~1901는 주옥같
은 오페라를 작곡했는데, 그중에 〈오셀로〉도 포함된다.

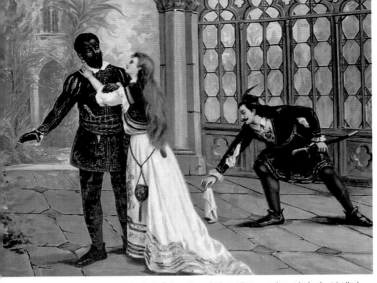

<그림 45> 작가 미상, 〈데스데모나와 오셀로, 그리고 이아고〉, 19세기
석판화, 아쉴레 베르타렐리 도서관, 밀라노

　소개하는 그림은 석판화로 제작한 오페라 포스터 〈데
스데모나와 오셀로, 그리고 이아고〉란 제목이다. 포스터
에는 중정을 배경으로 오셀로와 데스데모나, 그리고 이아
고가 있다. 오셀로와 데스데모나의 표정과 자세에서 뭔가
불협화음이 느껴진다. 데스데모나는 오셀로에게 안기려
하고 오셀로는 그런 그녀를 뿌리치려 하는 것처럼 보인
다. 데스데모나의 흰 드레스 소매 위에 오셀로의 검은 손
이 놓여 있다. 그 손이 숯덩이처럼 새까맣다. 반대로 데스

셰익스피어의 화가들

데모나의 손은 눈처럼 새하얗다. 그녀의 길고 풍성한 머리 타래는 여성성의 페티시즘적 표현이다.

포스터 속에서 이아고는 손수건을 막 집어 올리려 한다. 극 작품의 서술과 달리 이아고가 데스데모나의 손수건을 집는 표현은 손수건과 이아고의 직접적 관계를 강조하려는 화가의 조형 의도로 보인다. 그의 팔자수염과 길게 찢어진 눈에서 교활함과 간악함이 함께 감지된다. 같은 방향으로 뻗어있는 모자의 깃털, 칼자루, 그리고 신발의 날 선 모양까지 그가 꾸미는 교활한 간계가 비수처럼 섬뜩하다. 고딕풍 기둥이 화면을 양분하여 두 세계로 나눈다. 중정을 가로막는 기하학적 유리문은 이아고의 치밀한 간계를, 열대 나무는 오셀로의 눈먼 질투를 의미하지 않을까 한다.

이아고는 오셀로의 마음을 거의 투시하듯이 읽는다. 그가 오셀로를 파멸시키기 위해 꾸미는 간계에서 빼놓을 수 없는 극 중 소품은 한 장의 손수건이다. 극에서 오셀로는 물론 이아고의 부추김을 받긴 하지만 집요하게 데스데모나에게 손수건을 보여 달라고 한다. 손수건에 대한 그의 집요함은 손수건으로 데스데모나를 옭아맬 증거에 관한 집요함이다. 그러나 그것은 역설적으로 오셀로 자신의 멸망을 향한 집요함이다. 안타깝게도 오셀로는 이 순간까지 손수건으로 데스데모나를 옭아맬 증거를 찾고 있지만 그 손수건으로 자신을 옭아맬 줄은 미처 모르고 있다.

"넌 갈보가 아니더란 말이냐?"

4막에서 독자는 질투에 완전히 눈이 먼 오셀로와 만난다. 그가 내뱉는 말을 보면 질투가 오셀로를 얼마나 눈멀게 했는지 알 수 있다. 질투는 무서운 것이다. 질투는 참을 수 없는, 견디기 어려운 악덕이다. 오셀로는 상상에 상상을 더해 모든 사물을 있는 그대로 보는 것이 아니라 아내의 부정과 연결해 본다. 질투라는 확증 편향에 사로잡힌 그를 누구도 무엇으로도 뚫을 수 없다.

오셀로의 입에서 나오는 말을 들어보라. 데스데모나를 향한 갈보, 교활한 창녀, 저년, 악어 눈물 등의 말은 기품과 위엄을 갖추었던 장군의 입에서 나올법한 말이 아니다. 질투는 그렇게 사람을 천박하게 만든다. 그의 질투는 도를 넘었다. "나의 아름다운 전사여"라며 데스데모나를 영혼의 기쁨으로 표현했던 오셀로는 어디로 갔는가. 두 사람이 같은 사람인가 의심스러울 정도로 오셀로는 변했다. 질투라는 상상의 덫에 갇힌 오셀로는 데스데모나의 행동 하나하나가 부정한 여자로 보인다. 오셀로는 데스데모나의 눈물까지 위선의 상징인 악어 이미지와 연결하여

거짓으로 본다. 무엇이 하여금 오셀로를 이토록 처절한 자기 파멸로 치닫게 하는가.

데스데모나는 여전히 오셀로를 사랑하며 그에 대한 사랑과 믿음을 에밀리아에게 고백한다. 에밀리아가 "오셀로를 만나지 말았어야 했어요!"라며 울부짖자, 데스데모나는 에밀리아에게 자신의 속마음을 털어놓으며, 어머니의 하녀였던 바버리Barbary의 불행했던 사랑을 이야기한다. 그녀는 한 남자를 사랑했는데, 그 남자는 미치고 그녀는 버림을 받는다. 바버리는 그래서 그 노래를 부르며 죽었다고 한다. 데스데모나는 오늘 밤 바버리와 그 노래가 생각난다며 고개를 옆으로 살짝 기울이고 노래를 시작한다.

노래는 "버들 노래Song of Willow"라는 제목의 노래다. 이 노래는 데스데모나가 부르는 마지막 노래다. 백조는 죽을 때 마지막 한 번만 운다고 한다. 데스데모나는 백조의 마지막 울음처럼 "버들 노래"를 부른다. 그녀는 자신을 점점 죄어오는 가혹한 운명을 감지한 듯 슬픔을 참지 못하고 버들처럼 흐느껴 울며 노래한다. 그녀는 오늘 밤이 이 세상에서 마지막 밤이 될 것임을 직감적으로 느끼며 유언을 노래하고 에밀리아에게 장례를 부탁한다.

테오도르 샤세리오는 노래를 부르는 데스데모나와 침실에 있는 데스데모나 두 점의 그림을 그렸다. 두 그림은 시간상 연속선상에서 감상할 수 있다. 먼저 〈데스데모나

〈그림 46〉 테오도르 샤세리오, 〈데스데모나의 버들 노래〉, 1849년
나무에 유채, 34.9×27㎝, 메트로폴리탄 미술관, 뉴욕

의 버들 노래〉를 감상하면, 그림의 배경이 더없이 고요하고 잔잔하다. 화면 왼편 테이블 위의 등잔에는 불이 밝혀져 있다. 불빛은 곧 꺼져버릴 그녀의 생명을 암시한다. 그림에서 데스데모나는 흰 드레스를 입고 수금을 안고 있다. 극 작품에서 수금에 대한 언급은 없는데, 이는 1836년 샤세리오가 데스데모나로 분한 마리아 말리브란 가르시아Maria Malibran Garchia, 1808~1836의 공연을 보고 자기 그림에 활용한 것이다.

그림 속의 데스데모나의 시선이 정면을 향하고 있어 자연스럽게 독자는 그녀의 시선과 마주친다. 독자는 안다. 그 시선에서 그녀가 순결하고 정결하다는 것을. 화면 오른편의 에밀리아의 모습은 어둠에 싸여 있다. 머리에 쓴 베일과 옷 색깔만 겨우 알아볼 수 있을 뿐이다. 데스데모나도 실내 분위기도 고요하다.

테오도르 샤세리오의 또 다른 그림인 〈데스데모나와 에밀리아〉에는 고딕풍의 아치형 기둥을 배경으로 두 여성이 서 있다. 그림의 실내 장식은 〈데스데모나의 버들 노래〉의 배경을 똑같이 재현하고 있다. 다만 시점이 조금 다를 뿐이다. 두 그림에서 육중한 고딕식 기둥과 테이블과 그 위의 등잔불 등 모두 똑같다. 에밀리아가 쓰고 있는 베일과 담황색 드레스도 똑같으며 가운을 벗은 데스데모나의 드레스도 같은 것이다. 그들은 조각의 양각과 음각처럼 보인다. 에밀리아는 눈을 아래로 깔고 조용히 데스데

〈그림 47〉 테오도르 샤세리오, 〈데스데모나와 에밀리아〉, 1849년
나무에 유채, 40×30㎝, 프랑스 루브르박물관, 파리

모나의 잠자리 시중을 든다. 데스데모나는 에밀리아의 손길을 느끼지 못하는 듯 생각에 잠겨있는 모습이다. 에밀리아는 데스데모나의 고통을 안다. 데스데모나는 자신이 죽으면 침대 시트로 자기 몸을 감싸달라고 부탁하는데, 이 부탁에서 이미 그녀는 자기의 죽음을 예감한다.

극 작품에서 침대는 손수건에 맞먹는 중요한 소품으로 그것에 대한 언급은 자그마치 25번에 이른다.[50] 침대는 오셀로에게 질투에 더해 남성적 강박감을 불러일으키는 공간이다. 오셀로는 자신과 데스데모나가 사랑을 나누었던 그 침대에서 다른 남자와 뒹굴었을 데스데모나를 생각하며 질투에 치를 떠는 것이다. 그럼에도 데스데모나는 끝까지 선량했고 오셀로를 마지막까지 사랑했다. 그녀는 오셀로를 위해서 기도한다. "하느님, 부디 나쁜 짓을 봐도 나쁜 짓을 배우지 말게 하시고, 나쁜 짓을 거울삼아 자기를 개선하게 해 주소서." 그녀의 이 마지막 기도는 그녀의 성품을 말한다. 오셀로와 데스데모나가 생각하는 사랑은 흑과 백처럼 다르다. 그들은 서로 다른 사랑의 세계에 살면서 서로 다른 사랑을 하고 있는 셈이다.

〈데스데모나와 에밀리아〉에서 하얀 드레스의 데스데모나는 생각에 잠긴 듯한 표정으로 시선은 자기 내면으로

50 Boose, 62~3.

향한다. 오른편 화면의 하얀 침대 시트는 데스데모나의 드레스 색깔과 같다. 그것은 그녀의 순결을 상징하는 색인 한편 그녀의 주검을 감쌀 수의 색깔이다. 밖으로 향하는 왼편의 계단, 계단 아래쪽에 불을 밝히고 있는 등잔불은 때가 밤임을 알린다. 그림의 분위기는 더할 수 없이 차분하다. 데스데모나를 그린 그림에는 언제나 빛이 형상화되어 있다. 빛은 그녀의 아름다움이며 그녀의 깨끗한 양심을 상징한다. 무엇보다도 이 그림에서의 불빛은 곧 꺼질 그녀의 생명을 상징한다.

데스데모나가 자기의 죽음을 말하는 바로 그 순간에 오셀로는 이아고에게 그녀를 죽일 독약을 부탁한다. 이아고는 잔인하다. 그는 한술 더 떠서 오셀로에게 "독약을 쓰지 말고 침대에서 목을 조르시죠. 그녀가 더럽힌 바로 그 침대에서 말입니다"라고 말한다. 이 말을 그대로 행동으로 옮기는 오셀로는 참으로 어리석고 생각 없는, 이아고의 실끈에 놀아나는 꼭두각시다. 그 크고 두꺼운 손으로 연약한 데스데모나의 목을 조를 생각을 할 수 있다니! 참으로 무지막지한 남자다.

"먼저 촛불을 끄자, 그런 다음 생명의 불을……"

5막의 핵심 사건은 데스데모나의 죄 없는 죽음이다. 죄 없는 그녀가 오셀로의 손에 목 졸려 죽는 장면은 극에서 가장 슬프고 안타까운 사건이다. 오셀로는 데스데모나를 죽이기 전에 "먼저 촛불을 끄자, 그런 다음 생명의 불을 끄자"라는 대사를 내뱉는다. 여기서 '불'은 두 가지 의미가 있다. 어둠을 밝히는 불과 생명의 불이 그것이다. 오셀로는 데스데모나를 죽이기 전에 망설인다. 오셀로는 생명의 불은 한번 끄면 다시는 켤 수 없다는 사실을 너무나 잘 알기에 "먼저 촛불을 끄자"라고 한다. 차마 밝은 빛 속에서 데스데모나를 죽일 수 없다는 생각일까. 어둠 속에서 데스데모나의 "생명의 불"을 꺼버리는 게 그나마 그에게는 양심의 위로가 된 것일까.

안토니오 무뇨즈 데그레인Antonio Muñoz Degrain, 1840~1924은 오셀로가 데스데모나의 잠든 모습을 훔쳐보면서 갈등하는 장면을 화폭에 담았다. 데그레인은 발렌시아에서 태어났다. 시계 제조공이었던 아버지의 소원에 따라 건축을 공부했으나 곧 그림으로 바꿔 발렌시아의 레알 아카데미

에서 그림을 공부했다. 데그레인의 〈오셀로와 데스데모나〉는 침실의 장식이 매우 호화로운 오리엔트풍이다. 바닥에 깔린 페르시아 카펫과 침대를 가리는 능직 휘장이 고급스럽다. 오리엔트풍의 가구, 아라베스크 문양의 벽지, 데스데모나가 베고 있는 베개와 이불 가장자리를 장식한 풍성한 여성스러운 레이스가 눈길을 끈다. 오셀로의 금빛 조끼와 그 위에 덧입은 핑크빛 벨벳 의상이 화려하다. 화가가 오셀로의 의상에 많은 공을 들였다는 사실을 알 수 있다. 그가 신고 있는 스타킹과 신발에는 금사가 들어있다. 직물의 묘사가 지극히 섬세하여 손으로 만지면

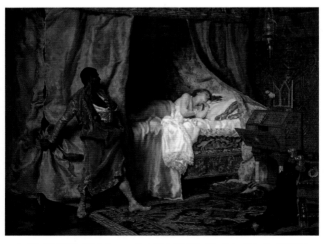

〈**그림 48**〉 안토니오 무뇨즈 데그레인, 〈오셀로와 데스데모나〉, 1880년
캔버스에 유채, 272×367㎝, 차도 미술관, 리스본

천의 질감이 느껴질 정도다. 빛은 잠들어있는 데스데모나에게 집중되어 있으며, 오셀로는 그 눈부신 자태에 놀라 당황해하는 순간이 시점에 잡혔다.

　죽음을 앞두고도 편안하게 잠들어있는 데스데모나는 화가들에게 깊은 감동을 준 듯 여러 화가가 그 장면을 화폭에 옮겼다. 브라질의 낭만주의 화가 로돌포 아모에도 Rodolfo Amoedo, 1857~1941는 〈데스데모나〉에서 깊이 잠들어있는 데스데모나를 그렸다. 그림에서 그녀는 시시각각 다가오는 죽음을 모르는 채 깊은 잠에 빠져 있다. 그녀의 양심은 깨끗했고 몸은 정결했다. 이 장면을 화가는 화면

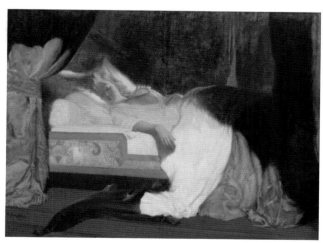

〈**그림 49**〉 로돌프 아모에도, 〈데스데모나〉, 1892년
캔버스에 유채, 97×130.5㎝, 브라질 국립미술관, 리우데자네이루

을 대각선으로 나누어 흑과 백이 대비되도록 강렬한 빛과 어둠으로 표현하였다. 그림에서 데스데모나는 다가오는 자신의 참혹한 죽음을 모르고 깊은 잠에 빠져 있다. 붉은 머리를 베게 위에 펼치고, 가슴을 드러낸 채 잠들어있는 그녀는 아름답고 평화로워 보인다. 평안하고 깊은 잠은 그녀가 정결했기 때문이며, 양심에 꺼릴 것이 없었기 때문이다. 그것은 그녀 마음의 선을 나타내는 것이다. 그녀는 정결했고 오셀로를 진심으로 사랑했기에 일말의 의심도 의혹도 두려움도 없다. 그러나 바닥에 놓여 있는 남근 같은 길고 검은 형상이 어쩐지 두려운 느낌을 자아낸다. 후면의 핏빛 세로선도 위협적이고 붉은색의 머리 타래는 지나치게 에로틱하다.

데스데모나의 죽음을 표현한 또 한 점의 그림을 소개한다. 헝가리 태생의 프랑스 화가 아돌프 웨이즈Adolphe Weisz, 1838~1905의 〈오셀로와 데스데모나〉인데, 화가가 그린 데스데모나는 이미 보았던 화가들의 그림과 전혀 다른 느낌을 준다. 언뜻 보면 그림은 매우 선정적이다. 농밀한 관능성이 화면 전체에 넘친다. 찬찬히 그림을 뜯어보기 전에는 조명처럼 비추는 밝은 빛 속에서 데스데모나의 나신만 보인다. 데스데모나의 오른손이 오른쪽 가슴을 가볍게 감싸고 있어 자연스럽게 그녀의 젖가슴에 독자의 시선이 빨려 들어간다. 우아한 몸의 곡선, 백옥같은 살결, 특히 외씨 같은 유두는 여성의 육체가 가진 미와 관능성을

최대치로 표현했다고 볼 수 있다. 전체 배경을 압도하는 풍부한 느낌의 암갈색은 놀라울 정도의 반투명한 피부색과 대비되어 서로를 강조하는 효과를 준다. 잠든 표정 또한 심상치 않다. 그녀는 목을 한껏 뒤로 젖힌 채 잠들어있다. 긴 목은 키스를 유혹한다. 반쯤 벌어진 입술은 육체적 쾌락의 절정에 오르고 있는 듯하다. 베르니니의 〈성녀 테레사의 황홀〉The Ecstasy of St. Teresa, 1645~52에 나타난 신의 '육체적 체험Physical experience', 바로 그 모습이다.

오셀로의 표정도 심상치 않다. 한참이 지나서야 겨우 시야에 잡히는 오셀로의 표정을 보라. 양미간을 가운데로 모은 채 입을 반쯤 벌리고 있다. 흰빛에 압도된 걸까. 아름다움에 넋이 나간 걸까. 관음증을 즐기고 있는 걸까. 사실 오셀로는 시각적 절정에 이르고 있는지 모른다. 극 작품을 읽어보면 그렇다. 오셀로는 데스데모나를 죽이기 전에 그녀의 향기를 맡고 싶어 한다. 그림은 데스데모나의 미와 향기에 도취된 오셀로, 여성의 관능성에 매료된 남성을 그렸다.

침실을 가리는 양쪽의 무거운 휘장은 화면을 가두는 효과적인 틀이 되어 독자의 시선을 두 인물로 인도한다. 구도는 오셀로의 핑크빛 터번을 정점으로 데스데모나의 나신과 정확한 삼각형을 이룬다.

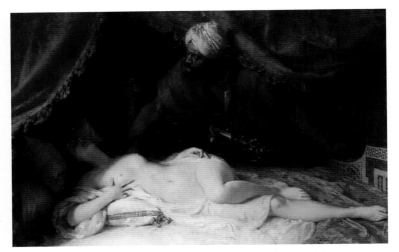

〈**그림 50**〉 아돌프 웨이즈, 〈오셀로와 데스데모나〉, 1868년경
캔버스에 유채, 134.6×200.5㎝, 소장처 미상

 이윽고 오셀로는 데스데모나를 죽일 결심을 하고 침
실에 들어선다. 데스데모나는 자신의 전신을 거의 활짝
드러낸 채 잠들어있다. 화면 앞쪽에 표현된 그녀의 몸은
연한 핑크 우윳빛이다. 오셀로는 데스데모나의 순결한 잠
에서 아무것도 읽지 못하고 그녀의 평안한 잠이 은유하는
바를 깨닫지 못한다. 그것까지 보지 못하는 한계는 그의
맹목을 의미한다. 질투에 눈이 멀 대로 멀어버린 그는 질
투가 일으키는 환상 외에 아무것도 보지 못한다.
 데스데모나의 감겨 있는 눈과 살짝 벌어진 입술에서

황홀감과 관능의 향기가 피어나고 있다. 오셀로는 아름다운 데스데모나의 잠자는 모습에 갈등한다. 그가 데스데모나를 죽이려는 이 장면은 흑과 백, 생과 사, 참과 거짓, 오해와 진실의 경계에서 관객과 독자 모두를 안타깝게 한다. 데스데모나의 관능성에 압도된 오셀로는 잠자고 있는 그녀에게 마지막 입맞춤을 한다. 그녀의 아름다운 나신은 그의 칼자루를 꺾게 할 정도로 매혹적이다. 하지만 오셀로는 끝내 두 손으로 데스데모나의 목을 눌러 "피로 얼룩진 마침표bloody period"를 찍는다.

프랑스 화가 알렉상드르 마리 콜랭Alexandere-Marie Colin, 1798~1875은 〈데스데모나의 죽음〉에서 오셀로가 데스데모나를 목 졸라 죽인 후 당황하며 자리를 막 뜨려는 순간을 포착하여 화폭에 옮겼다. 그림에서 그녀의 죽음이 매우 극적으로 표현되었다. 축 늘어진 데스데모나의 팔이 그녀의 죽음을 알린다. 데스데모나는 가슴을 훤히 드러내고 눈을 뜬 채 숨을 거두었다. 그녀의 뜬 눈은 오셀로의 뒷모습에 고정되어 있다. 억울하게 죽은 자는 눈을 감지 못한다고 한다. 그녀의 죽음은 억울하다.

〈데스데모나의 죽음〉에서 침대 아래로 떨어진 데스데모나의 손 주변이 어지럽다. 기도 책과 로사리오는 그녀가 마지막까지 오셀로를 위해서 기도했던 사실을 기억하게 하는 소품이다. 데스데모나의 오셀로 사랑은 진실했다. 오셀로의 데스데모나 사랑은 거짓이었다. 살인 현장

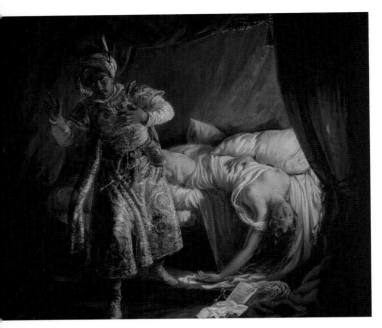

〈**그림 51**〉 알렉상드르 마리 콜랭, 〈데스데모나의 죽음〉, 1829년
캔버스에 유채, 71.3×84.1㎝, 뉴올리언스 미술관, 뉴올리언스

을 벗어나려는 오셀로의 몸짓이 매우 위선적으로 보인다.
화가는 발을 한 걸음 내딛는 오셀로의 극적인 동작을 시
점으로 잡아 더할 수 없이 역동적인 모습으로 표현했다.
그림의 오셀로는 당황하여 눈을 희번덕거리며 믿을 수 없
는 행위를 한 자신의 양손을 보고 있다. 오리엔트풍 터번
과 의상이 지극히 고급스럽다. 침실의 휘장과 이부자리도

고급스럽다. 그러나 촛불에 반사된 붉은빛의 휘장은 핏빛의 살해 현장을 조명한다.

데스데모나의 죽음을 그린 그림에서 외젠 들라크루아의 〈데스데모나의 죽음〉은 빠뜨릴 수 없다. 화가로서 들라크루아에 대한 평가는 당대 문학에서 빅토르 위고가 누렸던 명성에 버금간다. 문학에서 위고였다면 회화에서는 들라크루아였다.[51] 화가의 특징적 붓 터치에서 낭만주의 화풍이 여실히 드러난다. 거칠고 힘찬 붓 터치가 화면의 서사를 흩뜨려 놓는다. 오셀로의 질투는 무차별적이고 압도적이며, 맹목적이고 격렬하게 폭발했다. 화가는 그것을 표현했다. 그의 질투 앞에 데스데모나는 속수무책 연약했다. 데스데모나의 죽음이 무고하게도 질투의 억울한 희생자라는 사실에 독자의 충격은 걷잡을 수 없이 커진다. 침대에 죽어있는 데스데모나, 그녀의 몸을 덮칠 듯 뛰어든 에밀리아, 침대 앞에서 한 손으로 그녀의 손을 잡고 다른 손으로 머리를 감싸는 오셀로, 이렇게 세 인물은 정확하게 삼각형 구도를 이룬다. 오른편의 사선으로 내려오는 커튼은 독자의 시선을 인물들에게 향하도록 유도한다. 붓질 하나하나에 놀람, 황망함, 안절부절, 후회, 고통이 담겨 있다. 오셀로는 데스데모나를 죽인 후 가슴 속에서 일렁

51 제라르 르그랑, 『낭만주의』. 박혜정 옮김 (파주: 생각의나무, 2011) 130.

이는 회한을 되씹으며 "난 바보였어, 바보, 바보였어!"라고 울부짖는다. 하지만 그 말은 수습할 수도, 되돌릴 수도 없는 궁극의 종말에 대한 최후선언이다.

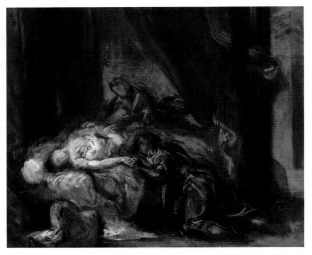

〈**그림 52**〉 외젠 들라크루아, 〈데스데모나의 죽음〉, 1858년
캔버스에 유채, 55×65cm, 소장처 미상

오셀로의 사랑은 대담하고 격렬했다. 질투하고 불안하고 절망적이었다. 그의 사랑이 데스데모나의 죽음에서 극적으로 증명된다. 붓 터치는 대담하고 격렬하다. 불안하고 절망적인 분위기가 화면을 압도한다. 오셀로의 질투가 그러했다.

이와 달리 영국 초상화가 윌리엄 솔터William Salter, 1804~1875는 데스데모나의 죽음을 화폭에 담으면서 오셀로에 초점을 맞췄다. 화가는 〈오셀로의 비탄〉에서 데스데모나의 목을 조른 후, 오셀로의 후회와 가책을 함께 담아냈다. 화가의 그림은 들라크루아의 그림에 비해 매우 절제되고 정제되었다. 같은 주제의 다른 해석이다. 그림은 진지하지만 조금은 답답한 느낌을 준다.

솔터의 그림에서 화면 오른쪽에 있는 인물이 에밀리아인데 유독 그녀의 손가락이 독자의 시선을 강하게 끌어당긴다. 그녀의 손가락에서 시작된 선이 마지막 오셀로의 손까지 일직선을 이룬다. 에밀리아의 손과 오셀로의 손, 그 아래 데스데모나의 손과 오셀로의 손이 일직선을 이루며 두 쌍의 손은 흑백의 대비를 반복한다. 절묘한 조형 예술의 표현이다. 에밀리아의 손가락 끝에 죄의식에 빠진 오셀로가 엉거주춤 앉아있다. 에밀리아의 눈매는 추상같다. 화면 왼쪽 끝에서 눈을 부라리는 인물이 이아고다. 그의 눈이 곧 튀어나올 것만 같아 무섭다. 이아고의 손이 단도를 잡고 있다. 이 단도로 곧 에밀리아를 찌를 것이다.

침대 위에 숨이 끊어진 데스데모나가 엎드려 있다. 그녀의 푸르스름하고 창백한 얼굴에서 이미 생기가 빠져나갔다. 앞 화가들의 그림에서 표현된 데스데모나의 우윳빛 피부, 백옥의 피부, 핑크빛 피부와 대조를 이룬다. 화가는 연한 보랏빛으로 그녀의 꺼진 생명의 불을 사실적으로 표

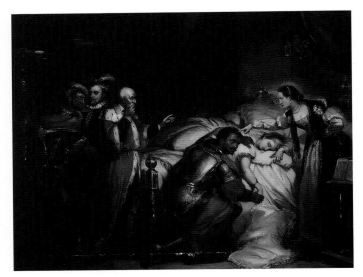

<그림 53> 윌리엄 솔터, 〈오셀로의 비탄〉, 1857년
캔버스에 유채, 크기 미상, 폴저 셰익스피어 도서관, 워싱턴 D.C.

현하였다. 데스데모나를 살아있게 하고 사랑하게 했던 생
명의 불은 꺼져버렸다. 화면 속의 그녀는 이미 이 세상 사
람이 아니다.

빛은 화면 중앙 위쪽에서 들어온다. 은은한 이 빛을 받
아 어둠 속에서 인물들이 서서히 드러나는 듯하다. 마치
혼돈에서 사물이 솟아나듯이 표현되었다. 그러나 빛이 닿
지 않는 부분은 모두 어둠 속에 묻혀 그 형체가 구별되지
않는다. 어둠은 모든 것을 삼켜 암흑을 만든다. 이아고가
그런 인물이다.

데스데모나의 사랑은 수정처럼 맑고 투명했다. 오셀로의 질투는 암흑처럼 검고 추했다. 악이 선을 이겼다. 오셀로가 원하는 대로 일이 끝났다. 데스데모나가 죽은 후 때늦은 모든 진실이 백일하에 드러난다. 이아고의 술책을 들은 에밀리아는 세 번이나 "제 남편이요?"라고 외친다. 아내조차도 남편의 교활한 성품을 몰랐던 셈이다. 실제와 외양은 그렇게 다르다. 이 비극에서 가장 어리석고 못난 인물은 단연코 오셀로다. 그의 사랑은 그렇게 허약했다. 무어인으로서 검은 피부색이 그의 약점이며 그의 열등감일 수 있다. 그렇다면 오셀로는 데스데모나의 흰빛을 사랑했고 그 빛을 질투했던 것으로 볼 수 있다.

극 작품에서 흑백의 대비는 선악, 인종차별, 제국주의 같은 분명한 담론을 독자에게 던진다. 화가들은 이 담론을 화폭에 담아 시각화했다. 화가들이 한결같이 표현한 오셀로와 데스데모나의 흑백 대비는 '회화의 영도zero degree'로 볼 수 있는 절대 색의 대비였다. 그래서 그들은 그 선을 넘지 못했던 것이 아닐까.

3

「리어왕」

King Lear, 1605[52]

52 영문판 작품의 인용은 *King Lear* (London: Penguin Books, 1994)를 참조하였으며 한국어 번역본은 『리어왕』. 김우탁 역 (서울: 올재, 2020)을 참조하였다.

『리어왕』은 셰익스피어 비극 가운데 가장 장렬하고 비통하며 스케일은 장대하다. 작품의 소재는 기원전 8세기 브리튼의 전설적인 왕의 이야기에서 따왔다. 셰익스피어는 부모와 자식 간의 천륜이라는 주제를 당대 변화하는 사회상과 잘 결합하여 걸작을 만들었다.[53]

　브리튼의 늙은 왕 리어는 세 딸에게 왕국을 나누어주고 은퇴하려 한다. 첫째 딸 고네릴Goneril과 둘째 딸 리건Regan은 아버지에 대한 사랑을 화려하게 포장하여 호들갑을 떨지만, 막내딸 코델리아Cordelia는 "저는 아버님을 천륜에 따라 사랑하옵니다"라고 담담하게 말한다. 실망이 이만저만한 게 아니라 거의 광분한 리어왕은 코델리아와 의절하고 지참금도 없이 프랑스 왕에게 보내버린다. 땅을 물려받은 두 딸은 노골적으로 아버지를 냉대하고 효심도 공경심도 보이지 않는다. 절망한 리어왕은 어릿광대를 데

53　권오숙, 97.

리고 황야를 헤매며 딸들의 배신에 하늘을 향해 울분을 터뜨린다.

글로스터Gloucester 백작의 사생아 에드먼드Edmund는 장자권과 재산을 차지하려 장자 형인 에드거Edgar를 모함한다. 에드거는 위험을 모면하기 위해 벌거벗은 미치광이 톰으로 변장하고, 폭풍 속에서 미친 듯이 날뛰는 리어왕을 만난다. 리건 부부는 왕의 충신인 글로스터의 두 눈을 도려낸다. 눈이 먼 글로스터는 거지로 변장한 에드거의 손에 이끌려 도버 해협을 헤매는 광란의 리어왕과 재회한다.

리어왕은 코델리아의 보호를 받게 되고, 콘월 공작 Duke of Cornwall은 글로스터 백작을 구타할 때, 가신에게 당한 상처가 원인이 되어 죽는다. 고네릴은 에드먼드를 자기의 연인으로 만들고자 리건을 독살하나, 그 악행이 드러나 자살한다. 에드먼드는 형 에드거와 결투하다 죽고, 마지막으로 살해당한 코델리아를 껴안고 리어왕은 비통함에 죽는다. 올버니 공작Duke of Albany이 켄트Kent와 에드거에게 리어왕의 왕국을 맡기며 난국을 수습하도록 함으로써 대단원의 막이 내린다.

"저는 아버님을 천륜에 따라 사랑하옵니다"

　코델리아의 이 말은 1막은 뿐 아니라 극 전체를 지배하는 중요한 대사다. 윤리적이지만 절제되고 논리적인 이 말로 인해서 리어왕과 코델리아, 모두가 비극을 맞게 된다. 코델리아는 아첨이나 환심을 사는 말을 하지 못한다. 그뿐 아니라 거짓된 가식으로 자신을 꾸밀 줄 모른다. 천륜에 따른 사랑은 하늘의 법도에 따른 사랑이다. 그것은 자연법의 일종이며 본능일 수 있다. 하지만 극히 절제된 코델리아의 이 한마디 말은 비극의 시작이며 극의 끝까지 지배하는 위력을 지닌다.[54] 이는 진실이 비극이 되는 예로 볼 수 있으며, 그것은 또 진실을 아는 어려움을 의미한다.

　영국 화가 윌리엄 프레더릭 예임스William Frederick Yeames, 1835~1918가 〈코델리아〉에서 그녀를 재현했다. 화가의 〈코델리아〉는 아주 소박한 모습이다. 화가는 그녀의 성품을 시각화하려고 고심한 듯하다. 그림에서 그녀는 진

54 French, 146.

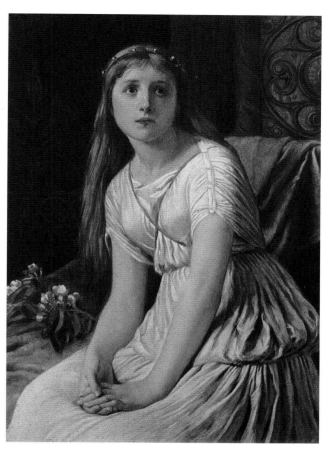

〈**그림 54**〉 윌리엄 프레더릭 예임스, 〈코델리아〉, 1888년
캔버스에 유채, 76.8×54.6㎝, 소장처 미상

솔하고 진지한 때 묻지 않은 소녀의 모습이다. 긴 머리, 그
리스 여신 같은 드레스, 두 손을 맞잡고 다소곳하게 의자

에 앉아있다. 목에는 목걸이도 없으며 손목에는 흔한 팔
찌도 보이지 않는다. 극이 전개되면서 더욱 분명한 코델
리아의 성격이 드러나지만, 그녀는 현명하고 진실하고 우
아하고 단아하다. 매사에 침착하게 대응하고 흐트러지지
않으며 이성적이고 이지적이다. 무엇보다도 그녀는 겉과
속이 다른 말을 할 줄 모르고 언행일치의 덕목을 지녔다.
그림 속의 코델리아는 이러한 성격을 품은 채 지극히 얌
전한 모습으로 표현되었다. 저 먼 곳을 바라보는 선한 눈
동자에는 많은 동경이 담겨 있다. 악의라고는 조금도 없
는 얼굴이 아주 해맑다. 코델리아의 옆에 놓인 코델리아
장미는 축복, 기도, 요정 등의 꽃말을 가진다. 꽃말은 그녀
의 성품을 말한다.

리어왕에게는 막내딸 코델리아와 함께 큰딸 고네릴,
둘째 딸 리건, 이렇게 세 딸이 있다. 에드윈 오스틴 애비는
〈고네릴과 리건〉에서 큰딸과 둘째 딸을 한 화폭에 담아
그들이 동류임을 보여준다. 둘은 닮았다. 그런데 그들의
표정이 밝지 않아 어쩐지 불길해 보인다. 머리에 쓴 관, 입
고 있는 드레스, 앞가슴에는 보석 장식으로 한껏 치장하
였지만, 공주에 걸맞은 인격적 품위와 품격은 느껴지지
않는다. 고네릴의 온통 붉은빛의 드레스, 특히 피의 얼룩
같은 무늬는 불길한 느낌을 넘어 그녀의 피의 죽음을 예
고하는 것 같아서 섬뜩하다.

〈그림 55〉 에드윈 오스틴 애비, 〈고네릴과 리건〉, 1902년
캔버스에 유채, 76.8×44.5cm, 예일대학교 브리티시 아트센터, 뉴헤이븐

〈그림 56〉 귀스타브 포프, 〈리어왕의 세 딸〉, 1875~76년
캔버스에 유채, 82×113㎝, 폰세 미술관, 푸에르토리코

　　오스트리아 출신 영국 화가 귀스타브 포프Gustave Pope,
1831~1910는 리어왕의 세 딸을 한 화폭에 담았다. 화가의
〈리어왕의 세 딸〉에서 딸들의 성격이 분명하게 드러난다.
왼편에 큰딸 고네릴과 둘째 딸 리건이 함께 있고, 오른편
에 코델리아가 혼자 떨어져 있다. 그림 속의 두 언니는 눈
매가 매섭고 사나우며, 심지어 심술궂어 보이기까지 한
다. 두 언니가 쓴 공주 관은 뿔 모양이다. 반대로 코델리아

는 띠 같은 관을 두르고 눈매는 순한 게 아주 온순해 보인다. 그녀는 조용히 두 언니를 바라보고 있다. 그들 사이로 저 멀리 보이는 백악의 절벽은 이곳이 앨비언Albion임을 나타낸다. 코델리아가 위로 가리키고 있는 오른손 검지는 무엇을 의미하는 걸까. 두 언니께 천벌의 두려움을 경고하는 것일까, 진리의 유일성일까. 화가는 그림에서 의미의 겹을 다층적으로 만들어 독자의 해석을 유도한다.

그림에서 화가는 두 언니를 한곳에 모아 악의 세력이 더 강해 보이게 하는 한편, 코델리아를 홀로 표현함으로써 선의 외로움과 고립감을 느끼게 한다. 선은 지키기도 힘들고 알기는 더욱 힘들다. 선은 의롭지만 외로운 덕목이다.

리어왕은 나이가 들었다. 이제 세 딸에게 땅을 나눠주고 노년을 딸들의 효도를 받으며 지내고 싶다. 그러나 리어왕이 딸에게 나눠주려는 땅은 공짜가 아니다. 딸들은 아버지를 사랑하는 만큼 땅을 받을 것이다. 리어왕은 지도를 펴 놓고 땅을 보면서 세 딸에게 아버지를 얼마나 사랑하는지 묻는다. 이 일은 리어왕의 궁전 알현실에서 시작된다. 이 자리에는 고네릴과 그녀의 남편 올버니 공작, 리건과 그녀의 남편 콘월 공작, 그리고 문제의 인물 막내딸인 코델리아, 그녀에게 구혼하는 버건디 공작Duke of Burgundy과 프랑스 왕, 충신 켄트 백작, 글로스터 백작, 에드먼드 등이 모였다. 리어왕은 지도를 펼쳐놓고 세 딸에게 물려 줄 땅을 나눈다.

존 길버트 경은 이 장면을 극 작품의 서술에 걸맞게 〈리어왕 궁전의 코델리아〉에서 재현하였다. 그림이 재현한 것은 알현실에서 코델리아가 "저는 아버님을 천륜에 따라 사랑하옵니다"라는 말 한마디로 자신의 지참금을 모두 잃게 되고, 프랑스 왕은 그 사실을 알면서도 코델리아를 더욱 사랑하며 위로하는 바로 그 장면이다. 길버트 경의 그림은 타운리 홀 아트 갤러리 박물관Townley Hall Art Gallery & Museum 소장의 그림을 다시 모사한 것이다.

이 그림은 서사성에 있어 독자는 쉽게 코델리아와 리어왕에게 닥칠 불운과 둘 딸의 배은망덕을 알 수 있을 정도로 사실적이다. 그림의 크기는 작다. 하지만 규모와 등장인물에서 역사화처럼 읽을 수 있는 그림이다. 역사화는 과거의 재현을 목표로 한다. 이전에 발생한 사건이나 이전 시대에 살았던 인물을 마치 지금 눈 앞에 펼쳐지거나 살아 있는 사건이나 인물인 것처럼 그려낸다. 그림은 2차원 평면에 그려지지만, 역사화는 마치 실재한 사물처럼 자연스럽게 보여야 한다. 이 그림이 그러하다.

길버트 경은 〈리어왕 궁전의 코델리아〉에서 사건이 전개되는 알현실의 현장을 생생하게 전달한다. 리어왕의 결정에 동참하는 고관대작의 모습도 현실감이 넘친다. 그림 속의 전체적 분위기는 장중하고 엄숙하다. 대신 각료들이 주위를 에워싸고 있는 가운데 왕관을 쓰고 모피 망토를 입은 리어왕이 높은 왕좌에 앉아있다. 배경과 인물

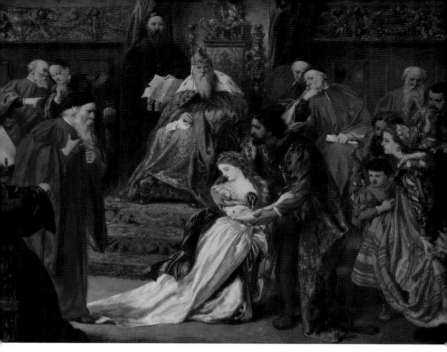

〈**그림 57**〉 존 길버트 경, 〈리어왕 궁전의 코델리아〉, 1873년
캔버스에 유채, 71.1×104.1㎝, 타운리 홀 아트 갤러리, 번리

에서 궁정다운 장중함과 무게감이 느껴진다. 연로한 대신
들의 모습과 그들이 입고 있는 의상 역시 고관대작의 품
격을 느끼게 한다. 제각기 다른 대신들의 동작은 의견이
분분하면서도 리어왕의 결정과 판단에 귀 기울이는 진지
한 모습이다. 화면 오른편에 두 딸 중의 하나가 있다. 리어
왕 옆에서 지도를 들고 있는 인물이 충신 켄트 백작이다.
가운데 코델리아가 있고 그녀를 안고 부축하고 있는 인물
은 프랑스 왕이다.

리어왕은 사랑에 있어 아주 잘못된 판단을 한다. 그의 귀에는 켄트 백작의 "눈을 뜨고 잘 보십시오"란 말이 들리지 않는다. 이 말은 극의 주제문이다. 리어왕은 눈을 뜨고도 코델리아의 진심을 보지 못한다. 그것은 그의 마음의 눈이 닫혔다는 증거다. 그는 딸들의 사랑을 언어의 양으로 그 정도를 평가할 수 있다고 생각한다. 사랑의 가치와 무게를 달고 잴 수 있는 저울과 잣대가 이 세상에 있을까. 그것은 코델리아도 마찬가지다. 코델리아는 아버지 리어왕이 재차 얼마나 아버지를 사랑하는지 물었을 때, 왜 아버지의 마음을 헤아려 아버지를 많이 사랑한다고 말하지 못했을까? 실제로 그녀는 아버지를 많이 사랑하고 있잖은가 말이다. 그래서 연로한 아버지 앞에서 좀 더 다정한 말을 했으면 하는 아쉬움이 남는 건 어쩔 수 없다. 독자로서 그들이 맞이할 비극을 생각하면 코델리아가 '하얀 거짓말'이라도 했으면 하는 안타까운 생각이 드는 것도 사실이다.

리어왕은 코델리아 몫의 영토까지 고네릴과 리건 두 딸에게 주고 코델리아를 내쫓아 버린다. 영국 화가 존 보이델John Boydell, 1719~1804이 이 장면을 그렸다. 화가의 〈코델리아를 추방하는 리어왕〉에서 리어왕의 분노가 들끓는다. 왕 홀笏은 천장을 뚫고 손가락은 화살이 되어 코델리아에게 날아간다. 손가락 끝을 따라가면, 그것은 화면을 뚫고 밖으로 나간다. 왕 홀과 손가락 방향은 정확한

직각으로 수직과 수평을 가리킨다. 리어왕은 격노했다. 코델리아를 사랑했던 만큼 배신감도 컸다. 리어왕은 배신감에 치를 떨며 일어서는데, 자기도 모르게 지도를 밟고 있다. 리어왕이 밟고 있는 이 지도는 그가 앞으로 폭풍 속에서 헤매게 될 황야다. 리어왕의 몸 근육 하나하나에서 들끓는 분노가 뿜어 나온다. 켄트가 리어왕의 다리를 붙잡으며 만류한다. 오른편의 두 언니는 의기양양 코델리아의 추방을 은근슬쩍 좋아하는 표정이다.

〈그림 58〉 존 보이델, 〈코델리아를 추방하는 리어왕〉, 1803년, 종이에 잉크 53.31×69.85cm, 프랭클린 앤 마셜 대학교 필립 미술관, 펜실베이니아

존 보이델은 원래 판화가였으나 유럽대륙에 그림을 팔아 큰돈을 벌었다. 그는 자신의 이름을 딴 '보이델 셰익

스피어 갤러리Boydell Shakespeare Gallery'를 세웠는데, 설립 목적은 셰익스피어를 영감의 원천으로 하는 역사화의 영국 화파를 설립하겠다는 취지였다.[55] 갤러리는 설립 목적과 취지에 걸맞게 셰익스피어 극 작품의 시각화에 많이 이바지하고 있으며 조각, 삽화, 유화 등 170여 점의 셰익스피어 관련 작품을 소장하고 있다.

코델리아는 아버지의 분노에 지참금도 없이 쫓겨난다. 버건디 공작은 지참금 없는 코델리아와 결혼하지 않겠다고 한다. 그는 코델리아를 사랑한 게 아니라 그녀의 지참금을 사랑했던 셈이다. 버건디 공작은 사랑을 돈으로 평가하는 점에서 리어왕과 닮은 인물이다. 버건디와 달리 프랑스 왕은 "공주님의 지참금은 오직 훌륭한 인품뿐입니다"라며 코델리아를 왕비로 맞아들인다. 여기서 두 종류의 사랑과 두 종류의 남성상을 볼 수 있다.

55 웰스, 308.

"나에게 옷과 잠자리와 음식을 다오"

　　2막은 짧다. 단 2장만 있다. 리어왕은 딸들 앞에 무릎을 꿇고 옷과 잠자리와 음식을 달라고 사정할 정도로 딸들에게 천대와 천시를 받는다. "나에게 옷과 잠자리와 음식을 다오." 이 말을 하는 리어왕은 이제 아무것도 가질 수 없는 처지다. 의식주만 해결하면 그나마 다행으로 여길 정도로 딸들에게 학대당한다. 리어왕은 더 이상 추락할 수 없는 단계까지 추락했다. 모든 것을 가졌던 왕에서 구걸해야만 의식주를 해결할 수 있는 걸인의 수준까지 추락했다.

　　고네릴과 리건의 표리부동이 이만저만이 아니다. 그녀들은 아버지에게서 받을 수 있는 것은 다 받았으며 자신들이 원하는 바를 모두 얻었다. 두 딸이 원했던 것은 아버지의 땅이었지 아버지의 사랑이 아니었다. 두 딸은 아버지의 신하 수를 백에서 오십으로 다시 스물다섯으로 줄이라고 명령한다. 이윽고 두 딸은 아버지의 신하 수를 단 한 명도 남겨 두지 않는다. 그것은 왕으로서 견딜 수 없는 치욕이며 아버지로서 참을 수 없는 딸들의 불경이다. 딸

들의 불효막심이 이만저만한 게 아니다. 리어왕은 딸의 배은망덕에 분노한다. 밖에는 바람이 불고 태풍이 몰아친다. 자연의 분노가 리어왕의 분노를 대변한다. 딸들의 냉대가 비바람보다 모질고 냉차다. 그는 비바람 속으로 뛰어들 준비가 되었다. 오직 어릿광대만이 그의 옆을 지킬 뿐이다.

프랑스 낭만주의 화가 루이스 불랑제Louis Boulanger, 1806~1867는 딸들에게 버림받고 폭풍이 몰아치는 광야를 헤매는 리어왕을 그렸다. 화가의 〈폭풍 속의 리어왕과 광대〉에서 리어왕의 왕다운 당당함은 보이지 않는다. 리어왕은 분노를 폭발하는데 그것은 하늘을 향한다. 먹장구름의 검은 하늘은 비를 몰고 올 것만 같고, 옷자락의 나부낌에는 세찬 바람이 분다. 리어왕은 맨발이다. 인적도 인가도 없는 그야말로 고립무원의 황야에서 맨발로 폭풍 속에서 헤매는 그에게서 왕의 패배를 읽을 수 있다. 리어왕은 실패한 왕이며 실패한 아버지다. 그가 밟고 있는 땅바닥의 돌멩이는 황량함을 더한다. 그것 역시 리어왕의 마음을 대변한다. 광대는 리어왕의 팔을 잡고 간절한 눈으로 왕을 쳐다보며 길을 인도한다. 광대가 리어왕의 옆을 지켜 주어 그나마 안심이다.

광대는 리어왕에게 이렇게 말한다.

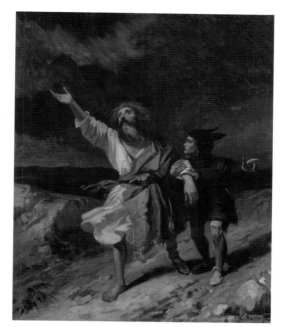

〈**그림 59**〉 루이스 불랑제, 〈폭풍 속의 리어왕과 광대〉, 1836년
캔버스에 유채, 66×54㎝, 프티 팔레, 파리

아버지가 누더기를 걸치면 자식들은 모른 척하지만,

아버지가 돈주머니를 차고 있으면 자식들은 모두 효자다.

운명의 여신은 이름난 창녀라

구차한 사람에게 문을 열어 주지 않는다.

광대의 말처럼 리어왕은 이제 돈주머니를 차고 있지 않다. 그러니 당연히 자식들이 모른 척할 수밖에 없다. 그 것은 운명이란 여신도 다를 바 없다. 돈이 없으면 운명의 여신도 문을 닫아버린다. 예나 지금이나 돈이 운명을 지배한다. 광대의 언어는 질펀하다. 비속어를 섞어가며 쏟아내는 그의 대사는 감히 잘난 체하는 사람의 입에서 나올 수 있는 말이 아니다. 그러나 광대는 왕보다 더 현명하다. 그런 그는 기지형 광대다.[56] 광대는 의사소통의 경계선에서 리어왕이 알지 못하는 경계로 안내한다. 어릿광대는 비극에서 긴장 완화 역할을 하면서 셰익스피어 극에서역을 달리하며 등장하여 인간 본성에 대한 통찰적인 혜안역할을 대변한다.

리어왕과 코델리아, 글로스터와 에드거의 이야기는 극에서 두 겹의 플롯으로 진행된다. 리어왕과 코델리아의메인 플롯과 글로스터 백작과 장남 에드거의 서브플롯이그것이다. 리어왕과 글로스터 백작은 자식의 진심 어린효심, 즉 참사랑을 볼 심안이 절대적으로 부족하다. 그들은 외양에 쉽게 속아 넘어가는 심안이 부족한 인물이다.그것이 그들의 불행을 초래한 가장 큰 원인이다.

리어왕이 딸들에게 쫓겨나 광분하며 광대에 이끌려

56 윤희억, 「Clown Fool의 전통과 Shakespeare의 기지형 광대 Touchstone, Feste 그리고 Lavache 연극」. *Shakespeare Review* 31. 2 (1997): 177.

폭풍 속에서 헤매고 있을 때, 글로스터도 서자 에드먼드에게 속아 생명의 위협을 받는다. 서자 에드먼드의 이간질에 속아 넘어간 것이다. 에드먼드는 장자 상속권과 재산을 빼앗으려 형의 편지를 위조하여 형이 아버지를 죽이려 했다는 음모를 꾸며 아버지와 형 사이를 갈라놓는다. 에드먼드의 음모에 쉽게 속은 글로스터는 리어왕과 흡사하게 어리석다. 에드먼드의 이간질로 에드거는 쫓겨나고, 그에게는 포고령까지 내린다. 항구란 항구는 모두 폐쇄되어 어디에나 파수꾼들이 물 샐 틈 없이 지키며 에드거를 잡으려 한다. 에드거는 얼굴에 진흙을 검게 칠하고 허리에는 남루한 담요 자락을 감고, 머리는 쑥대머리를 만들어 거지로 변장하였다.

존 해밀턴 모티머John Hamilton Mortimer, 1740~1779는 거지로 변장한 에드거의 판화를 남겼다. 영국 화가인 모티머는 로마에 간 적은 없지만, 당시 이탈리아 화가들의 화풍에 동조하여 그들의 그림을 전범으로 삼았다. 모티머의 〈에드거〉 판화에서 에드거는 극 작품에서 묘사한 대로 머리에 풀과 곡식 다발을 덮어쓴 쑥대머리를 하고 어깨를 훤히 드러낸 반라의 차림이다. 손에는 한 움큼의 곡식 다발을 쥐고 있다. 가지 끝에 알알이 맺혀 있는 곡식알은 그나마 생명력과 풍요로움을 상징하는 듯하여 희망적이다. 에드거의 웅크린 어깨와 눈에는 두려움이 서려 있다. 하지만 에드거는 이런 모습으로 살아남는다.

〈그림 60〉 존 해밀턴 모티머, 〈에드거〉 〈그림 61〉 카라바조, 〈병든 바쿠스〉
1775년, 판화, 39.6×32.6㎝ 1596년, 캔버스에 유채, 67×53㎝
V&A 박물관, 런던 보르헤스 갤러리, 로마

 모티머의 〈에드거〉 판화는 카라바조Caravaggio, 1571~1610
의 〈병든 바쿠스〉를 연상시킨다. 어깨선과 어깨 뒤로 흘
러내리는 옷, 머리 위의 장식에서 그 유사성을 읽을 수 있
다. 그렇지만 에드거가 손에 들고 있는 곡식 다발과 카라
바조의 바쿠스가 들고 있는 포도는 그 상징성에 있어서
확연하게 다르다. 모티머의 〈에드거〉에서 그가 들고 있는
곡식 다발은 태양과 대지가 낳은 자식이라는 믿음의 반

영으로 생명의 상징성을 갖는다.[57] 그것은 에드거의 내적 풍요를 상징한다. 이와 달리 카라바조의 〈병든 바쿠스〉는 제목 그대로 쾌락에 지쳐 병이 든 바쿠스다. 머리에 두르고 있는 포도 잎과 손에 들고 있는 포도송이는 술의 신인 바쿠스의 성적 욕구를 상징한다. 바쿠스는 지나친 쾌락으로 입술이 지친 포돗빛이다. 에드거와 마찬가지로 반라의 차림이지만 바쿠스는 퇴폐적이고 천박해 보인다. 서로 다른 상징성에도 불구하고 두 그림에서 인물의 근육질과 어깨선은 데칼코마니decalcomania처럼 닮았다.

카라바조는 바로크 시대 최고의 화가였다. 그의 명성과 그림 제작 연도를 보면 모티머가 카라바조의 그림을 참조했다고 볼 수 있다. 그러나 모티머가 〈에드거〉를 그릴 때, 카라바조를 참조했더라도 극의 내용에 맞게 변형하여 바쿠스의 퇴폐적인 분위기는 제거하고 풀과 곡식으로 그의 머리를 장식하고 손에 쥐게 함으로써 에드거의 생존을 강하게 암시한다.

57 데이비드 폰태너, 『상징의 비밀』. 최승자 옮김 (파주: 문학동네, 2007) 106.

"바람아 불어라, 네 뺨이 터지도록 불어라!"

광야의 폭풍 속으로 내몰린 리어왕은 비바람이 더 사납게 불고 날뛰기를 바란다. 벼락마저 내리쳐 자신의 백발을 불태우라고 소리친다. 그의 분노가 이와 같다. 리어왕은 폭풍에 격렬히 저항한다. 그의 저항은 딸의 불효에 대한 저항이다. 자신의 비참한 운명에 대한 저항이다. 리어왕은 분노에 찬 저주를 딸들에게 폭풍처럼 퍼붓는다. 허공을 향해 "바람아 불어라, 네 뺨이 터지도록 불어라!"고 소리치며 분노의 고함을 폭풍처럼 뿜어낸다. 리어왕은 바람과 분노를 동일시한다. 배은망덕한 딸을 낳게 한 자궁과 배은망덕한 종자를 저주한다.

벤저민 웨스트는 〈폭풍 속의 리어왕〉을 그려 딸들에게 버림받은 늙은 왕의 비극을 전한다. 화가는 그림에서 리어왕의 분노가 화면 전체에 폭풍의 회오리가 몰아치듯이 표현했다. 수염, 옷자락, 주위 인물들의 행동 모든 것에는 분노와 당혹함이 넘쳐난다. 다행스러운 점은 이 와중에 리어왕과 에드거가 만난다는 사실이다. 폭풍을 피해서 켄트는 리어왕을 오두막집으로 안내하는데, 안으로 들

어가자 미치광이 행세를 하던 에드거가 튀어나온다. 오른쪽 화면 아래에 거지 차림새를 하고 풀덤불을 쓰고 있는 인물이 에드거다. 광대는 리어왕의 어깨너머로 얼굴을 내밀고 있다. 얽히고설켜 있는 나무판자는 이곳이 오두막인 줄 알게 한다. 화면 왼편의 두 인물은 켄트와 글로스터다. 켄트가 들고 있는 횃불과 리어왕의 수염과 옷에서는 심한 바람이 분다. 바람은 왼쪽에서 오른쪽으로 분다. 거센 이 바람에서 광분하는 리어왕의 모습이 생생하게 전달된다.

〈그림 62〉 벤저민 웨스트, 〈폭풍 속의 리어왕〉, 1788년
캔버스에 유채, 271.8×365.8㎝, 보스턴 미술관, 보스턴

리어왕은 딸의 배신에 가슴이 답답하여 심장이 터질 것만 같다. 풀어 젖힌 가슴이 터질 것 같은 리어왕의 분노를 웅변한다. 폭풍의 비바람도 그의 분노를 잠재우지 못한다. 하늘을 쏘아보는 형형한 눈, 관복을 풀어 제치는 손, 분노로 갈가리 날리는 백발과 수염이 바람에 따라 거칠게 휘날리며 화폭마저 뒤흔드는 느낌을 준다. 리어왕의 분노가 그처럼 격렬하다.

화가는 그림을 통해 불효와 이기심, 그리고 욕심에 관한 인간 심리의 극한까지 표현함으로써 인간 내면을 조명하였다. '폭풍 속의 리어왕'은 무대 위에 올려 충분한 효과를 발휘하기에는 너무 웅대한 장면이지만 화가는 이를 화폭에 충분히 담아냈다. 화면의 내용이 지극히 웅대하다.

영국 화가 조지 롬니George Romney, 1734~1802의 〈폭풍 속에서 관복을 찢는 리어왕〉은 같은 화제의 다른 표현이다. 롬니가 묘사한 폭풍 속의 리어왕은 웨스트 그림 속의 리어왕보다 온건하다. 그림에서 기후의 격동이나 감정의 격렬함은 느껴지지 않지만 인물들이 겪고 있는 고난은 충분히 느껴진다.

화가의 인물과 배경을 다루는 솜씨가 예사롭지 않다. 특히 화면의 정사각형 틀은 파격적이다. 정사각형 화면은 15세기 르네상스 화가들이 사용하기 시작한 형식이다. 〈폭풍 속에서 관복을 찢는 리어왕〉의 사각형 틀 안에는 하늘을 덮은 짙은 구름과 그 사이로 내려치는 번개, 번개

〈그림 63〉 조지 롬니, 〈폭풍 속에서 관복을 찢는 리어왕〉, 1761년
캔버스에 유채, 104×105㎝, 캔들 하우스, 컴브리아

와 맞닿은 나뭇잎, 그리고 화면 중앙에 관복을 벗어 던지
려는 리어왕이 형상화되어 있다. 독자는 리어왕의 표정에
가장 먼저 시선이 쏠린다. 뜨거운 분노가 그의 가슴을 태
워 리어왕은 도저히 옷을 입고 있을 수가 없다. 폭풍우도
그의 불타는 분노를 식히지 못한다. 오른편에 반라의 에
드거는 몸을 모포 자락으로 감싸고 있다. 리어왕 왼편의
켄트가 들고 있는 횃불이 인물들을 조명한다. 횃불은 오
른쪽에서 왼쪽으로 부는 바람을 설명한다. 그 빛에 반사

되는 놀란 인물들의 표정이 절묘하다. 화가의 이 같은 빛과 어둠의 강약 조절에 감탄을 자아내게 된다.

영국 화가 윌리엄 다이스William Dyce, 1806~1864는 오직 리어왕과 광대만 그렸다. 그의 〈폭풍 속의 리어왕과 광대〉는 인물과 자연을 대조적으로 표현했다. 비바람이 사납게 몰아치는 가운데 리어왕은 팔을 위로 치켜들고 분노하고, 광대는 엎드려 턱을 괸 채 그런 리어왕을 쳐다보기만 한다. 둔덕 뒤에는 천둥이 울리고 번개가 번쩍인다. 둔덕 이쪽은 고요하다. 둔덕이 인물과 폭풍 사이를 가로막아 몰아치는 비바람을 막아준다. 휘어지는 나뭇가지와 휘날리는 리어왕의 옷자락에서 심하게 몰아치는 바람이 느껴지지만, 낮은 둔덕을 뒤로한 두 인물에게서 폭풍 속에서 헤맸을 때 같은 심한 갈등은 느껴지지 않는다. 광대의 고깔모자, 줄무늬 셔츠, 신발의 뾰쪽한 코, 발목에 달린 방울이 명랑하다. 광대는 리어왕의 분노는 아랑곳하지 않고 왕을 구경하듯 올려다보며 즐기는 중이다.

3막에서 광대의 역할이 크다. 셰익스피어의 어릿광대들은 현명하다. 그들은 극에서 행동의 가장자리를 배회하면서, 계급 없는 자신의 신분을 이용하여 고상한 캐릭터와 비천한 캐릭터 사이를 자유자재로 오간다.[58] 광대는 때

58 웰스, 182~83.

〈**그림 64**〉 윌리엄 다이스, 〈폭풍 속의 리어왕과 광대〉, 1851년
캔버스에 유채, 136×173㎝, 스코틀랜드 국립미술관, 에든버러

로는 비유를, 대로는 속담을 이용하여 리어왕의 어두운 마음의 눈을 밝히는 데 많은 도움을 준다. 광대의 대사는 상스럽고 때로는 외설스럽다. 하지만 광대의 말은 인간 삶의 진리를 통찰한 말이다. 리어왕이 진리를 깨닫게 되는 데는 광대의 역할이 크다. 광대는 이것이 유일한 역할인 양 왕이 진실을 깨닫자 말없이 무대에서 사라진다.

〈그림 65〉 존 런시먼, 〈리어왕〉, 1767년
캔버스에 유채, 44.8×61㎝, 스코틀랜드 국립미술관, 에든버러

영국 화가 존 런시먼John Runciman, 1744~1768은 폭풍 속
의 리어왕을 새로운 관점으로 표현하여 주목되는데, 화가
는 그림에서 황야를 거친 바다로 표현했다. 런시먼은 형
제가 화가였다. 존은 동생이고 알렉산더 런시먼Alexander
Runciman, 1736~1785이 형이었다. 형제는 요절한 편이다.

동생 존은 겨우 스물넷에 세상을 떴고 형 알렉산더는 마흔아홉에 세상을 떴지만, 그 나이도 이른 편이다.

존 런시먼의 〈리어왕〉에서 경계 없이 표현된 하늘과 바다는 하나의 장엄한 대자연이다. 그림에서 하늘과 바다 색이 같다. 먹구름이 몰아치는 하늘 아래 파도는 하늘과 함께 움직인다. 거대한 자연 앞에 다섯 인물이 한 몸처럼 모여 있다. 리어왕, 광대, 켄트, 글로스터, 에드거다. 거칠게 이는 파도가 이들을 덮치려 한다. 대자연 앞에 선 보잘것없는 인간이다. 파도 위에 이리저리 휩쓸리고 있는 돛단배가 위태로워 보인다. 절벽 위의 낡은 집은 곧 파도에 휩쓸려 가버릴 것만 같아 불안하다. 황무지와 거친 파도가 만나는 지점에 대각선으로 해일이 인다. 그것은 곧 덮칠 듯 넘실거린다.

존 런시먼의 이 그림은 황야에 바다 이미지를 첨가함으로써 1930년대의 '이미지 비평Imagery criticism'을 예고한 선구자적인 작품으로 손꼽힌다.[59]

리어왕이 딸들에게 쫓겨나 폭풍이 몰아치는 황야를 헤매며 분노를 폭발하고 있을 때, 글로스터는 더욱 참혹한 운명에 처한다. 그는 서자 에드먼드의 밀고로 리어왕의 두 딸에게 붙잡혀 왕의 밀서를 빼앗기고 왕의 일을 추

59 웰스, 304.

궁당한다. 리건과 그녀의 남편 콘월 공작은 글로스터의 수염을 뽑고 그것도 모자라 두 눈까지 뽑아버리는 만행을 저지른다. 글로스터는 마음의 눈과 함께 육체의 눈까지 멀어버린다. 이처럼 진실을 바로 보지 못하는 잘못은 글로스터에게도 해당하는데 그 형벌은 물리적이고 구체적이다.

"나는 한 치도 어김없는 왕이지!"

리어왕은 지금까지 딸에게서 말할 수 없는 천대와 학대를 받았다. 모진 곤욕과 수모와 배척을 당했다. 아버지로서 또 왕으로서 차마 받을 수 없는 대우를 딸들에게서 받았다. 두 딸에게 리어왕은 아버지도 아니었고 왕도 아니었다. 가진 게 없는 늙은이였을 뿐이다.

4막에서도 리어왕의 시련은 계속된다. 그러나 시련은 리어왕을 현명하게 한다. 분노의 광란에 휩싸인 리어왕은 왕관 대신에 무성한 현호색꽃, 고랑풀, 우엉과 독미나리, 쐐기풀, 황새냉이, 독보리와 옥수수밭에 자라는 잡초로 엮은 관을 머리에 뒤집어쓰고 손에는 칼을 잡고 "나는 한 치도 어김없는 왕이지!"라고 선언한다. 이 말을 할 때, 리어왕은 비록 그의 차림새는 광대 같지만 이제 늙고 어리석은 왕이 아니다. 이는 리어왕이 왕의 자격과 권위에 대해 새롭게 자각한 선언이기에 그는 진정한 왕으로 거듭났다.

리어왕은 성장한 것이다. 자기중심적이고 옹졸했던 리어왕은 시야가 넓어져 타인의 고통을 볼 수 있게 되었

으며 인간 조건에 측은지심을 갖게 되었다. 그것은 왕의 권위 때문이 아니라 인간존재의 실존적 보편성을 깨달았기 때문에 가능했던 일이다.

윌리엄 블레이크는 인간적으로 성숙해진 리어왕을 그렸다. 〈칼을 잡은 리어왕〉은 아주 작은 그림이지만 내용이 크기를 압도한다. 칼은 남성적 원리, 즉 힘, 권력, 왕권, 용기, 남근을 상징한다. 장검을 소지할 수 있는 권리는 오랫동안 귀족만의 특권이었고 그들의 높은 지위를 한눈에 알게 하는 징표였다.[60] 화가는 장검을 꽉 잡은 리어왕의 손에 힘을, 휘날리는 백발의 머리와 수염에는 연륜을, 분노에 찬 부리부리한 눈에는 지혜를 부여하고자 하였다. 얼굴 아래 나란히 표현된 어깨에는 바위와 같은 단호함이 느껴진다. 리어왕은 이제 진정 왕의 위엄을 지녔다.

〈**그림 66**〉 윌리엄 블레이크
〈칼을 잡은 리어왕〉, 1780년
종이에 수채, 7.7×9.4㎝
보스턴 미술관, 보스턴

세익스피어의 화가들

60 Cooper, 167.

영국 삽화가 버나드 파트리지 경Sir Bernard Partridge, 1861~1945은 한 치도 어김없는 리어왕을 전신상으로 재현했다. 그림의 모델은 헨리 어빙 경Sir Henry Irving 1838~1905이다. 어빙 경은 연극배우였다. 당시 여배우였던 엘렌 테리Ellen Terry, 1847~1928와 함께 영국의 연극 무대를 휩쓸었다. 〈헨리 어빙 경의 리어왕〉에서 어빙 경은 완벽한 리어왕이다. 헝클어진 흰 머리와 흰 수염에서 그가 늙은 왕임을 말한다. 가슴을 후벼 파는 듯 보이는 날 선 손에서는 마음의 고통을, 장검을 꽉 쥔 손에서는 단호한 의지를 읽을 수 있다. 단 위에 걸치고 있는 발에는 역동

〈그림 67〉존 버나드 파트리지 경
〈헨리 어빙 경의 리어왕〉, 1892년
보드에 유채, 67.5×40.2㎝,
로열 셰익스피어 극장,
스트래퍼드-어폰-에이번

적 움직임이 있다. 무엇보다도 불을 뿜은 듯한 눈 표정이 일품이다. 눈에서 분노, 원망, 실망, 집념 등 헤아릴 수 없을 만큼 많은 복합적인 감정이 한꺼번에 분출된다. 그림의 하단에 화가의 이름이 선명하다.

한편 다행스럽게도 글로스터와 에드거 부자는 만난다. 그런데 우여곡절 끝에 에드거는 아버지 글로스터를 만나지만, 안타깝게도 아버지는 아들을 알아보지 못한다. 글로스터 또한 시련을 겪으면서 에드거의 진심을 알게 되었지만, 눈이 멀었기 때문에 눈앞에 있는 아들 에드거를 보지 못한다. 글로스터의 '눈멂'에서 이 극의 주제인 '눈'의 문제가 드러난다. 그 눈은 진실을 볼 수 있는 마음의 눈과 물리적 대상을 볼 수 있는 육체의 눈이다. 그의 '눈멂'에서 이 문제가 드러나는 데 그 말은 매우 역설적으로 들린다. 글로스터는 "눈이 소용이 없다"라고 말하는데, 이유는 "눈이 보였을 때 잘도 넘어졌기" 때문이다. 이는 글로스터가 에드거에 관한 에드먼드의 거짓을 진실로 믿었던 자신의 엄청난 실수를 말하는 것이다. 그러면서 글로스터는 에드거에게 도버 해협으로 가는 길잡이가 되어 줄 것을 부탁한다. 에드거는 기지를 발휘하여 도버 절벽에서 뛰어내려 자살하려는 아버지를 구하고 부자는 리어왕을 만난다.

리어왕과 글로스터, 그리고 에드거는 프랑스 진영으로 가 도움을 청한다. 그곳에는 코델리아는 물론이고 켄트와 시의가 있다. 코델리아는 자기 아버지가 아니더라도

백발만으로도 측은함을 느꼈을 거라며 아버지를 이렇게 내팽개친 두 언니를 원망한다. 그러면서 아버지를 극진하게 보살핀다. 이곳에는 코델리아를 중심으로 정의와 선과 미가 한자리에 모인듯하다. 화가들은 텅 빈 화폭에 이런 덕목으로 가득 채워나갔다.

먼저 영국 빅토리아 시대 화가였던 찰스 웨스트 코프 Charles West Cope, 1811~1890의 〈코델리아의 키스에 깨어나는 리어왕〉을 보자. 그림은 화가가 이들의 만남을 표현하는 데 얼마나 공감하고 감정이입을 했는지 한눈에 보여준다. 그림 속의 양편에 드리워진 휘장은 화면을 무대 위의 한 장면처럼 보이게 한다. 리어왕은 담비로 만든 케이프를 입고 침상에 누워있다. 모피 중 담비는 최고급품이다. 코델리아는 아버지의 머리를 감싸며 잠든 모습을 조용히 지켜본다. 마치 자신의 숨결로 아버지를 깨우려는 듯 그렇게 가까이 다가가 있다. 화가는 아버지를 지켜보는 코델리아를 지극히 성스럽고 자애롭게 표현하였다. 빛이 두 인물을 밝게 조명한다. 화면 오른편에 한 무리의 인물들이 악기를 연주하고 노래를 부르고 있다. 시선을 위로 향하고 연주하고 있는 두 악사는 리어왕의 회복을 위해서 기도 찬송하고 있다는 사실을 전한다. 사제가 리어왕의 맥을 짚고 있으며 신하들은 뒤편에서 이를 걱정스럽게 지켜보고 있다. 모두의 관심이 리어왕과 코델리아에게 쏠려있다. 그림에서 테이블 위의 약그릇과 뿔 나팔이 눈

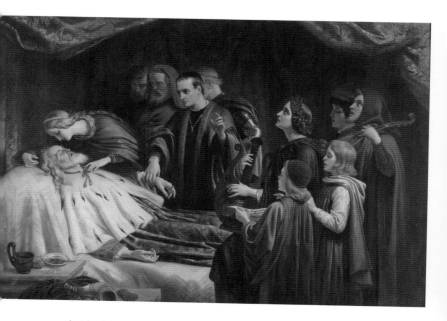

〈**그림 68**〉 찰스 웨스트 코프, 〈코델리아의 키스에 깨어나는 리어왕〉
1850년, 캔버스에 유채, 102×153cm, 개인소장

길을 끈다. 뿔 나팔은 그리스 신화에서 풍요를 상징하는
나팔이다. 그림은 고전주의 전통을 따라 절제미와 균형미
가 돋보인다.

　에드워드 매슈 워드Edward Matthew Ward, 1816~1879는
영국 화가로 역사화를 전문으로 그렸다. 워드 역시 〈리어
왕과 코델리아〉에서 그들을 최대한 왕과 공주답게 화려
하고 품위 있게 재현했다. 특히 화가는 코델리아의 재현

셰익스피어의 화가들

〈**그림 69**〉 에드워드 매슈 워드, 〈리어왕과 코델리아〉, 1857년
캔버스에 유채, 134.6×158.8㎝, 개인소장

에 심혈을 기울여 그녀를 더할 나위 없이 정제된 미로 표
현했다. 머리에 두른 꽃 화관은 화려하고 비단 가운은 고
급스럽다. 화가는 자신이 상상했던 리어왕과 코델리아
의 만남을 화폭에 옮기는 한편, 코델리아의 가운에서 보
듯 무늬 하나하나까지 섬세하고도 완벽하게 표현했다. 그
림 속에서 옷감의 질감은 실제 비단보다 더 비단 같은 느
낌을 준다. 실내는 동굴인 듯하다. 그러나 매우 화려하다.

오른쪽 아치형 동굴 밖으로 연푸른 하늘과 푸른 바다가 보인다. 백악의 절벽은 이곳이 도버 해협임을 말한다. 아마 도버 해협 어디쯤의 프랑스 진영일 것이다. 암갈색 동굴과 푸른 바다는 선명한 대조를 보이면서 바다는 빛 덩어리처럼 희망적이다. 동굴 입구에서 악사들이 연주하고 있다. 피리와 하프가 보인다. 동굴 천장을 감싼 화려한 휘장, 바닥에 펼쳐져 있는 호랑이 가죽, 테이블 위의 금제 고블릿과 성찬배 챌리스는 권세와 부와 고귀함을 상징한다. 잡초로 엮은 리어왕의 풀화관이 그곳에 걸려 있다. 코델리아는 한 손으로 아버지 손을 꼭 잡고 다른 한 손으로는 아버지 목을 껴안는다. 백발의 리어왕은 코델리아의 극진한 간호로 혼수상태에서 깨어나 정신을 차리고, 딸에게 손은 잡혀 있지만, 여기가 어딘지 모른다는 어리둥절한 표정이다. 그만큼 정신적 충격이 컸다는 의미다.

코델리아와 리어왕의 만남은 한편의 감동적 드라마다. 착한 코델리아와 어리석은 리어왕에게 화가들은 사랑과 연민을 동시에 느꼈을 것이다. 그러한 감정은 마음에서 우러나오는 인간 본성의 일면이다. 화가들에게 그러한 본성마저 무시한 고네릴과 리건 때문에 코델리아가 돋보였으며 그런 코델리아를 내친 리어왕의 결정이 안타까웠을 것이다. 또한 그런 점이 화가들의 조형 의지를 자극하여 코델리아와 리어왕의 만남을 다투어 그리게 되는 동인이 되었다고 볼 수 있다.

벤저민 웨스트의 〈리어왕과 코델리아〉는 셰익스피어 비극을 그림으로 감상하는 또 다른 감동을 준다. 그림의 기본 구성은 다른 그림과 같다. 리어왕은 침상에 있고 코델리아가 아버지를 돌보는 구성이다. 다만 분명한 대각선으로 나뉜 화면에서 인물의 표정이 더 실감 나게 표현된 점이 지금까지 보았던 그림들과 다를 뿐이다. 코델리아는 아버지를 더 걱정하는 듯이 보이고 리어왕은 더 늙고 더 아파 보인다. 걱정이 가득한 코델리아는 아버지의 앙상한 손을 꼭 잡고 왼손으로 자신을 가리키며 자기가 누군

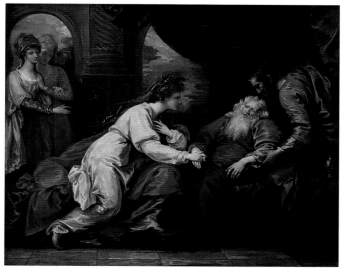

〈**그림 70**〉 벤저민 웨스트, 〈리어왕과 코델리아〉, 1793년
캔버스에 유채, 48.1×59.9㎝, 폴저 셰익스피어 도서관, 워싱턴 D.C.

지 알아보겠느냐고 묻는다. 독자는 지치고 병든 리어왕의 입에서 새어 나온 신음이 들릴 것만 같은 착각에 빠진다. 아치문 뒤로 보이는 짙푸른 하늘이 그나마 숨통을 트이게 한다. 왼편에 서 있는 두 여성은 누구일까? 둘이 함께 서 있는 것을 보아 고네릴과 리건 같은데, 그렇게 읽게 되면 극 작품과 내용이 맞지 않는다. 화가는 방관자로서 두 딸을 그려 넣으면서 후회하는 모습을 표현했을 수도 있다. 그렇게 읽으면 그 또한 그림을 감상하는 하나의 관점이 될 것이다.

4막의 마지막 장에서 리어왕과 코델리아에게 또 한차례의 시련이 닥친다. 영국군 에드먼드, 고네릴, 리건이 연합으로 프랑스와 한차례 전투를 치르는데, 그들 연합 편이 이기면서, 리어왕과 코델리아는 포로가 되어 감옥에 갇히게 된 것이다.

"코델리아야, 잠깐만, 잠깐만 기다려다오!"

5막은 대단원이다. 대단원에서 코델리아는 물론 많은 사람이 죽는다. 딸의 주검을 앞에 두고 "코델리아야, 잠깐만, 잠깐만 기다려다오!"라고 외치는 리어왕의 절규가 처절하다. 아무리 권력과 권세의 왕일지라도 죽음을 멈추게 할 수 없다. 아버지 리어왕의 절규를 못 들은 채 코델리아는 영영 돌아올 수 없는 곳으로 가버린다. 코델리아가 죽기 전에 부녀는 잠시 아주 짧은 행복한 시간을 보낸다. 그러나 그것은 감옥에서였다. 프랑스군이 고네릴 군대에 패하고, 아버지와 딸은 포로의 몸이 되지만 부녀는 발걸음을 서슴없이 감옥으로 향한다. 리어왕과 코델리아는 감옥에서 처음으로 평안을 찾는다. 평안보다 더 중요한 점은 그들이 아버지와 딸로서 서로를 진실로 사랑한다는 사실의 확인이다.

윌리엄 블레이크는 이 장면을 화면에 담았다. 그의 〈투옥된 리어왕과 코델리아〉에서 리어왕과 코델리아는 새장 속의 새처럼 감옥에 갇혔다. 그런데 리어왕은 오히려 다행으로 여겨 감옥에서 노래를 부르자고 한다. 딸 코

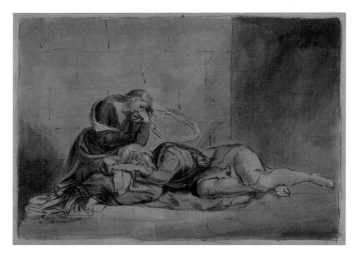

〈**그림 71**〉 윌리엄 블레이크, 〈투옥된 리어왕과 코델리아〉, 1779년
종이에 잉크, 12.3×17.5㎝, 테이트 갤러리, 런던

델리아의 무릎을 베고 잠들어있는 리어왕은 차갑고 딱딱
한 돌바닥에 누워있으나 오히려 편안해 보인다. 사랑하는
딸을 만나 마음이 놓여 편안하다는 증거리라. 사랑은 부
와 권력에서 나오는 게 아니라 희생과 봉사에서 나온다.
감방에 갇혀 있는 리어왕과 코델리아는 셰익스피어 희
곡에서는 암시만 되어 있을 뿐인데, 영국 계관시인 네이
엄 테이트Nahum Tate, 1652~1715가 각색 본에서 당당히 하
나의 장면으로 처리함으로써 블레이크에게 영감을 주었

다.[61] 테이트는 극의 결말에서 코델리아와 리어왕의 죽음이 '시적 정의poetical justice'에 어긋난다며 리어왕은 왕위를 되찾고, 코델리아는 에드거와 결혼하는 것으로 각색하여 연합된 브리튼의 번영을 축원하였다.

영국 화가 조지 윌리엄 조이George William Joy, 1844~1925의 〈감옥에서 아버지 리어왕을 위로하는 코델리아〉는 블레이크의 펜화보다 서정성이 덜 하지만 장중함은 더하다. 조이는 아일랜드 화가로 주로 런던에서 활동하였다. 그림에서 보듯이 코델리아는 말로 표현할 수 없는 인간적 신성함과 깊이를 알 수 없는 효심을 지닌 딸이다. 코델리아의 마음속에는 깊이를 잴 수 없는 완벽한 사랑이 있다. 아버지에 대한 사랑뿐 아니라 생명체 모두를 사랑하는 마음으로 가득하다. 막내딸을 만난 리어왕은 감옥에 갇혀 있을지라도 행복한 삶을 살 수 있다는 사실을 깨닫는다. 리어왕은 사랑과 행복이 왕이라는 지위와 권력, 더구나 물질과는 무관하다는 사실을 처음으로 깨달은 것이다. 리어왕은 코델리아의 진심을 알았고 진정한 효심이 무엇인지 알았기에 막내딸을 다시 만났을 때, 사랑과 행복에 관한 생각이 완전히 바뀐 것이다. 리어왕은 사람의 마음을 볼 수 있는 능력, 바로 마음의 눈인 '심안心眼'이 생긴 것이다.

61 웰스, 306.

조이의 그림에서는 블레이크의 그림과 반대로 코델리아가 아버지의 무릎을 베고 있다. 삼각형 구도 안에 리어왕과 코델리아는 서로 손을 포개고 있다. 코델리아의 머리를 쓰다듬고 있는 리어왕의 수염과 머리는 순백이다. 그것은 마치 조명처럼 내려와 코델리아의 얼굴을 비춘다. 하지만 왕으로서의 위엄이 사라진 리어왕의 얼굴에는 곡절 많은 운명에 시달렸던 한 늙은 남자의 얼굴이 들어서 있다. 딸의 천사 같은 얼굴과 무구한 눈빛은 아버지의 그것들과 대비된다. 하지만 이러한 대비는 손의 포개짐 속에서 또 다른 뉘앙스를 품는다. 그림 왼쪽, 생의 끝자락에서 주름지고 거칠어진 리어왕의 손등에 가볍게 얹힌 코델리아의 희디흰 손을 보자. 이 두 사람의 손에는 생의 마지막 장에서 겨우 엿볼 수 있는 '역설적인 구원'의 빛이 감돈다. 아버지의 눈 밖에 나 떠나갔지만, 지극한 효심으로 돌아와 감옥까지 따라 들어오게 된 딸 코델리아, 그런 딸을 자신의 초라한 무릎에 누인 아버지 리어왕. 그들의 교차하는 시선과 포개진 손들은 작품의 복잡한 삶의 서사를 뛰어넘는 숭고함이 깃들어 있다.

감옥의 내부는 무겁고 으스스한 분위기다. 벽 여기저기에 박혀 있는 쇠고리와 쇠사슬이 공포를 자아낸다. 그렇지만 사랑이 그들을 사슬보다 더 강하게 묶어 아버지와 딸은 차가운 감옥에서 따뜻한 사랑으로 서로 연결된다.

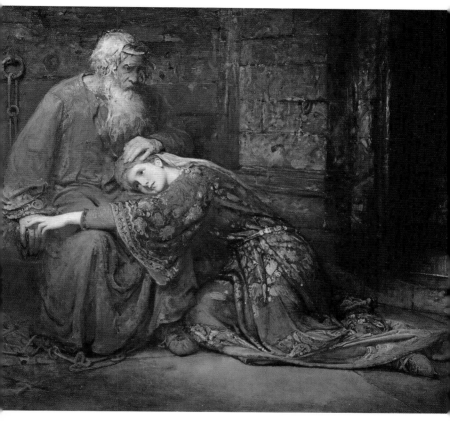

〈**그림 72**〉 조지 윌리엄 조이, 〈감옥에서 아버지 리어왕을 위로하는 코델리아〉
1886년, 캔버스에 유채, 103.5×133.9㎝, 리즈 미술관, 리즈

리어왕과 코델리아가 부녀로서 사랑을 확인하고 누렸던 행복은 잠시였다. 그들의 운명이 다시 한번 뒤집힌다. 간발의 차이로 고네릴과 함께 에드먼드가 코델리아를 교살하고 그녀가 자살한 것처럼 죄를 뒤집어씌우라는 교서를 내린다. 코델리아는 살해당하고 리어왕은 숨이 멈춘 코델리아를 안고 절규한다. 리어왕은 막내딸의 죽음에 무릎 꿇고 삶의 진실과 인간 조건의 실체에 눈을 뜬다. 즉 사랑과 죽음과 삶, 그리고 인간 조건을 '이해'하게 되는 리어왕의 '눈뜸'은 극에서 역설의 정점이다.[62] 이 슬픈 장면은 많은 화가에게 강한 인상을 남겼다.

　　헨리 푸셀리Henry Fuseli, 1741~1825는 이 장면을 화폭에 옮기면서 코델리아 죽음의 서사를 모두 담아냈다. 푸셀리는 스위스 언어학자이자 화가였다. 그의 〈코델리아의 죽음〉의 구도는 완벽한 삼각형이다. 그런데 자세히 보면 삼각형이 세 겹이다. 가장 큰 삼각형은 후면에 투구를 쓴 인물과 그 인물의 목을 안고 있는 인물, 그들 바로 아래의 에드거, 리어왕, 코델리아, 그리고 오른편의 인물이 만든다. 중간 삼각형은 에드거, 리어왕, 코델리아 그리고 오른편 사선의 아래쪽 리어왕을 안은 인물이 만든다. 마지막으로 가장 작은 삼각형은 에드거, 리어왕, 그리고 리어왕

62 French, 205.

을 안은 인물이 만든다. 후면에 희미하게 표현된 인물은 조연이다.

그림의 주인공은 역시 리어왕과 코델리아다. 화면 가운데 리어왕이 안고 있는 코델리아는 숨이 끊어져 축 늘어져 있다. 코델리아의 몸에서 생명의 숨결이 모두 빠져나갔다. 그녀의 축 늘어진 흰 드레스 속의 육신은 무력하다. 팔과 다리는 죽음의 무력함을 극적으로 재현한다. 죽은 자의 몸은 이렇게 축 늘어진다. 이는 이미 2세기경 로마 석관의 부조에서 보이는 오래된 죽은 자의 전형적인 모습이다. 미켈란젤로의 '피에타'의 예수도 같은 모습이다. 자크 루이 다비드Jacques-Louis David, 1748~1825의 〈마라의 죽음〉Death of Marat, 1793에서 마라의 축 늘어진 팔 역시 죽음을 표현한 것이다.

리어왕은 고령의 노인으로 머리, 눈썹, 수염이 모두 백발로 변했다. 그림에서 리어왕의 노쇠가 한눈에 들어온다. 코델리아의 축 늘어진 몸과 팔에서 그녀의 죽음이 사실적으로 다가온다. 푸셀리의 특징적 붓 터치가 모든 인물을 삼각형 안에 연결하여 한 몸처럼 보이게 한다. 그들은 모두 선이다. 슬프지만 코델리아의 마지막이 외롭지 않아 그나마 다행이다. 사랑하는 아버지의 품에 안겨 죽다니, 아버지로서는 고통이지만 코델리아는 아버지에 대한 효심을 완성했으니 그 또한 다행이다.

그림에서 코델리아의 몸, 리어왕을 안으려는 인물이

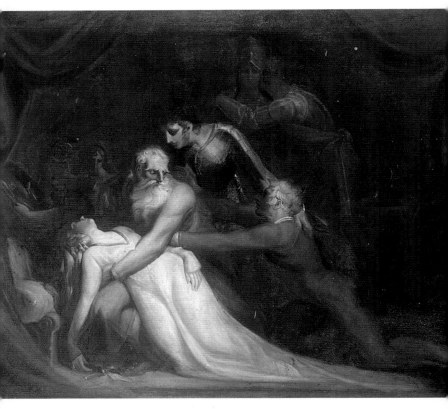

〈그림 73〉 헨리 푸셀리, 〈코델리아의 죽음〉, 1810~20년
캔버스에 유채, 117.1×142.6㎝, 브리티시 미술관, 런던

한 방향을 가리킨다. 리어왕 뒤의 인물은 리어왕을 안고
있는 인물의 연장선에서 보인다. 그림은 극의 마지막 서
사인 코델리아의 죽음을 세 겹으로 완성한다.

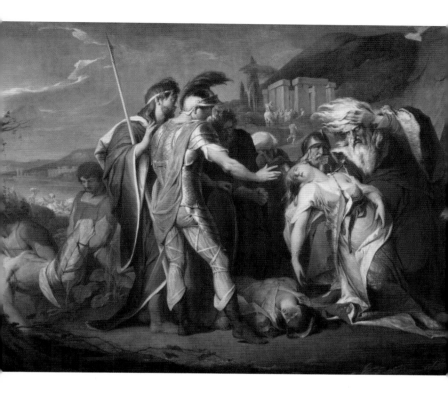

〈**그림 74**〉 제임스 배리, 〈코델리아의 주검을 안고 울부짖는 리어왕〉,
1786~88년, 캔버스에 유채, 269.2×367.6㎝, 테이트 갤러리, 런던

아일랜드 화가 제임스 배리James Barry, 1741~1806 역시
안타까운 코델리아의 죽음을 자신의 화폭에 담았다. 화가
의 〈코델리아의 주검을 안고 울부짖는 리어왕〉은 극의 대
단원에 해당한다. 먼 후면에 거석 같은 구조물, 말 탄 인물

과 그 아래 원으로 빙 둘러싼 인물들, 아래쪽에 그들을 향해 뛰어가는 인물이 보인다. 배경은 도버 해협을 재현한 것 같지는 않고 무대 세트 같다. 그러나 '불신의 일시적 정지'를 하고 도버 해협으로 보아도 무방하다. 왼편 해안가의 한 무리의 사람들은 아직도 전쟁 중임을 알려준다. 리어왕 뒤의 캠프 틈새가 열려 있다. 방금 그곳에서 리어왕이 나왔을 것이다. 리어왕은 오른팔로 코델리아를 아기처럼 안고 있다. 축 늘어진 코델리아의 팔이 그녀의 죽음을 극화한다. 리어왕의 흰머리와 흰 수염이 깃발처럼 한 방향으로 나부낀다. 리어왕과 코델리아 사이에 켄트의 얼굴이 보인다. 가운데 갑옷과 깃털 달린 투구를 쓴 올버니 공작, 그 바로 옆에 마치 광야의 예수처럼 긴 막대를 든 에드거, 코델리아 발아래 널브러져 있는 고네릴과 리건이 보인다. 올버니가 혈연의 섭리에도 등을 돌린 그들을 거의 밟아 뭉개듯이 서 있다. 이같이 표현된 두 딸의 죽음은 처참하다. 화면 왼쪽 아래 죽은 에드먼드를 시종들이 들어 올리려 한다. 화가는 극의 대단원을 이렇게 장식하여 어리석은 늙은 왕과 착하고 효성스러운 딸의 비극적 종말을 역사화한다.

극의 대단원은 비장했다. 많은 사람이 죽었다. 선하든 악하든 죽었다. 악했던 고넬리와 리건이 죽었다. 선했던 코델리아도 죽었다. 그녀는 단순히 지성, 열정, 순결 같은 요소로 접근할 수 없는 인물이었다. 그녀는 신성한 사랑

에 지배되는 완벽한 사랑에 근접한 인물이었다. 리어왕도 죽었다. 목숨을 제물로 삼지 않으면 질서는 회복되지 않는 것인가. 그럼에도 대자연은 천륜 같은 질서는 반드시, 그리고 결국에는 회복된다는 교훈을 준다. 그리하여 『리어왕』에서 선, 정의, 질서, 사랑, 행복을 향한 축제의 향연이 펼쳐진다. 회전목마 같은 인생사를 화려한 색채로 표현한 그림이 있다.

아르메니아 화가 멜릭 카자리안Melik Kazaryan, 1955~ 의 〈리어왕〉이 그것이다. 화가는 그림에서 강렬하고 화려한 색채를 즐겨 구사하였다. 〈리어왕〉은 비극을 표현한 그림인데 색의 향연이 더없이 화려하여 오히려 축제처럼 보인다. 극 작품에 등장하는 인물들과 사건이 빨강, 파랑, 노랑의 색으로 화려하게 표현되었다. 화면은 아래위 직선으로 분할되어 마치 두루마리 그림처럼 막에서 다음 막으로 펼쳐진다. 화면 중심에 왕 홀 같은 막대를 들고 있는 인물은 분명 리어왕일 것이다. 리어왕 뒤편에 앙상한 나무와 뾰쪽이 튀어나온 왼뿔에서 메마르고 위험한 그 무엇이 감지된다. 그 앞에서 고깔모자를 쓰고 피리를 불고 있는 인물은 광대다. 오른편 화면 위의 북치고 나팔 부는 인물은 축제의 흥을 한껏 돋운다. 긴 포니테일을 한 인물이 코델리아가 아닐까. 화면 왼편의 두 인물은 고네릴과 리건일 것이다. 그들은 왼손에는 파라솔을 들고 오른손에는 칼을 잡고 있다. 화면 뒤편에서 마상시합을 하는 인물, 앞쪽의

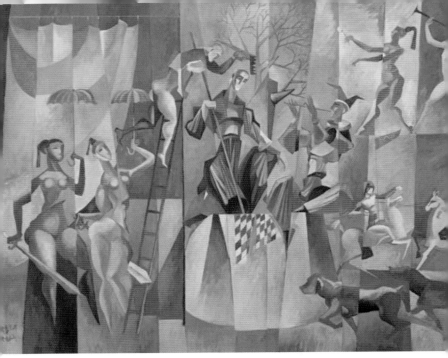

〈그림 75〉 멜릭 카자리안, 〈리어왕〉, 2016년
캔버스에 유채, 60×90㎝, 화가 소장

두 마리 그레이하운드, 사닥다리를 타고 올라가 왕관을
씌우려는 자 아니면 벗기려는 자 등, 화면은 율동감으로
들썩이고 생동감으로 활력이 넘친다. 그림은 비극이 환기
시키는 연민, 공포, 고통 등이 모두 정화된 완벽한 카타르
시스를 구현한 세계다. 그 세계는 리어왕과 코델리아 모
두가 꿈꿨을 따뜻하고 행복하며 사랑이 넘치는 이상향일
것이다.

셰익스피어의 화가들

인생이라는 무대는 희비가 엇갈리는 곳이다. 바람 불고 비 오며 눈 오는 곳이다. 맑고 흐리며 따뜻하고 추운 곳이다. 기뻐하고 슬퍼하며 웃고 우는 곳이다. 생이 있으며 죽음이 있는 곳이다. 사랑과 미움, 행복과 불행, 평화와 폭력이 공존하는 곳이다. 그리고 마침내 이 모든 것이 뒤섞이며 끊임없이 순환하는 곳이다. 〈리어왕〉의 세계가 그러했다. 그 세계는 우리가 사는 세상이기도 하다.

4

「맥베스」

Macbeth, 1606~7 [63]

63 작품의 영문판 인용은 *Macbeth* (London: Bantam Books, 1988)를 참조
하였으며 한국어 번역본은 『맥베스』, 김우탁 역 (서울: 을재, 2020)을 참조
하였다.

『맥베스』는 스코틀랜드의 역사에서 소재를 구한 왕위 찬탈을 다룬 야심 찬 비극이다. 작품은 셰익스피어의 비극 가운데 가장 짧고 사건의 전개가 빠르다. 맥베스 부부가 던컨Duncan 왕을 시해하고 난 뒤에 점진적으로 비극적 파멸로 걸어가는 과정이 섬세한 심리극 양상으로 그려진다.

스코틀랜드 장군 맥베스와 뱅쿠오Banquo는 황야에서 세 마녀를 만난다. 맥베스는 "머지않아 왕이 되실 분", 뱅쿠오는 "왕을 낳을 분"이란 예언을 듣는다. 왕권에 대한 야망을 품은 맥베스는 부인과 함께 시해 음모를 꾸며 던컨 왕을 암살하고 왕의 두 호위병에게 피를 문지른 후 그들을 범인으로 몰아 죽여 버린다. 신변의 위협을 느낀 왕자 맬컴Malcolm과 도널베인Donalbane은 도주하고 맥베스는 왕위에 오른다. 맥베스는 뱅쿠오를 암살했으나 그의 아들 플리언스Fleance는 놓친다.

연회석에 피투성이 뱅쿠오의 망령이 나타나자 맥베스는 매우 당황한다. 불안에 사로잡힌 맥베스는 마녀들한테

"여자에게서 태어난 자는 맥베스를 쓰러뜨릴 수 없다"와 "버넘 숲Birnam Wood이 던시네인 언덕Dunsinane Hill을 향해 올 때까지 맥베스는 멸망하지 않는다"는 새 예언을 듣고 안심한다.

맥더프Macduff는 조국을 구하고자 왕자 맬컴에게 궐기를 종용하고, 버넘 숲에서 나뭇가지를 잘라 병사들을 나무로 위장한다. 병사들이 움직이자 버넘 숲도 움직여 던시네인 언덕을 향해 진격하기 시작한다. 맥베스 부인은 몽유병으로 고통을 받다 마침내 숨을 거둔다. 맥베스는 태어나기도 전에 어머니의 배를 가르고 나온 맥더프의 칼에 쓰러진다. 이로써 마녀의 모든 예언이 이루어진다.

1막

"쉬! 요술이 걸렸다"

1막의 주요 장면은 세 마녀와 맥베스의 만남이다. 세 마녀는 손에 손을 잡고 세 번씩 세 번을 돌면서 마법의 춤을 춘다. 삼의 세 번은 계약을 체결하는 데 중요한 숫자다. 마녀들이 주문을 삼세번 외면서 대지의 영을 불러낸다. 대지의 영이 이 의식에 응답한다면 그것은 대지의 영으로서 악마와도 같은 존재임이 입증된다. 악마가 존재하는 공간은 하계, 땅속 깊은 곳이다. 마녀들의 주문은 바로 그곳에서 울려 나온다. 마녀와의 계약 파기는 곧 지옥의 형벌을 뜻한다.

제임스 헨리 닉슨James Henry Nixon, 1802~1857이 〈세 마녀〉에서 형상화한 마녀 세계는 우리의 상상력을 어느 정도 충족시킨다. 그는 영국 빅토리아 시대 화가였다. 닉슨은 별로 알려지지 않은 화가지만 〈세 마녀〉에서 표현한 마녀 세계는 화가가 환상적인 이미지 표현에 매우 능숙했던 것처럼 보인다. 그림은 흑색 위주의 펜화다. 화면 속에 재현된 암흑세계는 불가사의한 존재들이 횡행하는 낯선 세계다.

세익스피어의 화가들

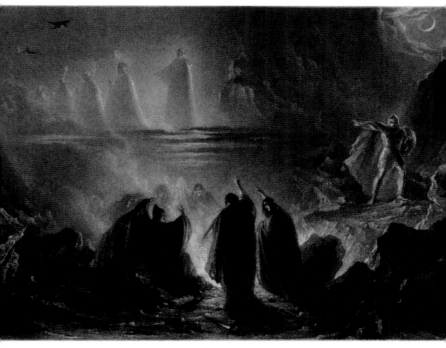

〈**그림 76**〉제임스 헨리 닉슨, 〈세 마녀〉, 1831년
종이에 잉크, 22×27.2㎝, 브리티시 미술관, 런던

　　그림에서 안개가 자욱하게 퍼져 있는 배경에 보이는
광경은 우리가 알 수 없는 영원한 혼란, 카오스의 세계를
상상하게 한다. 날씨는 험악하고 공간은 황량하다. 화면
아래쪽 가운데 세 마녀의 형상이 보인다. 그들 앞에는 지
옥의 유황불이 타고 있다. 화면 오른편 중간에 방패를 들
고 오른손으로 마녀 쪽으로 가리키고 있는 인물이 맥베스

다. 그 위 좁은 하늘을 뚫고 나온 나뭇가지 사이로 희미한 초승달이 보인다. 왼편 하늘에 두 마리의 까마귀가 이 기괴한 세계의 침묵을 깨뜨리며 유유히 날고 있다. '까옥까옥' 울며 나는 까마귀가 이 세계를 더욱 음침하게 만든다. 그 아래 바위층에 환영 같은 마녀들이 횃불을 들고 줄지어 서서 암흑세계를 완성한다.

닉슨이 상상력을 확대하여 마녀 세계를 그렸다면 헨리 푸셀리는 극 작품에 근거한 맥베스와 마녀들의 조우를 그렸다. 푸셀리는 젊은 시절 셰익스피어에 심취하여 『맥베스』를 독일어로 번역하기도 했다. 1770년부터 8년 동안 로마에 유학하여 그림을 배웠다. 이때 알렉산더 런시먼을 만나기도 했다. 푸셀리는 미켈란젤로의 열렬한 숭배자로 시스티나 채플의 천장을 셰익스피어 희곡의 인물들로 채우기를 꿈꿔, 희곡의 많은 장면들과 인물들을 드로잉하고 유화로 제작했다. 특히 초자연적이고 무서운 주제를 즐겨 그렸는데, 일부는 후배이며 친구인 윌리엄 블레이크가 판화로 제작하였다.

푸셀리의 〈맥베스와 뱅쿠오 앞에 출몰한 세 마녀〉란 제목의 이 그림에서 두건을 쓴 세 마녀는 지상의 존재 같지 않다. 짙은 안개에 휩싸인 퀭한 눈의 해골 같은 존재가 같은 모양의 두건을 쓰고 손끝으로 한 방향을 가리키고 있다. 그들의 아랫부분은 흐릿한 게 안개에서 피어오른 환영 같은 존재로 보인다. 그들의 반대편에는 맥베스와

셰익스피어의 화가들

220

뱅쿠오가 바닥에 발을 단단히 딛고 서 있다. 그들의 모습은 구체적이고 실체적이다. 두 인물은 아래서 위로 올려다보는 시점이어서 하반신이 무척 길다. 갑옷을 입은 다리는 힘줄이 불끈 튀어나온 듯하다. 두 인물의 하반신 강조는 하반신이 없는 마녀들과 대비되어 지상의 존재와 미지의 존재를 선명하게 가른다. 맥베스는 피 묻은 칼을 쥔 채 뱅쿠오와 서로 허리를 껴안고 있다. 예리한 독자는 핏

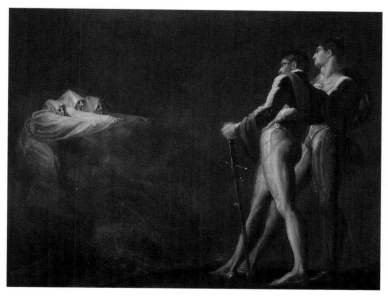

〈**그림 77**〉 헨리 푸셀리, 〈맥베스와 뱅쿠오 앞에 출몰한 세 마녀〉, 1793~94년, 캔버스에 유채, 135×168㎝, 펫워스 하우스, 웨스트서식스

기 없는 잿빛의 뱅쿠오 얼굴에서 맥베스에게 살해당할 그의 죽음을 예견할 수 있을 것이다. 세 마녀와 두 인물 사이에 깊이를 가늠할 수 없는 암흑의 허공은 그들이 서로 다른 공간의 존재임을 말한다.

테오도르 샤세리오는 〈맥베스와 세 마녀〉에서 맥베스와 세 마녀와의 조우를 사실적으로 그려 극의 서사를 이야기한다. 하늘을 덮고 있는 검은 구름과 뇌성벽력이 치는 벌판을 배경으로 추하고 괴기스럽게 생긴 세 마녀가 맥베스가 오는 길목에서 주문을 외고 있다. 마녀들은 앞을 분간할 수 없는 찐득한 안개와 혼탁한 공기를 헤집고 다닌다. 그들은 빛을 피하고 어둠 속에서 흉계를 꾸미며 인간의 영혼을 파멸로 옭아 넣는 악마의 앞잡이로 혼란, 악, 지옥, 어둠의 세계에 살고 있다. 따라서 마녀들은 질서, 선, 천국, 빛의 세계를 파괴하는 것이 주요 소임이다.

그림에서 세 마녀의 전신에서 발산되는 혐오감이 소름 끼친다. 세 마녀는 수염을 달고 있다. 긴 수염과 긴 백발이 이리저리 나부낀다. 그러나 말라빠져 축 늘어진 쭈글쭈글한 젖가슴에서 그들의 성이 여자인 줄 알게 한다. 그 형상에 혐오스러움을 감출 수 없다. 근육질의 팔과 손은 남자 같다. 마녀는 전체적으로 추하고 괴기스럽다. 그러나 땅바닥을 단단히 딛고 서 있는 마녀들의 발은 그들을 현실적 존재로 만든다.

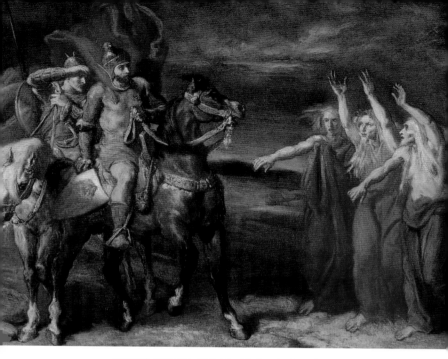

〈**그림 78**〉 테오도르 샤세리오, 〈맥베스와 세 마녀〉, 1855년
캔버스에 유채, 70×92㎝, 오르세 미술관, 파리

　　맥베스와 뱅쿠오는 늠름하다. 암갈색 말을 타고 있는
인물이 맥베스다. 투구 쓴 근육질의 몸에서 강인한 장군
의 기상이 느껴진다. 말의 움직임이 역동적이다. 말은 마
녀들이 두려워 멈칫한다. 동물적 본능으로 앞발을 들며
마녀들에게 다가가기를 망설인다. 고개를 내젓고 있는 말
의 입에서 '히이-잉' 울음소리가 들린다. 흰말을 타고 있는
인물이 뱅쿠오다. 그 말은 아예 마녀들을 외면한다. 잿빛

구름으로 뒤덮인 하늘은 무척 낮고 흐리다. 인물들의 휘날리는 망토 자락에서 거센 바람이 인다. 이곳은 황야다. 아득히 멀어 보이는 후경이 그것을 말해준다.

테오도르 샤세리오의 〈맥베스와 세 마녀〉는 제목에서 '마녀'를 제거하면 오히려 남자처럼 보이는 형상이다. 그렇다면 마녀들은 남성인가 여성인가 중성인가. 성 자체가 불분명한 존재, 즉 어지자지 같은 존재가 아닐까 한다. 그림에서 마녀는 할멈의 모습인데, 이상하게도 얼굴에는 수염이 달려 있다. 마녀들의 수염과 근육질의 팔, 억센 손 등은 그들을 동류의 생물체로 만든다. 여기서 마녀는 그 존재만큼 역설적인 주문을 왼다. "아름다운 것fair은 추foul하고, 추한 것은 아름답고." 이는 의미상 서로 양립할 수 없는 모순어법이다. 이 알쏭달쏭한 모순어법은 선과 악 같은 가치를 분명하게 양분할 수 없다는 의미다. 선은 무엇이며, 악은 무엇인가. 그 경계는 어디쯤인가. 사람의 마음에는 선과 악이 공존하며 둘은 서로에게 기대어 존재한다. 사실 미가 없으면 추도 없고, 추가 없으면 미도 없지 않겠는가. 모순어법의 이 대사는 작품의 주요 주제의 하나인 '가치 전도'를 나타낸다. 가치 전도는 세상을 완전히 뒤집어 다르게 보는 것이다. 그것은 셰익스피어 문학의 특징 중 하나인 다성성multivocality이다. 다성성은 음악에서 동시에 여러 음이 울리는 것이 기본이 되는 음의 구성 원리다.

세 마녀는 포레스Forres 숲의 길목에서 맥베스와 일행들이 지나가기를 기다린다. 맥베스와 뱅쿠오, 그리고 세 마녀의 만남이 이 숲에서 이루어진다. 세 마녀는 왕이 될 거라는 예언으로 맥베스의 욕망을 뒤흔들어 놓고는 거품처럼 사라져 버린다. 사라지는 거품을 보고 뱅쿠오는 의미심장한 말을 한다.

거품처럼 사라지는 걸 보니 땅에도 거품이 있나 보오. 저 요물들은 어디로 사라졌을까?

마녀들이 사라지는 것을 보고 뱅쿠오는 그것이 거품 같다고 생각한다. 마녀가 거품 같은 존재라면 그것은 그야말로 실체 없는 환영이며, 인간의 상상력이 만들어낸 것이다. 마녀를 거품으로 여기는 뱅쿠오는 그나마 이성적이다. 같은 시각, 같은 장소, 같은 마녀를 보았지만, 마법은 맥베스에게만 걸렸다. 마녀 일동이 "쉬! 요술이 걸렸다"라고 하는데, 이는 바로 맥베스에게 요술이 걸렸다는 말이다.

마녀는 누구를 향해 특정 인물에게 요술을 건 것이 아니었다. 마녀의 요술에 맥베스가 걸려듦으로써 그가 특정 인물이 된 것이다. 장차 왕권을 차지하리라는 마녀들의 예언은 맥베스 내면 깊숙이 잠재되어 있던 무의식적인 권력욕이 표면 위로 떠 오른 것뿐이다. 맥베스는 자신이 욕

망하는 바를 들었을 뿐이었고, 자의적으로 해석한 자신의 욕망이 표출된 것뿐이다. 그렇다면 마법은 맥베스 욕망에 대한 응답으로 볼 수 있는 문제다.

극 작품에서 셰익스피어는 뱅쿠오라는 보편적이고 이성적인 인물과 감성적이고 비이성적인 맥베스를 제시함으로써 욕망의 근원이 인간 내면에 있다고 본 것이다. 극에서는 이처럼 보편과 구체, 추상과 구상, 도덕적 반성과 비도덕적 특수성 사이의 갈등이 발견된다. 세 마녀도 같은 관점에서 설명할 수 있다. 세 마녀의 반대편에는 진선미 세 여신이 있다. 진은 위僞, 선은 악, 미는 추醜와 각각 대립한다. 여기서 사건은 상대적이며 극의 관점 또한 셰익스피어 고유의 것임이 증명된다.[64] 따라서 작품을 바라보고 해석하는 관점은 독자 고유의 것이며, 욕망 또한 독자 고유의 것이다.

맥베스는 장차 왕이 되실 분이라는 마녀의 예언에 고무되어 성으로 돌아온다. 그의 성은 인버네스에 있는 '글래미스 성Glamis Castle'이다. 성은 스코틀랜드 인버네스셔에 소재한 성인데 현재 맥베스 성으로 알려져 있다. 영화 화면에서 캡처한 성은 극 작품에서 서술하는 성의 분위기를 실감하게 연출한다. 석조 고딕 건축, 뾰족탑, 그리고 무

64 웰스, 174.

〈**그림 79**〉〈맥베스 성〉, 1948년, 영화화면 캡처

엇보다도 대기를 감싼 음침한 분위기는 앞으로 이 성에서 일어날 피의 살해를 상상하게 한다. 맥베스는 자신의 성을 가진 성의 성주로 이미 어느 정도 권력을 가졌으나 마녀의 예언으로 그의 욕망에 새로운 불이 붙었다. 그것은 우주를 다 가져도 채워지지 않는 권력욕, 왕이 되고자 하는 욕망이다. 그러나 화면에 보이는 성은 마치 이지러진 왕관 모양이다. 맥베스가 차지할 왕권이 정의롭지 않을뿐더러 온전하지도 않다는 뜻이다. 자욱한 안개 속에 성은 신기루처럼 서 있다. 안개가 바다처럼 마녀와 성 사이의 허공을 가르고 있어 성은 쉽게 건너갈 수 없어 보인다. 그 공간을 배경으로 'Y'자 모양의 나뭇가지를 지팡이처럼 잡고 있는 세 마녀의 뒷모습은 신묘해 보인다.

한편 맥베스 부인은 남편이 전해온 편지를 읽고 생각

에 몰두한다. 편지에는 맥베스가 왕이 될 거라는 예언이 고스란히 적혀 있었다. 부인은 남편을 왕으로 만들 생각에 사로잡혀 그 일의 결과까지는 생각하지 못한다. 토마스 프란시스 딕시가 그러한 부인을 〈맥베스 부인〉에서 조형 언어로 표현했다.

그림 속의 부인은 남편 맥베스의 편지를 받고 생각에 잠긴 모습이다. 그녀는 던컨 왕의 시해와 남편을 왕좌에 앉히는 일에만 골몰한다. 맥베스 부인은 첫눈에 빈틈없어 보인다. 드레스는 고급스럽지만 화려하지 않다. 얇은 시폰 베일 위에 왕관을 쓰고 길고 풍성한 가운 자락에는 아라베스크 문양이 장식되어 있다. 양 손목을 장식한 장신구는 가운 자락의 문양과 조화를 이룬다. 부인은 오른손을 턱에 살짝 댄 채 깊은 생각에 잠겨있다. 과연 그녀는 이 순간에 무슨 생각을 하고 있을까?

편지를 들고 있는 손에서 시작한 빛이 점차 위로 올라가며 맥베스 부인의 얼굴에 짙은 음영을 드리운다. 짙고 긴 눈썹, 오뚝 솟은 콧날, 짧은 인중, 단호하게 다문 입술, 멀리 던지는 시선에서 부인의 강철 같은 의지력을 읽을 수 있다. 갈색조를 지배적으로 사용한 그림은 절제되고 차분하여 단색조 회화처럼 보인다. 부인의 자태는 표현하고자 한 것만 표현한 지극히 절제되고 정제되어 매우 단아하다.

〈그림 80〉 토마스 프란시스 딕시, 〈맥베스 부인〉, 1870년
캔버스에 유채, 128.2×102.5㎝, 워커 아트 갤러리, 리버풀

 부인은 맥베스를 부추겨 던컨 왕을 죽이게 하고 그를
왕좌에 앉히는 장본인이다. 편지를 읽은 후 맥베스 부인
은 권력과 야망의 포로가 되어 남편을 왕으로 앉히기 위
해 수단과 방법을 가리지 않는다. 맥베스를 왕좌에 앉히

기 위해 자기 젖을 빠는 아이를 바닥에 내동댕이쳐 죽일 수 있다고까지 한다. 맥베스 부인은 이렇게 모성마저 제거한 냉혹한 여성으로 변한다. 부인은 자신에게 남아있는 여성성과 연민이라는 감정을 없애 달라고 기도한다. 특히 여성성을 제거해 달라는 맥베스 부인의 기도는 여성이면서 수염을 달고 있는 마녀들과 밀접하게 연결된다. 그녀는 마녀들이 사라진 곳에 그들의 역할을 대신하여 맥베스가 도덕적 갈등을 겪을 때마다 그를 부추겨 왕권을 차지하게 만든다. 그녀는 마녀의 예언을 실행하는 마녀의 대역이다.

맥베스 역시 연민에 대해서 기도한다. 맥베스와 부인 모두가 연민을 말하는 데서 그들이 결코 냉혹한 사람이 아니라는 사실을 알 수 있다. 연민은 사랑에서 나오는 감정의 일종이다. 사랑은 증오로 변할 수 있지만, 연민은 그렇지 않다. 맥베스가 말하는 연민은 모든 피조물에 미치는 동정심과 측은지심 같은 것이다. 맥베스는 던컨 왕의 시해를 앞두고 망설이는데, 그것은 그가 양심의 소리에 귀 기울인 결과이며 연민의 감정을 알고 있기 때문이다.

윌리엄 블레이크는 맥베스의 대사에서 연민이라는 추상적 개념을 뽑아서 시각화하였다. 그것은 시인의 뛰어난 감수성 때문에 가능했을 것이다. 블레이크의 〈연민〉은 작은 그림이다. 그러나 극에서 맥베스가 말하는 연민에 대한 묘사를 한 장의 그림에 다 담아냈다. 그림은 그의 시처

럼 묵시적이고 암시적이며 예지적이다. 〈연민〉에는 대지에 길게 누워있는 여성 인물 위에 반대 방향으로 달리는 한 쌍의 말이 그려져 있다. 하늘을 나는 천마다. 말은 눈을 감고 있다. 천마 위에 걸터앉은 천사가 엄마를 떠난 아기를 두 손으로 들어 올린다. 연민은 천사가 들어 올릴 정도로 소중한 감정이다. 〈연민〉에서 소중하게 들어 올려지는 아기에서 화가가 해석한 연민은 생명의 상징임을 알 수 있다. 아기는 새 생명이기 때문이다.

〈연민〉은 묘사에 있어 극 작품과 같은 서사적 연속성을 가지면서 그림은 조형 언어로 표현한 언어 예술임을 증명한다. 윌리엄 블레이크는 전통 아카데미와 조형 언어의 규범에서 벗어나 자기 그림에 사적인 비전을 제시함으로써 밀교적인 영감에서 나온 것 같은, 완전히 새로운 이미지를 재현하였다.[65] 시인은 자신의 시 작품과 관련된 그림도 직접 그렸는데, 그의 그림 세계는 환상적이고 묵시론적인 분위기를 풍겨 감히 아무도 넘볼 수 없는 독특한 예술 세계를 구축한 것으로 정평이 났다. 그의 그림은 쉬워 보이지만 독특하고 독자적인 화풍은 아무나 쉽게 모방할 수 있는 조형 세계가 아니다.

블레이크에게 조형적 표현은 필수 불가결한 동시에

65 추피, 226.

부차적이었다. 그것은 시인 내면에서 솟구치는 표현 욕구의 한 방편일 수도 있다. 블레이크는 시인으로 자신만의 서사시와 아포리즘 속에서 바로크 신화와 이국의 신화를 창조해냈다. 〈연민〉에서 보듯이 블레이크는 인광이 발하는 가운데, 근육질이면서도 매끈한, 그러나 매우 독특한 인체를 표현하기 위하여 모호한 것을 점차 제거함으로써 자신의 신비적인 착상을 표현할 수 있는 정확한 특성을 발견했다고 볼 수 있다.

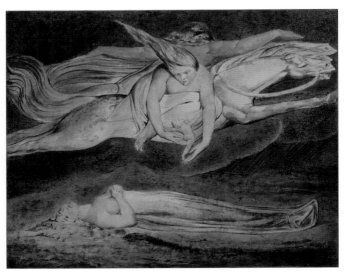

〈그림 81〉 윌리엄 블레이크, 〈연민〉, 1795년
종이에 잉크, 42.5×53.9㎝, 테이트 갤러리, 런던

햇불이 사방을 환히 밝히는 가운데, 성 안뜰 노천에서 감미로운 음악이 흘러나온다. 축하연 준비가 한창이다. 하인들은 축하연 준비로 바쁘게 오간다. 성안에서 흘러나오는 축하연 소리는 흥겹고도 떠들썩하다. 이 와중에도 맥베스는 던컨 왕을 시해하려는 생각에 잠겨있다. 맥베스는 던컨 왕을 살해하려는 모습을 머릿속에 그려보며 그 "끔찍한 이미지"에 몸을 부르르 떤다. 그의 이런 망상은 그를 범죄에서 막아주려는 가장 심오한 자아에 대한 저항이다. 그러나 맥베스 부인은 그렇지 않다. 그녀는 남편의 던칸 왕 시해를 끝까지 밀어붙인다.

"내게 칼을 줘요!"

2막의 핵심은 맥베스의 던컨 왕 살해다. "내게 칼을 줘요!" 맥베스 부인이 남편에게 하는 말이다. 맥베스는 던컨 왕을 살해하고 당황하여 부인 앞에 피 묻은 칼을 그대로 들고 나타나는데, 이를 본 부인이 맥베스에게 칼을 달라고 한다. 말은 그렇게 하지만 피 묻은 칼을 본 부인이 공황 상태에 빠진 건 남편과 다를 바 없다.

요한 조파니Johann Zoffany, 1733~1810가 그린 이 장면은 한 장의 그림에서 이 모든 이야기를 한다. 그는 독일 출신으로 주로 영국에서 활동한 신고전주의 화가였다. 조파니의 〈개릭의 맥베스와 프리처드의 맥베스 부인〉은 당시 영국 여배우 한나 프리처드Hannah Pritchard, 1711~1768와 남배우 데이비드 개릭David Garrick, 1717~1779을 모델로 한 맥베스 부부의 그림이다. 프리처드는 개릭의 상대역으로 무대에 섰다면 개릭은 당대 영국 연극계를 주름잡았던 인물이었다.

데이비드 개릭은 1769년에 시작된 셰익스피어 축제를 오늘의 세계적인 문학 축제로 자리 잡게 한 주역이었

을 뿐만 아니라 고인이 되어서도 셰익스피어 산업에 영향을 행사하는 인물이다. 그는 사후 웨스트민스터 사원의 셰익스피어 조상 아래에 묻혔다. 그의 비석에는 "셰익스피어와 개릭은 쌍둥이별처럼 빛나리라"라는 말이 새겨져 있다.[66] 바이런은 "난 나 자신을 부활한 개릭으로 여긴다"라는 시 구절을 시 작품에 삽입하여 개릭에 대한 선망을 고백하였다.[67] 그것은 시인이 셰익스피어의 문학성을 선망하기도 했지만, 문학과 연극계 모두에서 개릭처럼 되고 싶다는 의중을 나타내는 말이다.

요한 조파니의 〈개릭의 맥베스와 프리처드의 맥베스 부인〉은 매우 극적인 그림이다. 그림에서 칼을 빼앗아 쥐고 있는 맥베스 부인과 던컨 왕을 죽인 후 넋이 빠진 맥베스가 재현되었다. 그림 속의 맥베스 부인은 신체적으로 맥베스보다 크다. 맥베스는 아내보다 심약해 보이고 그의 손이 마치 아내의 치맛자락을 잡는 것처럼 보인다. 엉거주춤한 자세와 불안한 표정에서 두 인물이 당황해하고 있음을 알 수 있다. 부인은 왜 단검을 가져왔느냐며 남편을 나무라지만 자신도 단검을 보지 못할 정도로 극도의 흥분

66 샤피로 제임스, 『셰익스피어를 둘러싼 모험』. 신예경 옮김 (파주: 글항아리, 2016) 61.

67 Lord Byron, *The Completed Poetical Works*, Ed. Jerome McGann (Oxford: The Clarendon, 1981) Vol. 1, 138.

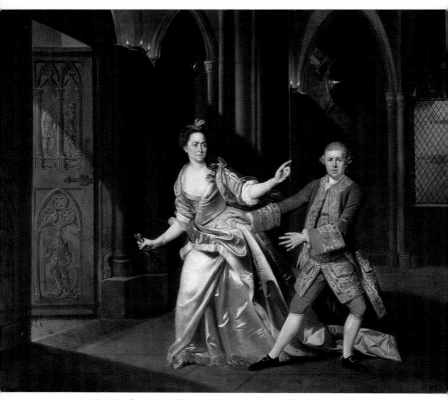

〈그림 82〉 요한 조파니, 〈개릭의 맥베스와 프리처드의 맥베스 부인〉,
1768년, 캔버스에 유채, 97.8×123.2㎝, 개릭 클럽, 런던

상태에 빠져 있다. 칼을 쥐고서도 칼을 보지 못하고 "내게 칼을 줘요!"라고 외치는 맥베스 부인은 이미 정신이 반쯤 나간 상태다. 육중한 문에서 쏟아지는 빛은 연극적 몸짓을 하는 두 인물을 비추는 조명 같은 효과를 준다. 문 이 편은 맥베스 부부에게 익숙한 일상적인 공간이라면 문 저 편은 그들이 만나게 될 온갖 예측 불가능한 시련과 고통을 암시하는 공간이다. 무엇보다도 그곳은 그들의 범죄 현장과 죄과가 백일하에 드러날 공간이 아닐까.

영국 화가 해리 퍼니스Harry Furniss, 1854~1925는 던컨 왕을 시해한 후 당황하여 어찌할 바를 모르는 맥베스를 일필휘지로 그렸다. 〈어빙의 맥베스〉는 배우 헨리 어빙 경을 모델로 한 캐리커처다. 어빙 경은 동시대 가장 유명한 배우로 배우라는 직업으로 처음으로 기사 작위를 받았다. 퍼니스의 캐리커처에는 압축되고 절제되어 군더더기 하나 없는 '맥베스'란 인물의 성격이 구현되었다. 캐리커처에는 의미가 모호한 선이 하나도 없으며 불필요한 선은 하나도 눈에 띄지 않는다. 자신감 있는 선, 힘찬 터치, 정확한 묘사로 인물의 성격이 자연스럽게 드러난다. 인물은 그물에 갓 잡힌 생선처럼 퍼덕거리고, 튕긴 공처럼 탄력적이다. 희번덕거리는 눈동자, 그와 함께 움직이는 눈썹, 놀라 자신도 모르게 벌린 입, 도주도 그렇다고 당당히 맞서지도 못하는 엉거주춤한 자세 등, 나무랄 데 없는 표현력이다. 필 선만으로 쌓아 올린 형상이 공간 밖으로 곧장

뛰쳐나올 것만 같다. 붓끝이 살아있다는 말은 바로 이 캐리커처를 두고 하는 말일 것이다.

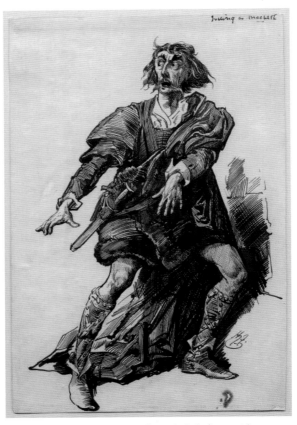

〈**그림 83**〉 해리 퍼니스, 〈어빙의 맥베스〉, 1875년
종이에 잉크, 37.4×25.1㎝, 내셔널 초상화 갤러리, 런던

맥베스 부인은 심약하고 감성적인 남편을 부추겨 던컨 왕을 살해하도록 조정한다. 그런 부인이 없었다면 맥베스는 던컨 왕을 시해하지 못했을 것이다. 로버트 스머크 Robert Smirke, 1753~1845는 〈던컨 왕을 살해한 단검을 남편에게서 낚아채는 맥베스 부인〉이란 제목의 그림을 그려, 맥베스 부인의 단호한 성격을 한눈에 보여준다. 그림의 제목이 매우 설명적이다. 희곡의 독자는 그림을 보는 순간 작품의 내용을 충분히 구성할 수 있을 정도다.

로버트 스머크는 영국 출신의 화가 겸 삽화가로 로열 아카데미 회원이었다. 맥베스 부인역의 모델은 영국 비극의 여왕 사라 시돈Sarah Siddons, 1755~1831이다. 시돈은 유랑극단 가정에서 열두 자녀의 첫딸로 태어나, 영국 무대의 한 시대를 풍미했던 여배우였다. 그녀의 맥베스 부인역이 너무나 탁월하여 관객들은 그 이상을 연기하지 말기를 바랐다고 한다.

화제는 극 작품에서 맥베스 부인이 남편의 단도를 낚아채는 부분인데, 화가는 그림에서 인물들이 마치 어둠에서 솟아오르듯이 표현하였다. 화가의 명암대조법 기법이 놀랍다. 드레스 속의 무릎선이 만져질 정도로 섬세하다. 그림에서 단도 하나가 바닥에 떨어져 있고 다른 하나는 맥베스가 자신도 모르게 쥐고 있다. 단도 쥔 그 손을 맥베스 부인이 꽉 잡고 있다. 그림을 보는 순간 가장 먼저 독자의 시선은 부인의 매서운 눈과 그걸 막으려는 맥베스의

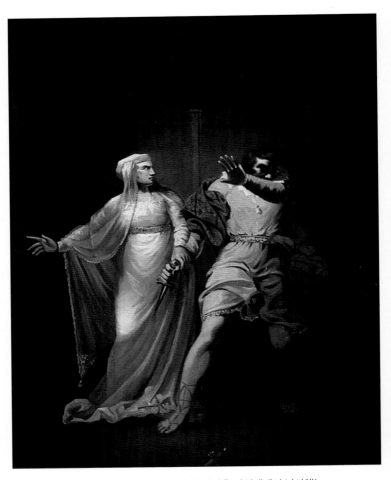

〈그림 84〉 로버트 스머크, 〈던컨 왕을 살해한 단검을 남편에게서 낚아채는
맥베스 부인〉, 1790~1810년, 캔버스에 유채, 73.6×60.9cm, 폴저 셰익스
피어 도서관, 워싱턴 D.C.

치켜든 왼손에 쏠린다. 맥베스 부인은 분노에 흰 눈자위를 드러낸 채 남편을 뚫어지게 바라본다. 화살을 쏘는 듯, 불을 뿜는 듯, 부인의 눈에서 남편을 심하게 나무라고 있다는 느낌이 강하게 전달된다. 맥베스는 그런 부인의 얼굴을 마주 보지 못한다. 왼손으로 수치심과 죄의식을 함께 막으려 한다. 그가 입고 있는 의상의 거센 흔들림은 그의 당황함과 몸서리를 강조한다. 맥베스 부인의 오른손 모양은 칼날처럼 날카롭다. 짙은 어둠 속의 검지가 화면 밖을 가리킨다. 위에서 쏟아지는 빛은 두 인물을 향해서 쏟아진다. 빛은 행동의 강약과 양감의 대조를 만들어 이를 통해 인물에게 입체감과 역동성을 부여한다. 뒷배경에 보이는 십자가 모양의 장식은 무엇을 의미하는 걸까. 맥베스 부부에게 닥칠 고난의 암시일까, 아니면 구원의 암시일까.

헨리 푸셀리는 인간 심연의 무의식을 탐구하고 연구한 화가였다.[68] 아니나 다를까 푸셀리의 〈단검을 쥔 맥베스 부인〉은 인간 무의식의 한 단면을 극적으로 표현한 그림으로 보인다. 그림은 읽기가 모호하고 해석의 여지가 많다. 화면 왼쪽 문 앞에서 칼을 쥐고 당황해하는 인물은 극의 내용상 맥베스인데, 그는 마치 관에서 걸어 나오는

68 추피, 226.

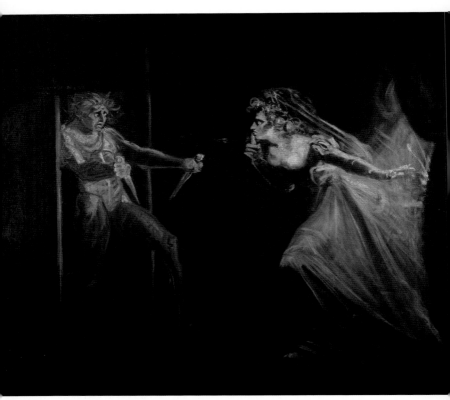

〈**그림 85**〉 헨리 푸셀리, 〈단검을 쥔 맥베스 부인〉, 1812년
캔버스에 유채, 101.6×127㎝, 테이트 브리튼, 런던

형국이다. 손을 입에 대고 '쉬-잇' 표정을 짓는 오른쪽 인
물은 맥베스 부인인데, 그녀는 화면을 찢고 튀어나온다.
그러나 그림의 제목에 따라 이 그림을 해석하면 그림에
서 두 인물 모두 맥베스 부인이라는 결론에 이른다. 그렇

다면 화면에서 단검을 쥔 인물은 맥베스 부인의 심층에 있는 무의식의 한 단면일 것이다. 그림은 그렇게 읽을 여지가 충분하다. 사실 어떻게 보면 그림 속의 인물은 서로를 비추는 거울 같은 이미지로 보이기도 한다. 그것은 선과 악의 내적 투쟁을 시각화한 맥베스 부인의 또 '하나의 자아alter ego', 혹은 자아를 분리한 '도플갱어Doppelganger'로 볼 수 있다. 이 그림에서 자아는 실제로 다중 '자아들'의 복합물임을 증명한다. 희미한 불빛과 어둠으로 가득 채운 화면은 우리가 알지 못하는 어떤 무의식의 심연이며 그 속에서 솟아오르는 두 인물은 범죄와 그 범죄를 숨기려는 갈등의 표상을 시각화한 것이다.

맥베스는 던컨 왕을 살해하고 마침내 왕이 되었다. 맥베스 부인은 던컨 왕의 시해를 망설이는 남편의 우유부단함을 아내에 대한 사랑의 결핍과 남성적 용기의 부족이라며 남편의 자존심을 가차 없이 뭉개버렸다. 이에 맥베스는 자극받아 던컨 왕의 살해를 실행에 옮겨, 마침내 욕망했던 권력의 정상에 섰다. 그러나 맥베스 부부에게는 지옥보다 더욱 참혹한 고통이 기다리고 있다.

"욕망이 이루어져도 만족이 없구나"

 3막에서 맥베스 부부의 말할 수 없는 고통이 시작된다. 맥베스는 환영을 보기 시작하고 맥베스 부인은 피의 환영에 시달린다. 맥베스 부인은 비탄에 잠겨 탄식한다. "욕망이 이루어져도 만족이 없구나." 욕망의 본질을 이보다 더 적절하게 표현할 수 있는 말이 또 있을까.

 맥베스 부인은 왕비 관을 쓰는 순간에도 불안감을 느낀다. 그 관을 쓰기 위해 그녀가 치른 대가는 너무 컸다. 그림의 모델은 영국 배우 엘렌 테리다. 그녀는 1896년 라이시엄 극장에서 공연한 『맥베스』에서 부인 역을 분해 열연했다.[69] 미국 초상화의 거장 존 싱어 사전트John Singer Sargent, 1856~1925가 〈엘렌 테리의 맥베스 부인〉을 그렸다. 그림은 부인이 왕관을 머리 위 높이 들고 막 머리에 얹으려는 순간을 포착했다. 그 모습이 대단히 불안해 보인다. 화가는 왕비 관을 쓰는 불안한 모습의 맥베스 부인을 표

69 웰스, 394~95.

〈**그림 86**〉 존 싱어 사전트. 〈엘렌 테리의 맥베스 부인〉, 1889년
캔버스에 유채, 221×114.5㎝, 테이트 갤러리, 런던

현함으로써 영광과 불안을 함께 시각화했다. 부인의 불안한 표정은 그림이 흔들리는 것처럼 느껴져 그림을 감상하는 독자마저 불안감에 떨게 만든다. 그것은 왕비로서의 위엄과 두려움이 절묘하게 어우러져 화려하지만 두려운, 풍성하지만 결핍의 느낌을 준다. 이처럼 침묵의 그림에서 내면의 소리를 들을 수 있다는 점이 이미지의 힘이다.

맥베스 부인이 입고 있는 드레스는 코튼, 실크, 레이스, 유리, 금속, 딱정벌레 날개 등으로 만든 예술품이다. 무릎까지 내려오는 긴 머리 타래를 하고 '푸른 딱정벌레 green jewel beetle' 무늬의 이 드레스를 입고 무대에서 소맷자락을 활짝 펼치면 보는 방향에 따라 수많은 딱정벌레의 푸른빛이 신비롭게 빛나 맥베스 부인을 여 제사장처럼 보이게 한다. 딱정벌레는 이집트 예술에서 불멸의 상징성을 지니는 '스카라베 풍뎅이beetle of scarab'와 같은 과로 분류된다.

〈엘렌 테리의 맥베스 부인〉의 얼굴 부분만 확대했다. 얼굴에 시점을 맞추니 더없이 절묘하게 표현된 맥베스 부인의 불안정한 심리가 더욱 선명하게 드러난다. 흔들리는 눈빛, 초점을 잃은 눈, 반쯤 벌린 입에서 그녀의 슬픔과 당혹감, 불안과 두려움이 복합적으로 읽힌다. 맥베스 부인의 불안한 심리가 화면을 채운다. 배우는 맥베스 부인으로 환생한 화신으로 볼 수 있을 정도다. 그림은 배우는 사라지고 맥베스 부인이 그 자리를 차지한 걸작으로 평해도

<표>〈그림 87〉
〈엘렌 테리의 맥베스 부인〉, 세부

좋을 듯하다. 한 점의 그림에서 수많은 서사를 읽을 수 있는 점이 언어 예술인 문학과 차별되는 회화의 강점이다.

사전트는 맥베스 부인을 또 한 점 그렸는데, 그 그림 역시 엘렌 테리가 연기한 맥베스 부인이다. 그림은 '그리자유grisaille'를 사용한 단색조 회화인데 표현에 있어 강한 호소력을 지닌다. 이 그림에서도 역시 배우는 사라지고 맥베스 부인만 남았다. 그림의 구성은 나귀 새끼를 타고 예루살렘에 입성하는 예수의 행적과 닮았다. 왕비가 된 맥베스 부인은 신하와 시녀들의 환대를 받으며 입성한다. 신하와 시녀들이 고개를 깊이 숙이며 왕비에게 예를 갖춘다. 그들의 머리에 쓴 머릿수건은 쿠피야kuufiyah 위에 이깔iqaal을 쓴 아랍 복장을 연상시키며 예수의 예루살렘 입성에서 사람들이 흔들었던 종려나무 잎은 그림에서 검으로 대체 되었다. 왼편의 병사들이 검을 들어 예를 갖춘다.

아치문을 나서는 왕비는 거칠 것 없이 당당해 보인다. 붓 터치 하나하나가 바람을 일으킨다. 드레스 자락마저 바람을 일으키며 살아서 움직이는 듯하다. 그녀가 내딛는 바닥은 무너질 듯 균열하여 맥베스 부인의 균열하는 의식을 대변한다.

〈**그림 88**〉 존 싱어 사전트, 〈엘렌 테리의 맥베스 부인〉, 1906년
캔버스에 그리자유, 85.1×71.1㎝, 내셔널 초상화 갤러리, 런던

왕이 된 후 맥베스와 부인의 입장은 완전히 뒤바뀐다. 맥베스 부인은 잠을 잃고 두려움에 떠는 반면 맥베스는 두려운 게 없다. 사람을 예사로 죽인다. 하지만 그도 불안감에서 벗어나지 못한다. 맥베스는 왕에게 주어진 권력을 마음껏 휘두르지도 못했으며, 권력의 달콤한 맛은 더더욱 맛보지 못했다. 맥베스는 좌불안석이다. 현재의 왕좌를 지키고 권력을 유지하기에 급급하다. 그는 뱅쿠오를 제거해야만 안심이다. 뱅쿠오를 죽이려고 자객을 보내면서 하는 맥베스의 말을 들어보라. 그의 말은 권력자가 아래 사람을 어떻게 대하고 생각하는가를 대변한다. 그의 눈에는 자객이 사람으로 안 보인다.

> 첫 번째 자객: 저희도 사람이옵니다, 왕이시여.
> 맥베스: 그래, 분류상으로는 너희도 인간이겠지.
> 　　　　마치 사냥개 그레이하운드, 잡종 개 스패니얼, 똥개,
> 　　　　곱슬머리 애완견, 물새 사냥용 개, 늑대와의 잡종 개,
> 　　　　모두 개라고 불리듯이.

맥베스는 자객을 개에 비유하면서 개의 종류를 나열한다. 그의 말은 권력자가 백성을 어떻게 보는지 알 수 있게 하는 말이다. 씁쓸하지만 일반 백성을 짐승에 비유한 말은 새롭지 않다. 권력자는 종종 일반 백성을 개, 돼지, 레밍 쥐라 하지 않던가!

맥베스는 왕이란 절대 권력자가 되어 사람을 개돼지로 여길 정도로 변했다. 그런 그에게서 연민의 감정을 떠올리며 던컨 왕 살해를 앞두고 괴로워하던 모습은 찾으려 해도 찾아볼 수 없다. 맥베스는 개라고 여기는 자객을 보내 뱅쿠오를 죽이지만, 그의 아들 플리언스는 죽이지 못한다. 화근을 남긴 셈이다.

그 장면을 조지 페넬 롭슨George Fennell Robson, 1788~1833이 〈히스 숲에서 뱅쿠오 살해〉에서 재현했다. 롭슨은 영국의 수채화 화가였다. 그림은 더할 수 없이 생생하게 현장의 서사를 전한다. 배경을 보면 석양이 지는 황혼 녘으로 극에서와 같은 시간대다. 화면의 배경은 장면의 잔혹성에도 불구하고 해 저무는 서쪽 하늘이 아름답게 표현되었다. 매복한 자객은 극에서와 같이 셋이다. 자객 셋이 둘러서서 뱅쿠오를 칼로 마구 난자하고 뱅쿠오는 사지를 허우적거리며 저항한다. 극에서 뱅쿠오는 죽어가면서 아들에게 도망가라고 소리친다. 그림에서 아들 플리언스는 그 소리를 듣고 필사의 도주를 하고 있다. 히스 숲이 성과 암살자들의 살해 행위를 장벽처럼 가로막는다. 살해 장소는 인적이 드문 곳이다. 저 먼 뒷배경에 보이는 낙조와 보랏빛의 호수가 어울려 그림은 숭고함마저 느끼게 한다. 배경이 더할 수 없이 아름답다. 이렇게 아름다운 배경으로 잔인하게 살해하다니, 조형 예술에도 역설이 존재하는가 싶다. 화면 양쪽의 나무들이 살해 현장을 마치 무대처럼 감싼다.

〈**그림 89**〉 조지 페넬 롭슨, 〈히스 숲에서 뱅쿠오 살해〉, 1830년경, 종이에
수채와 구아슈, 18.2×26.7㎝, 예일 대학교 브리티시 아트센터, 뉴헤이븐

 뱅쿠오는 처치했지만, 그의 아들 플리언스는 처치하
지 못했다. 맥베스로서는 절반의 성공인 셈이다. 그의 왕
좌는 안전하지도 완전하지도 못하다. 정적을 처치하면서
까지 왕으로서의 권력을 누리고자 하는 이중적 위치가 맥
베스가 지금 처한 상황이다. 그는 궁전 홀에 고관 백작을
초대하여 함께 성대한 축하연을 연다. 부인을 왕비 자리

로 안내하는데, 맥베스가 앉아야 할 옥좌에 뱅쿠오가 앉아있는 게 아닌가. 그것은 뱅쿠오 유령이다. 유령은 피투성이 머리털을 맥베스를 향해 흔든다. 맥베스는 질겁을 한다. 다른 사람에게는 유령이 보이지 않기 때문에, 그의 행동은 더욱 괴이하다.

테오도르 샤세리오는 이 극적인 장면을 놓치지 않고 조형 언어로 재현했다. 〈뱅쿠오 환영을 보는 맥베스〉가 그 제목이다. 그림은 낭만주의적이다. 구성은 뱅쿠오 유령을 가운데 두고 주위에 사람들이 빙 둘러싼 원형이다. 기둥머리의 등불이 실내를 은은하게 밝힌다. 한가운데 온통 빛의 아우라에 감싸인 뱅쿠오가 앉아있다. 이는 부활한 예수와 예수를 미처 알아보지 못한 제자들을 연상시킨다. 뱅쿠오는 고개를 돌려 조용히 맥베스 부부를 바라보고 있다. 그 오른편에 맥베스와 부인의 놀란 모습이 보인다. 그들은 왕과 왕비의 복장을 하고 맥베스는 고블릿 잔까지 들고 있다. 유령을 본 맥베스는 놀라 섬뜩한 표정으로 몸을 움츠린다. 다른 사람들은 그런 맥베스를 이상한 표정으로 바라본다. 연회에 참석했던 신하들은 맥베스의 해괴망측한 행동을 보고 모두 자리에서 일어나 슬금슬금 사라진다.

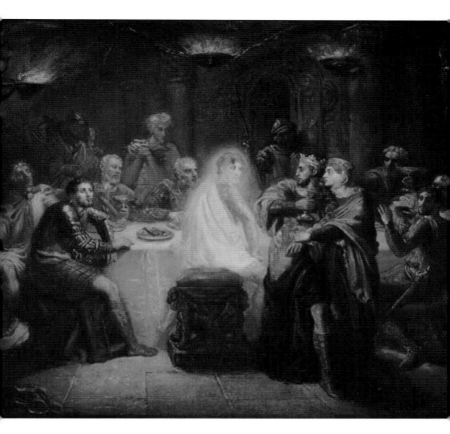

〈그림 90〉 테오도르 샤세리오, 〈뱅쿠오 환영을 보는 맥베스〉, 1854년
패널에 유채, 53.8×65.3㎝, 랭스 미술관, 랭스

맥베스가 환영을 보는 일은 계속되는데 이번에는 갑자기 허공에 단검이 나타난다. 그의 허리에 차고 있는 단검과 똑같은 모양이다. 그것은 맥베스의 죄의식이 만들어 낸 '환각' 속에서 본 허상으로 맥베스가 살해했던 행위의 환영이다.[70] 눈앞에는 단검이 보이는데 손으로 잡으려면 잡히지 않는다. 맥베스의 이 환영에는 허상과 실상의 단검, 둘 다 있는데 이것은 이 극의 주제 중 하나인 '현실'과 '비현실' 세계의 혼돈을 극적으로 표현한 것이다. 이는 바로 맥베스의 정신이 분열하기 시작했다는 징후다.

70 Seon Young Jang, "Freud's Reading of *Macbeth*: Childlessness, Guilt, and Gender." ***Journal of Medieval and Early Modern Studies***, 31. No. 1 (Apr. 2021): 96.

4막

"불어나라, 늘어나라, 고통과 쓰라림아!"

4막에서 맥베스 부부는 파멸로 치닫는다. "불어나라, 늘어나라, 고통과 쓰라림아!" 마녀들은 이 주문을 세 번 반복한다. 이 주문처럼 맥베스 부인의 고통은 갑절이 된다. 부인은 잠을 자지 못하고 밤을 낮처럼 떠돈다. 몽유병에 걸린 것이다. 그녀의 몽유병은 일종의 중단된 독백이다.[71] 맥베스 부인은 견딜 수 없는 자신의 죄를 몽유병을 통해 고백함으로써 중단된 독백을 이어간다. 이 중단된 독백에서 극은 심리학적이고 형이상학적 차원으로 전환한다.

외젠 들라크루아는 〈맥베스 부인〉에서 몽유병으로 밤을 낮처럼 부유하는 맥베스 부인을 그렸다. 부인에게서 잠이 사라졌다. 잠은 생명이다. 잠이라는 생명이 사라진 부인의 모습에는 인간 욕망의 허무가 극한까지 표현되었다. 초점 잃은 퀭한 눈, 그 아래 더할 수 없이 짙은 눈

71 웰스, 184.

그늘, 넘어질 듯 휘청거리는 모습에서 야망에 차 야멸차게 남편을 몰아치던 맥베스 부인은 사라졌다. 부인은 불이 없으면 불안하다. 한 손에 등잔불을 들고 한 걸음씩 무덤을 향해 힘겹게 나아가고 있는 몽유병의 부인을 화가는 설득력 있게 표현하였다. 풍성한 옷에 싸인 채 걸어 다니는 맥베스 부인은 수의를 입고 걷는 형국이다. 짙은 암갈색의 배경 뒤에 희미하게 보이는 두 인물이 그녀를 근심스럽게 지켜보고 있다.

〈그림 91〉 외젠 들라크루아, 〈맥베스 부인〉, 1849~50년
캔버스에 유채, 41×32.5㎝, 비버브룩, 뉴브런즈윅

부인이 몽유병으로 밤이 낮인 양, 낮이 밤인 양 부유하고 있을 때, 맥베스는 더욱더 권력에 집착한다. 맥베스는 세상이 망해도 우주 자체가 사라져도 상관없다고 생각한다. 맥베스는 마녀를 다시 만나 예언을 듣고 싶다. 마녀가 무슨 짓을 하듯 자신의 묻는 말에 대답만 한다면 상관없는 일이다. 그와 마녀와의 계약조건이 그랬다. 맥베스와 마녀의 재회를 헨리 푸셀리가 시각화하였다. 화가의 〈무장한 머리의 환영과 말하는 맥베스〉는 문학 언어를 절묘한 상상력으로 시각화한 조형 예술의 걸작으로 꼽는다. 그림은 세 겹의 삼각형 구도다. 맥베스와 마녀, 그리고 투구를 쓴 뱅쿠오가 가장 큰 삼각형을 이룬다. 마녀들은 삼위일체처럼 똑같은 표정으로 삼각형을 이루며, 같은 방향을 가리키는 손가락도 삼각형을 이룬다. 화면 정중앙의 삼각형 한가운데 마술의 가마솥이 끓고 있다. 가마솥 안의 인물들이 고통으로 몸부림친다. 세 마녀가 하나 같이 투구 쓴 뱅쿠오를 가리킨다. 그 머리를 맥베스가 밟으려한다. 그의 벌린 다리 역시 삼각형이다. 그런데 맥베스가 밟고 서 있는 게 바퀴처럼 보인다. 그렇다면 그것은 '운명의 수레바퀴Fortune Wheel'일 터.

그림에서 맥베스의 투구에서 뱅쿠오의 투구까지 이어지는 삼각형의 절제된 선과 그 가운데 마녀들의 손이 만든 삼각형 역시 뱅쿠오의 투구까지 연결되는 선을 발견할수 있다. 이 선들은 화면을 대각선으로 연결하여, 그림은

세 겹의 삼각형 구도 안에서 전체와 부분 사이의 상호 관련성을 시선과 손가락으로 완벽하게 표현하였다. 그림에서 반복되는 이러한 삼각형 구도는 극에서 반복되는 삼의 삼세번의 조형 예술적 표현이다. 이는 숫자 '3'을 비중 있게 사용한 극의 내용에 부합한다.

푸셀리의 이 그림은 작품뿐 아니라 그림을 끼운 틀, 즉 액자도 감상할 가치가 있다. 액자는 1793년 그림이 완성되었을 때 끼운 액자 그대로다. 그림에서 액자가 차지하는 예술적 가치는 적지 않다. 액자가 그림과 조화를 이룰 때, 회화의 예술성은 더욱 높아진다.[72] 이 그림에서처럼 그림과 함께 처음 끼운 액자가 그대로인 경우는 흔치 않다. 그 점에서 푸셀리의 이 그림은 감상할 가치가 높다 하겠다. 액자 틀 윗면에 극 작품명, 막과 장 번호, 그리고 화가의 이름이 선명하다.

맥베스는 왕이 되고 싶은 욕망에 사로잡혀 그 결과에 대해서 미처 생각하지 못했다. 그것은 맥베스 부인도 다를 바 없다. 막상 왕이 되고 난 뒤 그들에게는 처절한 고통이 기다리고 있었다. 맥베스 부부는 욕망이 이루어져 더욱 처참한 불행에 빠지는데, 그것은 욕망의 역설이다.

[72] 이지은의 『액자』는 제목처럼 한 권의 책을 모두 액자 연구에 바치고 있다. 그림을 감상하는 데 액자의 역할이 얼마나 중요한지 새삼 느끼게 한 책이다; 이소영, 『화가는 무엇으로 그리는가』(고양: 모요사, 2019) 이 책의 3장에서 저자는 그림에서 액자가 차지하는 중요성을 강조하였다.

〈**그림 92**〉 헨리 푸셀리, 〈무장한 머리의 환영과 말하는 맥베스〉, 1793년
캔버스에 유채, 167.7×135㎝, 폴저 셰익스피어 도서관, 워싱턴 D.C.

"인생은 걸어 다니는 그림자……"

맥베스의 욕망은 세 마녀의 예언이 발단이었지만 결국 그것은 맥베스가 믿고 싶었던 것을 믿었고 소원했던 것을 소원한 것뿐이다. 이로써 분명히 해야 할 문제는 욕망은 조금도 믿을 수 없다는 사실이다. 그것은 인간 마음의 변덕일 터. 욕망이란 믿지 못한다. 인간은 쉼 없는 의식의 흐름 안에서 존재하며 의식은 매 순간 변하기 때문이다. 맥베스의 욕망은 자신이 욕망했던 잠재의식의 발현되었을 뿐이며, 그 욕망에 휘몰려 질주했을 뿐이다. 그 욕망은 얼마나 어리석은 권력에 대한 욕망인가! 이를 경험하지 않고도 욕망의 어리석음과 허망함을 안다면 인간은 얼마나 위대한 존재일까.

헨리 푸셀리는 인간존재의 하찮음, 인간 욕망의 허무함을 맥베스 부인의 몽유병으로 구현하여 욕망의 부작용을 역설한다. 화가의 〈몽유병에 걸린 맥베스 부인〉에는 몽유병과 어둠의 공포가 함께 표현되었다. 그의 그림을 보면 아마 셰익스피어 극 작품에 대한 이해와 해석에 있어 가장 탁월한 화가가 아닐까 하는 생각이 든다. 푸셀리

는 실제 연극에서 영감을 받았다. 화가는 인물의 얼굴을 부각하기 위해서 채색된 미광 속에 형태를 잠기게 하는 기법을 구사했다. 이 점이 바로 푸셀리 그림의 특징이 된다. 그림은 비극의 내용 자체를 묘사하고 있는데, 이는 프로이트보다 앞서 극 작품을 통해 인간 무의식의 혼란스러운 충동을 독자에게 환기케 한 선구자적 시각이다.

맥베스 부인은 자기만의 의식 세계에 살고 있다. 그녀의 눈이 두려움으로 불안정하게 흔들린다. 바람은 화면 오른편에서 왼편으로 분다. 그녀는 횃불을 들고 왼손을 허공에 던지고 있다. 시선은 손 쪽을 보지 않는다. 무언가 무서운 환영이 그녀의 눈에만 보이는가 보다. 부인은 급하게 어디로 서둘러 가는 모습이다. 어디로 가는 걸까? 왼편 아래의 두 인물이 그녀의 행동을 대변한다. 배경의 희미한 두 인물은 마치 운명의 비참함을 들려주는 합창과도 같다. 몽유병에 걸린 맥베스 부인을 그린 그림에는 늘 등불이 등장한다. 부인은 등불을 곁에 둬야 안심이다. 빛이 있어야 안심이다. 빛은 선이고 양심이다. 맥베스 부인의 양심이 살아있는 것이다. 부인은 어둠의 세계가 무서운 것이다. 어둠의 세계는 남편을 사주하여 던컨 왕을 죽인 시해의 현장이다. 부인의 두려움은 곧 어두운 범죄에 대한 두려움이다.

헨리 푸셀리의 그림과 달리 여성화가 매리 호어Mary Hoare, 1744~1820가 그린 맥베스 부인의 그림은 큰 울림은

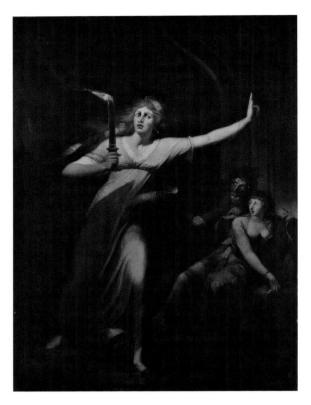

〈그림 93〉 헨리 푸셀리, 〈몽유병에 걸린 맥베스 부인〉, 1784년
캔버스에 유채, 221×160㎝, 루브르박물관, 파리

주지 않는다. 같은 화제의 그림에서 화가의 조형의지가
다르게 표현되었다. 호어는 화가였던 윌리엄 호어William
Hoare, 1707~1785의 딸로 주로 문학적 주제의 그림을 그렸

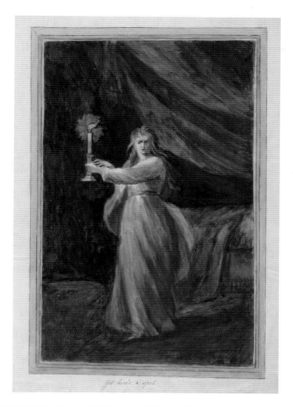

〈**그림 94**〉 매리 호어, 〈몽유병에 걸린 맥베스 부인〉, 1781년, 종이에 잉크와
구아슈, 32.5×22.2㎝, 예일 대학교 브리티시 아트센터, 뉴헤이븐

다는 사실만 알려져 있을 뿐 그녀의 생애에 대해 알려진
사실은 거의 없다. 그녀의 〈몽유병에 걸린 맥베스 부인〉
은 호사가의 취미 같은 그림이다. 삼각형으로 쏠리는 휘

장, 흘러내리는 침대 시트, 헝클어진 머리카락, 드레스의 흐름에서 붓 터치의 일관성이 느껴진다. 휘장과 침대 시트의 색감이 피의 상처를 말았던 붕대처럼 보인다. 맥베스 부인의 표정과 그녀가 들고 있는 촛불이 매우 사실적으로 표현되었다. 화면 왼편에서 들어오는 빛의 표현이 섬세하게 부인을 조명한다.

맥베스 부인은 온종일 같은 말과 행동을 반복한다. "이 노인 속에 이렇게도 피가 많을 줄이야, 정말 누가 짐작이나 했겠어?"라며 지워지지 않는 핏자국을 말하고 또 말한다. 아라비아 향수로도 피비린내를 없앨 수 없으며 오대양의 바닷물로도 핏자국을 씻어버릴 수 없다. 그녀는 손을 비비고 씻는 시늉을 거의 15분 동안 계속하기도 한다. 같은 행동을 반복하고 또 반복하는데, 사실 피도 없고 핏자국도 없다. 그런데 그녀의 눈에는 피와 핏자국만 보인다. 손을 씻고 또 씻어도 피의 환시는 사라지지 않는다. 맥베스 부인은 환영 속에 살고 있다. 그녀의 눈에는 누구도 보이지 않는다. 부인은 촛불을 들고 등장하여 혼자서 중얼거린다. 그녀의 이 행동은 반복된다. 시의와 시녀들은 예의주시하면서 맥베스 부인의 행동을 관찰한다.

벨기에 화가 알프레드 스티븐스Alfred Stevens, 1823~1906의 그림은 피의 환시에 시달리는 맥베스 부인의 고통을 생생하게 전달한다. 화가의 〈맥베스 부인〉에서 부인은 자기 손을 뚫어져라 바라보고 있다. 피는 보이지 않는다. 보

이지 않는 피를 본 그녀의 표정에는 놀람과 두려움이 한 쌍으로 표현되었다. 그녀는 환시를 경험한 것이다. 환시, 환청, 환영이 그녀가 경험하는 가상현실이다. 이 그림에서도 맥베스 부인 옆에 등잔불이 지키고 있다. 등잔불은 아래에서 위로 맥베스 부인 쪽으로 반사된다. 그 빛에 놀란 부인의 얼굴과 피의 흔적이 없는 손이 드러난다. 그녀는 마대 같은 옷을 걸치고 있다. 한 발 더 죽음을 향해 가는 형상이다.

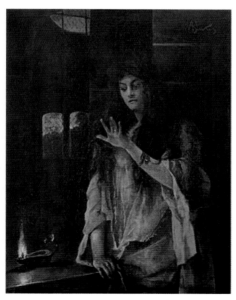

〈**그림 95**〉 알프레드 스티븐스, 〈맥베스 부인〉, 연도 미상
캔버스에 유채, 127×97㎝, 베비에르 미술관, 벨기에

맥베스 부인은 걸어 다니는 그림자, 한발은 무덤에, 한 발은 지상에 두고 있다. 그녀는 살아있어도 이미 죽은 목숨이다. 귀스타브 모로Gustave Moreau, 1826~1898가 이러한 맥베스 부인을 표현하였다. 모로는 프랑스 상징주의 화가로 신화적이고 종교적인 주제를 에로틱하게 표현한 그림들로 유명하다. 상징주의 화가들은 인간 의식의 모호함에 대해 깊이 탐색하고 표현하고자 하였다. 그들의 회화에서 거울에 대한 묘사가 많은 이유는 거울을 의식과 무의식의 일체감을 갈구하는 표상으로 여겼기 때문이다.

귀스타브 모로는 인간 의식을 표현하면서 과감한 색채를 탐구하고 색채에 특별한 의미를 부여하였다. 화가는 색채는 현실을 그대로 재현하지 않고 해석할 뿐이라는 색채론을 주장했다.[73] 〈맥베스 부인〉은 화가의 색채론을 구사한 듯한 그림으로 보인다. 그림 속의 맥베스 부인은 몸과 마음이 해체되는 형상이 색채로만 표현되었을 뿐이다. 화면 양옆의 핏빛이 맥베스 부인의 지워지지 않는 환시를 표현했다면, 위에서 쏟아져 내리는 검보랏빛과 붉은빛은 지옥을 표현했다고 볼 수 있다. 그림에서 색채는 이렇게 그냥 흘러내는 것으로 표현했다. 그 의미는 독자가 해석해야만 한다.

73 튀펠리, 111~12.

〈그림 96〉 귀스타브 모로, 〈맥베스 부인〉, 1851년
캔버스에 유채, 32×24㎝, 귀스타브 모로 미술관, 파리

화가는 맥베스 부인의 정신적 무질서, 혼돈의 세계를 흡사 추상표현주의처럼 그렸다. 그림은 가히 맥베스 부인의 정신을 표현한 파격으로 보인다. 끈적끈적한 점성의 굵은 수직선은 남편을 왕으로 만들고자 했던 격정적 열정과 함께 왕이 된 후 부부의 치명적인 피의 범죄를 상징한다. 그림 속의 맥베스 부인은 수직의 붉은 핏속에 갇혀 있다. 그 핏빛은 그녀 손에 묻힌 피, 그녀가 흘리게 한 타인의 피, 그녀 자신의 생리혈을 나타낸다. 그녀는 이 상태로 영원히 남성적이고 동시에 영원히 여성적인 양가적 가치에 갇혀 있을 것이다. 소용돌이치는 그녀의 정신을 볼 수 있다면 이런 모양일 것이다. 부인 옆에는 여전히 등잔불이 타고 있다. 그림은 몽유병 환자가 되어 삶을 죽음처럼 부유하다 생을 마감한 맥베스 부인을 통해 욕망의 헛됨을 극대화한다. 귀스타브 모로의 〈맥베스 부인〉은 욕망의 상징성 자체가 예술이 된 그림이다.

마침내 맥베스 부인은 숨을 거둔다. 그녀는 얼음같이 차가운 냉혈 인간이 아니었다. 그녀의 죽음에서 욕망의 성취와 허무의 양면성이 감지된다. 그것은 성취와 허무라는 역설이 동시에 전재하는, 성취가 곧바로 허무에 이르는 길이 된다. 던컨 왕의 살해 후 그녀의 신경은 갈가리 찢어지고 한 가닥 성한 것이 없었다. 죽음은 오히려 그녀에게 궁극의 안식처가 될 터이다.

내일, 내일, 또 내일
하루하루가 종종 발걸음으로 시간의 계단을
미끄러져 내려간다, 세상 종말까지.
어제는 항상 우둔한 자들이 티끌 죽음의 길을
밝힌다. 꺼져, 꺼져라, 짧은 촛불아!
인생은 걸어 다니는 그림자, 주어진 짧은 시간만
무대 위에서 떠들고 안달하다가,
그리곤 더 이상 소리 없는 가련한 배우,
그것은 소음과 분노로 가득한,
아무 의미 없는 백치의 이야기.

 이는 5막 5장의 부인의 죽음을 전해 듣고 맥베스가 피를 토하듯 내뿜은 불후의 명대사다. 인생은 연극, 사람은 배우라고 여기는 발상은 고대 그리스 시대부터 있었다. 맥베스의 대사에서는 이러한 비유를 넘어 인간이 무대에 서는 백치라는 생각이 더해진다. 대사는 삶의 허구성, 무상함, 무익성, 허무함을 언어화하여 촛불처럼 짧은 그림자 같은 우리 존재를 말한다. 우리는 무엇 때문에 살며 무엇에 쫓기며 살고 있는지 알지 못한다. 우리가 사는 동안 우리 삶의 뒤에는 항상 그림자가 따라다닌다. 그것은 거대한 심연, 삶에 내재 된 죽음의 존재 같은 불가해한 그 무엇이다. 맥베스는 삶의 이 진실을 깨닫기 위해서 엄청난 값을 치렀다.

역설적으로, 이것이 맥베스가 욕망했던 것에 대한 지극한 보상이다.

이것이 맥베스가 욕망을 실현하기 위해 노력한 노고의 대가다.

이것이 맥베스가 던컨 왕을 죽이고 왕관을 향해 질주한 결과다.

그것은 결국 허무! 그 이상, 그 이하도 아니다. 우리의 삶은 기다림의 연속이다. 내일이면, 내일이면, 또 내일이면 하면서 우리는 뭔가를 기다린다. 그 기다림에는 크건 작건 우리의 욕망이 개입된다. '내일, 내일, 그리고 내일' 하면서 기다림은 반복된다. 『고도를 기다리며』*Waiting for Godot, 1954*에서 사무엘 베케트*Saumel Beckett, 1906~1989*는 무의미한 기다림의 반복성을 극명하게 그려냈다. 그것은 윌리엄 포크너*William Faulkner, 1897~1962*가 『소음과 분노』 *The Sound and the Fury, 1929*에서 백치 벤지*Benjy*를 향해 폭발하는 '소음'과 '분노' 처럼 무의미하다.

인간은 걸어 다니는 그림자인가, 인간이 내뱉는 말은 소음이고 분노일 뿐인가. 무대 위의 꼭두각시 같은 인간 조건을 조형 언어로 표현한 그림이 있다. 미국화가 에드워드 호퍼*Edward Hopper, 1882~1967*의 〈두 명의 희극배우〉가 그것이다. 그림은 화가의 나이 여든셋에 그린 마지막 유작이다. 사실주의적인 태도를 일관한 호퍼는 미국 도시의 거리나 상점 모퉁이, 외딴집, 철길 옆의 호텔, 건물 등

을 그렸다. 그것은 주로 소외되고 고독한 모습의 풍경으로 '아메리카 풍경American Scene'이라 불린다.

〈두 명의 희극배우〉는 두 희극배우가 주인공이다. 무대 위의 두 배우는 관객들에게 마지막 인사를 보낸다. 작별의 인사, 인생 전반에 보내는 최후의 인사다. 두 배우는 손을 꼭 잡고 서로에게 찬사를 보낸다. 옆의 여배우는 분명 아내 조Jo일 터. 살아오는 동안 감사했다는 인사, 서로의 역을 인생이라는 무대에서 잘 해냈다는 칭찬일 터. 그리고 그것이 인생이라는 무대에서 그들에게 주어진 배역이었다.

호퍼의 이 같은 특징의 그림은 분명한 의미의 회화적 상황을 깊이를 알 수 없는 심연 속으로 밀어 넣는 독특함을 보여준다.[74] 무대 후경의 깊고 텅 빈 공동은 인간이 가진 근원적인 소외, 고독, 허무를 나타낸다. 그렇다면 그림은 실제 현실과 무대 공간에서 역할 게임을 벌이고 있는 셈이다.[75] 호퍼는 인생의 아이러니, 인생의 허구성을 깨달았기에 이런 그림을 그릴 수 있었을 것이다.

맥베스 부부 또한 인생이란 거대한 무대에서 광대로서의 역할은 끝났다. 왕이든 거지든, 부자든 빈자든, 아름

[74] 롤프 귄터 레너, 『에드워드 호퍼』. 정재곤 옮김 (서울: 마로니에북스, 2005) 93.

[75] 레너, 85.

답든 추하든, 지위가 무엇이든, 역할이 무엇이든 이제 무대에서 내려가야만 한다. 커튼콜은 없다. 무대 위에서 꼭 두각시처럼, 인형극의 인형처럼 거대한 운명의 실 가닥에 움직여야 하는 인간! 자신의 욕망대로, 욕구대로, 그리고 의지대로 인생을 움직였다고 생각하나, 그것은 그야말로 한갓 꿈일 뿐. 결국 인간은 헛된 욕망의 허수아비가 아니었던가. 이 같은 인간존재는 연극 같은 삶을 세상이라는 무대 위에 풀어놓아야 하는 짧은 행위의 연속체가 아닐까!

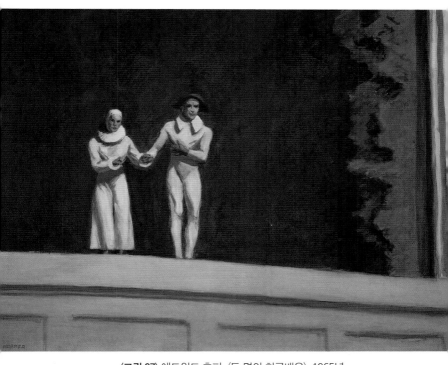

〈**그림 97**〉 에드워드 호퍼, 〈두 명의 희극배우〉, 1965년
캔버스에 유채, 73.7×101.6㎝, 개인소장

‖ 참고문헌 ‖

텍스트

Hamlet. London: Penguin Books, 1994.
King Lear. London: Penguin Books, 1994.
Macbeth. London: Bantam Books, 1988
Othello. London: Penguin Books, 1994.
『리어왕』. 김우탁 역. 서울: 올재, 2020.
『맥베스』. 김우탁 역. 서울: 올재, 2020.
『오셀로』. 김우탁 역. 서울: 올재, 2020.
『햄릿』. 김종환 역주. 대구: 태일사, 2004.

단행본

권오숙.『셰익스피어, 연극으로 인간의 본성을 해부하다』. 파주: 한길사, 2016.
김정위 편.『이슬람 사전』. 서울: 학문사, 2002.
데 링크, 파트릭.『세계 명화 속 숨은 그림 읽기』. 박누리 옮김. 서울: 마로니에, 2004.
레너, 롤프 귄터.『에드워드 호퍼』. 정재곤 옮김. 서울: 마로니에북스, 2005.
로, 리처드 폴.『셰익스피어의 이탈리아 기행』. 유향란 옮김. 파주: 다산북스,
　　　2013.
르그랑, 제라르.『낭만주의』. 박혜정 옮김. 파주: 생각의 나무, 2011.
바야르, 피에르.『읽지 않은 책에 대해 말하는 법』. 김병욱 역. 서울: 여름언덕,
　　　2008.
바쟁, 제르맹.『바로코와 로코코』. 김미정 옮김. 서울: 시공사, 2000.
박홍규.『셰익스피어는 제국주의자다』. 서울: 청아람, 2005.
셰델, 하르트만.『뉘른베르크 연대기』. 정태남 해설. 파주: 그림씨, 2022.

쇼이치로, 가와이. 『셰익스피어의 말』. 박수현 옮김. 서울: ㈜예문 아카이브, 2021.

슈바니츠, 디트리히. 『슈바니츠의 햄릿』. 박규호 옮김. 파주: 들녘, 2008.

신정옥. 『무대의 전설』. 서울: 전예원, 1988.

_____. 『셰익스피어 비화』. 서울: 푸른사상, 2003.

예태일·전발평. 『산해경』. 서경호·김영지 번역. 파주: 안티쿠스, 2008.

웰스, 스텐리. 『셰익스피어, 그리고 그가 남긴 모든 것』. 이종인 옮김. 파주: ㈜이끌리오, 2007.

_____ 외. 『셰익스피어의 책』. 박유진 외 옮김. 서울: 지식갤러리, 2015.

이소영. 『화가는 무엇으로 그리는가』. 고양: 모요사, 2019.

이지은. 『액자』. 고양: 모요사, 2018.

이태주. 『셰익스피어 4대 비극』. 서울: 범우사, 2002.

장티, 질 외. 『상징주의와 아르누보』. 옮긴이 신성림. 서울: 창해, 2002.

정숙희. 『르네상스에서 상징주의까지』. 서울: 두리반, 2017.

제임스, 샤피로. 『셰익스피어를 둘러싼 모험』. 신예경 옮김. 파주: 글항아리, 2016.

추피, 스테파노. 『천년의 그림여행』. 서현주 외 옮김. 서울: 예경, 2007.

쿼터트, 도널드. 『오스만 제국사, 적응과 변화의 긴 여정 1700~1922』. 이은정 옮김. 파주: 사계절출판사, 2008.

튀펠리, 니콜. 『19세기 미술』. 김동윤·손주경 옮김. 파주: 생각의나무, 2011.

폰태너, 데이비드. 『상징의 비밀』. 최승자 옮김. 파주: 문학동네, 2007.

폴로, 마르코. 『동방견문록』. 배진영 번역. 파주: 서해문집, 2004.

힐턴, 티모시. 『라파엘 전파』. 나희원 옮김. 서울: 시공사, 2006.

Boose, Linda. "Othello's Handkerchief: The Recognizance and Pledge of Love", *Critical Essays on Shakespeare's Othello*. Ed. Anthony Gerard Barthelemy. New York: Macmillan Publishing Co., 1994.

Cooper, J. C. *An Illustrated Encyclopaedia of Traditional Symbols*. London: Thames & Hudson, 2005.

Curtis, Michael. *Orientalism and Islam: European Thinkers on Oriental Despotism in the Middle East and India*. Cambridge: Cambridge UP, 2009.

Gombrich, E. H. *The Story of Art*. London: Phaidon P, 2007.

French, A. L. *Shakespeare and the Critics*. Cambridge: Cambridge UP, 1972.

Hirsch, E. D. Jr. *Validity in Interpretation*. New Haven: Yale UP, 1978.

Lord Byron. *The Completed Poetical Works*, Ed. Jerome McGann. Oxford:
 The Clarendon, 1981. Vol. 1.

Mangan, Michael. *A Preface to Shakespeare's Tragedies*. Cambridge:
 Cambridge UP, 1993.

Strickland, Carol. *The Annotated Mona Lisa*. Kansas: Andrews McMeel P, 2007.

Summers, Joseph. *Dreams of Love and Power on Shakespeare's Plays*.
 Oxford: Clarendon, 1984.

Willis, Roy, ed. *World Mythology*. Oxford: Oxford UP, 2006.

논문

송일상. 「오셀로에 나타난 정의의 아이러니」. 『영어영문학』. 제25권 3호
 (2020. 8): 87~104.

윤희억. 「Clown Fool의 전통과 Shakespeare의 기지형 광대 Touchstone, Feste
 그리고 Lavache 연극」. *Shakespeare Review* 31.2 (1997): 173~192.

이환태. 「연극의 구성요소로서의 햄릿」. *Shakespeare Review*, 48. 2 (2004):
 357~386

Jang, Seon Young. "Freud's Reading of Macbeth: Childlessness, Guilt, and
 Gender." *Journal of Medieval and Early Modern Studies* 31. No. 1 (Apr.
 2021): 93~114.

웹사이트

https://www.shakespeare.org.uk/explore-shakespeare/blogs/sir-walter-scott-
 shakespeares-tomb/

‖ 찾아보기 ‖

셰익스피어의 화가들

셰익스피어의 화가들